Meesterwerken

uit de HERMITAGE

Leningrad

Hollandse en Vlaamse schilderkunst van de 17e eeuw

19 mei - 14 juli 1985

Museum Boymans-van Beuningen

Rotterdam

Masterpieces
from the HERMITAGE
Leningrad

Dutch and Flemish paintings of the seventeenth century

May 19-July 14 1985

Museum Boymans-van Beuningen

Rotterdam

ISBN 90-6918-003-0

ISBN 90-6918-003-0

Inhoud

Contents

Voorwoord

Met dankbaarheid en trots halen wij de gasten binnen uit Leningrad: de 41 schilderijen uit het ontzagwekkend bezit aan kunstwerken van het museum de Hermitage.

Tussen de musea van de wereld is dat van de Hermitage een baaierd, een gigant, een oceaan of welke andere term men wil om aan te duiden dat dit museum uit de uiteenlopendste tijdperken en ver uiteenliggende cultuurgebieden zijn collectie heeft samengesteld gedurende twee eeuwen en vóór en ná de socialistische revolutie.

Van Byzantijns zilver, tot Scythisch goud, van Griekse en Romeinse sculpturen tot de verfijndste kostbaarheden uit het nabije en verre oosten en van Italiaanse schilderkunst tot de schilderijen van Cézanne en Picasso.

Daarbinnen vormt de collectie van Hollandse schilderkunst een tamelijk stil gebied. Ook daar hangen majestueuze schilderijen, vooral de figuurstukken van Rembrandt, maar opvallender is misschien dat de aandacht van de verzamelaars ook uitging naar de realistische kijk van de schilders op landschap en dagelijks leven of naar hun composities met fraaie voorwerpen of rariteiten. De specialisten hebben goede redenen om onder veel 'zuiver' realisme verwijzingen en moralistische boodschappen te lezen, maar het Hollandse kunstwerk is er toch niet minder als een product van waarneming en aandacht voor binnenvertrekken met hun genre-achtige taferelen, zo goed als voor de subtiliteiten van de natuur in licht en water of bijvoorbeeld voor de immense wolkenluchten: dat gebergte van de Lage Landen.

Van Peter de Grote tot heden heeft het Russische volk zijn interesse en sympathie getoond voor de kunst van de zeevarende handelspartner. Ook daarom is deze expositie van de kunst van Holland én Vlaanderen zowel uitzonderlijk als vertrouwd.

Vertrouwd omdat de tentoonstelling een historische en blijvende interesse bevestigt van Rusland. Uitzonderlijk, omdat kunstwerken van bijzondere kwaliteit, ontstaan in de Nederlanden, tijdelijk aan ons worden toevertrouwd en daarmee terug zijn in het land van herkomst.

De organisatie van de tentoonstelling was er in de eerste plaats een van zorgvuldige onderhandelingen. Daarmee werd door voorgangers in het Gemeentebestuur en dit museum een tiental jaren geleden begonnen. Het bezoek dat in september 1983 door de vice-burgemeester van Leningrad, de heer B.V. Taukin, gebracht werd aan het stadsbestuur van Rotterdam en impliciet aan ons museum, hernieuwde de aandacht voor het project en leidde tenslotte tot het resultaat van de expositie. Veel collegiale gesprekken in het Museum de Hermitage waar onze onbescheiden vragen werden geduld en veelal gehonoreerd, hebben daartoe bijgedragen. De bekrachtiging van voorlopige toezeggingen vond plaats bij een gesprek tussen de vice-minister van Cultuur van de U.S.S.R. de heer V.G. Ivanov, en de burgemeester van Rotterdam, dr. A. Peper. Op 23 januari 1985 konden wij op datzelfde ministerie van Cultuur het

protocol in ontvangst nemen dat de overeenkomst voor de expositie formeel bevestigde.

Grote dank zijn wij derhalve verschuldigd aan de Regering van de U.S.S.R. die met zijn goedkeuring tevens een punt realiseerde uit het Programma van de culturele en wetenschappelijke samenwerking tussen de U.S.S.R. en Nederland in de jaren 1984-1986.

Ik memoreer ook de niet aflatende interesse die de gewezen ambassadeur van de U.S.S.R. in Nederland, de heer V.N. Beletsky, heeft getoond, zo goed als zijn opvolger, de heer A.I. Blatov en de medewerkers van de Ambassade, met name de heer E.J. Butovt.

Ook betuig ik mijn dank aan Harer Majesteits Ambassadeur te Moskou, de heer mr. F.J.Th.J. van Agt, en aan de heren mr. J.J. de Visser, gevolmachtigd minister, en mr. J.G. Dissevelt.

In Leningrad was het Bureau voor externe betrekkingen ons zeer behulpzaam bij onze reizen en verblijven aldaar.

In voorbeeldige collegialiteit hebben wij kunnen samenwerken met Prof. B. Piotrovski, hoofddirecteur van de Hermitage en met de heer dr. V. Souslov, adjunct directeur, die na zorgvuldig beraad hun toestemming gaven aan de selectie zoals die in de tentoonstelling wordt gerealiseerd.

De samenstelling van de catalogus lag in handen van stafleden van het museum de Hermitage, Mevr. dr. I. Linnik, Mevr. dr. N. Babina, Mevr. dr. N. Gritsaj, Mevr. dr. K. Semjonova, Mevr. dr. I. Sokolova.

De wethouder van Cultuur van de gemeente Rotterdam, dr. J. Linthorst en het hoofd kunstzaken van de secretarie-afdeling kunstzaken F. Hengeveld hebben ons bij de organisatie gestimuleerd.

Graag dank ik alle medewerkers aan de tentoonstelling, binnen het museum en extern voor hun grote inzet bij de realisering.

Zeer erkentelijk ben ik drs. J. Giltaij, hoofdconservator van de afdeling oude kunst, voor de organisatie van de tentoonstelling en de voortreffelijke samenwerking.

dr. W.A.L. Beeren
Directeur

Foreword

With pride and gratitude we welcome our guests from Leningrad: the 41 paintings from the awe-inspiring art collection of the Hermitage museum. Among the museums of the world the Hermitage is a colossus, an ocean, or whatever other term you wish to use for an institution which has collected works of the most diverse eras and cultures for two centuries, before and after the socialist revolution.

From Byzantine silver to Scythian gold, from Greek and Roman sculpture to the most exquisite objects from the Near and Far East and from Italian paintings to the paintings of Cézanne and Picasso.

The collection of Dutch paintings is a rather calm area within this imposing compilation. There are of course majestic works, especially the figurative paintings of Rembrandt, but it is perhaps more striking that the collectors were also interested in the realistic vision which the painters had of landscapes or scenes from daily life as well as compositions depicting beautiful objects or curiosities. The specialists are quite correct in pointing out the references and moralistic messages which can be read in many 'purely' realistic paintings, but Dutch art is no less valuable or important as a product of the interest in and observation of interiors with their genre-like scenes, or the subtleties of nature in light and water, of the immense skies filled with clouds: that mountain range of the Low Countries.

From the days of Peter the Great to the present the Russian people have been interested in and sympathetic to the art of their seafaring partners in trade. It is also for this reason that this exhibition of the art of Holland and Flanders is exceptional as well as familiar — familiar because it confirms the lasting historical interest of the Russian people, exceptional because paintings of unusual quality, made in the Netherlands, have been temporarily placed in our care and are therefore back in their country of origin.

The organization of the exhibition was characterized by careful negotiations which were started some ten years ago by our predecessors in the Municipal Council and Boymans-van Beuningen Museum.

When the Deputy Mayor of Leningrad, Mr. B.V. Taukin, visited the municipal corporation of Rotterdam (and, implicitly, our museum) in September, 1983, there was renewed interest in the project which ultimately resulted in this exhibition. Many amicable conversations in the Hermitage, where our frank questions were put up with and often respected, also paved the way. In a conversation between the Deputy Minister of Culture of the U.S.S.R., Mr. V.G. Ivanov, and the Mayor of Rotterdam, Dr. A. Peper, tentative arrangements were finalized.

On January 23, 1985 we received the protocol at the Ministry of Culture which formally confirmed the contract for the exhibition.

We are much indebted to the Government of the U.S.S.R. which by giving its approval has realized an aspect of the Programme for cultural and scientific cooperation between the U.S.S.R. and the Netherlands for 1984-1986. I would also like to mention the unceasing interest shown by the former ambassador of the U.S.S.R. to the Netherlands, Mr. V.N. Beletsky,

6

and by his successor, Mr. A.I. Blatov, and the staff of the Embassy, especially Mr. E.J. Butovt.

I would like to thank Her Majesty's Ambassador to Moscow, Mr. F.J.Th.J. van Agt, the Deputy Minister Mr. J.J. de Visser and Mr. J.G. Dissevelt. The Bureau of External Relations in Leningrad was extremely helpful during our stay in the city.

We were privileged to be able to work with Prof. B. Piotrovski, Director of the Hermitage, and Vice-Director Dr. V. Souslov, who after careful consideration agreed to the selection of paintings for the exhibition.

The compilation of the catalogue was in the capable hands of the staff of the Hermitage, Dr. I. Linnik, Dr. N. Babina, Dr. N. Gritsay, Dr. K. Semyonova and Dr. I. Sokolova.

We also received much support from the alderman for Culture of the City of Rotterdam, Dr. J. Linthorst, and the head of the division of art, Mr. F. Hengeveld. I would like to thank all those colleagues inside and outside the museum for their great dedication in the realization of this exhibition. I am particularly grateful to Drs. J. Giltaij, Chief Curator of old paintings, for the organization of the exhibition and for his splendid cooperation.

7

Dr. W.A.L. Beeren
Director

Inleiding

De schilderijengalerij van de Hermitage is ontstaan met de aankoop van de eerste schilderijen in 1764 in Duitsland. Zo behoort het op de tentoonstelling geëxposeerde schilderij 'Het concert' van Van Baburen tot deze collectie. Maar ook vóór 1764 waren er in Rusland al Hollandse en Vlaamse schilderstukken. In het eerste kwart van de 18e eeuw verwierf tsaar Peter de Grote voor zijn paleis Monplaisir in Petershof (nu Petrodvorets) in Holland enkele schilderijen waaronder 'David's afscheid van Jonathan' van Rembrandt. In een periode van ruim 200 jaar heeft de Hermitage een zeer mooie collectie van stukken van Hollandse en Vlaamse schilders opgebouwd. En het doet ons genoegen dat wij voor Museum Boymans-van Beuningen een tentoonstelling hebben kunnen samenstellen, die de verschillende genres van de schilderkunst van deze scholen laat zien en dat wij welbekende meesterwerken hebben kunnen afstaan.

Onder de 41 schilderstukken op de tentoonstelling bevinden zich zowel 'De Heilige Familie' als 'Flora' van Rembrandt, twee schilderijen van Rubens en schitterende portretten van de hand van Van Dyck, Jordaens en Hals.

Een hoog meesterschap kenmerkt de genreschilderijen van Ter Borch, Metsu, P. de Hooch, Steen alsmede de stillevens van Heda en Kalf.

Wij denken dat deze tentoonstelling de bezoekers van het museum zal bevallen en dat zij onze vriendschappelijke relaties zal verruimen en de wens zal doen ontstaan om ons gemeenschappelijk werk voort te zetten.

Ik spreek mijn hartelijke dank uit aan de directie van Museum Boymans-van Beuningen voor de zorg waarmee zij de tentoonstelling georganiseerd heeft en voor haar voortdurende bereidheid om de samenwerking tussen Nederlandse en Sovjet-musea te verruimen.

8

Professor B.B. Piotrovski
Directeur van de Hermitage

Introduction

The painting gallery of the Hermitage was begun in 1764 when the first paintings were purchased in Germany. Among them was 'The concert' by Van Baburen, which is part of the exhibition. But even before 1764 there were Dutch and Flemish paintings in Russia. In the first quarter of the 18th century Czar Peter the Great acquired several paintings in Holland for his palace Monplaisir in Petershof (now Petrodvorets). One of them was 'David takes leave of Jonathan' by Rembrandt. The Hermitage has built up an extremely fine collection of Dutch and Flemish paintings over a period of some 200 years. We are pleased to have been able to compile an exhibition for the Boymans-van Beuningen Museum which shows various types of paintings from these schools and that we have been able to loan several well-known masterpieces.

Among the 41 paintings in the exhibition one can see both 'The Holy Family' and 'Flora' by Rembrandt, two paintings by Rubens and stunning portraits by Van Dyck, Jordaens and Hals.

Some other masterpieces are the genre paintings by Ter Borch, Metsu, P. de Hooch and Steen as well as the still-life representations of Heda and Kalf.

We think that this exhibition will please visitors to the Museum and that it will broaden our friendly relations so that we may continue our cooperative efforts.

I wish to extend my sincere thanks to the director and staff of the Boymans-van Beuningen Museum for the care with which they organized the exhibition and for their continual willingness to increase cooperation between Dutch and Soviet museums.

Professor B.B. Piotrovski
Director of the Hermitage

Hollandse en Vlaamse schilderkunst uit de collectie van de Hermitage

Inleiding

De collectie van Hollandse en Vlaamse schilderkunst van de 17e eeuw in de Hermitage is een van de beste in de wereld. Met uitzondering van Jan Vermeer van Delft zijn alle grote schilders vertegenwoordigd. Men kan het oeuvre van meesters als Rembrandt, Rubens en Van Dyck heel goed en veelzijdig karakteriseren aan de hand van hun werken in de Hermitage. Maar de bekendheid van de collectie stoelt niet alleen op de allergrootste meesters. Karakteristiek voor de collectie is namelijk ook dat die talrijke, voortreffelijke schilders wier omvangrijk oeuvre van hoge kwaliteit de Gouden Eeuw in de kunst deed ontstaan, zo volledig en veelzijdig vertegenwoordigd zijn.

De samenstellers van de tentoonstelling hebben zich bij de keuze van de stukken laten leiden door het doel om de bezoeker juist met deze bijzonderheid van de collectie te confronteren. In de tentoonstelling zijn niet alleen werken opgenomen van Rembrandt en Rubens, Van Dyck en Hals, maar ook van Van Ostade en Teniers, Ter Brugghen en Jordaens, Snyders en Potter, Fyt en Kalf. Het merendeel van de schilderijen is van Hollandse meesters, wat ook overeenkomt met het karakter van onze collectie.

Opgemerkt moet worden dat de meeste schilderijen in de Hermitage in een uitstekende staat verkeren. Op enkele uitzonderingen na vinden we geen sporen van een mislukte restauratie of een onvoorzichtige reiniging. Dit is voornamelijk te danken aan het feit dat een belangrijk deel van de collectie zich in het museum al sinds zijn oprichting in de 18e eeuw bevindt en dat de schilderijen sindsdien niet van veiling naar veiling zijn gegaan en niet voortdurend van eigenaar zijn verwisseld.

Laten we even stilstaan bij de geschiedenis van het ontstaan van de collectie Hollandse en Vlaamse schilderijen en daar waar nodig de geschiedenis van het gehele museum erbij betrekken. Reeds in het eerste kwart van de 18e eeuw maakte Peter de Grote in Rusland een begin met de verzameling van schilderijen uit de Nederlanden en wel door schilderijen aan te schaffen voor verfraaiïng van het paleis Mon Plaisir dat toen in Petershof gebouwd werd. Juri Kologrivov, die met verschillende opdrachten naar Holland was gezonden, kocht in 1717 in Den Haag 43 schilderijen en daarna 117 schilderijen in Amsterdam en Brussel.

Soortgelijke opdrachten van de tsaar werden uitgevoerd door de Russische gezant in Den Haag, vorst B. Kurakin en de handelscommissaris in Amsterdam Osip Solovjov. Deze verwierf op veilingen en via handelaren 120 schilderijen. Tsaar Peter interesseerde zich zeer voor deze aankopen en hij drong er in zijn brieven op aan om schilderijen van de allerhoogste kwaliteit te kopen. Tijdens zijn tweede reis naar West-Europa in 1718 zag hij voor het eerst de in Holland gekochte schilderijen en bezocht hij enkele schildersateliers. Hierbij dienen we op te merken dat al in deze periode (in 1716) tijdens een verkoping van J. van Beuningen in Amsterdam het eerste schilderij van Rembrandt in Rusland werd verkregen en wel 'David en Jonathan'. Later, in 1882, ging het van het paleis Mon Plaisir in Petershof over naar de

Hermitage samen met andere doeken van Hollandse meesters zoals 'Het huwelijkscontract' en 'Tafereel in een herberg' van Jan Steen, 'De vechtpartij' van Adriaen van Ostade, 'De naaister' van Philips Koninck, genrestukken van Jacob Duck en Jacob Ochtervelt, landschappen van Jan van Goyen, zeegezichten van Simon de Vlieger en Jan Porcellis.

Behalve in Petershof ontstonden ook enkele kleinere galerijen in de Kunstkamer in Petersburg, in de paleizen van Oranienbaum en Tsarskoje Selo. Overal voerden schilderijen uit de Nederlanden de toon aan waaronder werken van A. van Ostade, E. de Witte, J. Both en D. Teniers. Een nieuwe, beslissende étappe in de geschiedenis van de Russische kunstverzamelingen vormden de jaren 60 van de 18e eeuw. Onder Catharina II ontstond de galerij van het Winterpaleis, gebouwd in 1764, die de basis werd voor ons museum. Het verzamelen verliep in zo'n enorm tempo dat de nieuwe galerij binnen twee decennia een van de eerste plaatsen innam onder de Europese collecties. In 1764 werd de collectie verworven die de Berlijnse koopman I.E. Gotskovski tot stand had gebracht in opdracht van Frederik II van Pruisen. Deze had de collectie echter niet in bezit kunnen krijgen in verband met financiële moeilijkheden vanwege de Zevenjarige oorlog. Deze collectie bestond uit 225 schilderijen, voornamelijk van de Hollandse en Vlaamse school, zoals 'Portret van een jongeman' van Frans Hals, 'De leeglopers' van Jan

11 Steen, 'Het concert' van D. van Baburen, dat op de tentoonstelling te zien is en destijds toegeschreven werd aan Frans Hals. Verder 'De vrolijke man' en 'De muzikante' van G. Honthorst. Van de Vlaamse school: 'Kop van een oude man' van Rubens, 'Kok bij tafel met wild' van F. Snyders. De aankoopdatum van de collectie van E. Gotskovski wordt dan ook beschouwd als oprichtingsdatum van ons museum, waarvan de eerste gebouwen twee galerijen waren die aansloten op het in 1764-1767 naast het Winterpaleis gebouwde paviljoen 'De Hermitage'.

In 1766-1767 begonnen de aankopen in Parijs. Op een verkoping van verzamelingen van de schilder Aved en van de grote kenner van de schilderkunst, vriend en beschermer van Watteau, Jean de Jullienne, werden de volgende schilderijen gekocht: 'Portret van een oude vrouw met bril in haar hand' van Rembrandt, 'De zieke en de dokter' van G. Metsu (op de tentoonstelling te zien), 'Dorpsbruiloft' van D. Teniers en 'Boerengezin' van A. van Ostade. In die tijd gelukte het de Russische gezant D.A. Golitsyn het meesterwerk van Rembrandt 'Terugkeer van de verloren zoon' te verwerven. Eveneens werden in Parijs in 1768 en 1770 enkele schilderijen van G. Dou verworven, alsmede het prachtige 'Portret van een familie' van Van Dyck dat op de tentoonstelling te zien is en waarvan men indertijd dacht dat het het gezin van F. Snyders voorstelde. In die tijd werden in Brussel uit de verzameling van prins de Ligne en van de minister van keizerin Maria-Theresia, Graaf Johann Philipp Cobenzl, een aantal schilderijen van Rubens aangekocht, waaronder het hier tentoongestelde 'Caritas Romana (Cimon en Pero)' alsmede werken van I. van Ostade, G. Dou, A. van der Neer, J. van der Heyden. Van de

collectie van Cobenzl verwierf ons museum ook schitterende tekeningen, die de basis hebben gevormd voor de collectie van het prentenkabinet van de Hermitage.

In 1769 verkrijgt de Hermitage een collectie van 600 schilderijen, alsmede een groot aantal tekeningen en gravures van de erfgenamen van graaf H. Brühl, de minister van Augustus III van Saksen, hetgeen als een mijlpaal in de geschiedenis van de Hermitage beschouwd kan worden. In deze collectie bevonden zich vele Hollandse en Vlaamse schilderijen, o.a. 4 Rembrandts, 4 schilderijen van Rubens, waaronder 'Landschap met regenboog' dat u op de tentoonstelling kunt zien, werken van grote Hollandse landschapschilders (bv. de op de tentoonstelling geëxposeerde 'Waterval in Noorwegen' van J. van Ruisdael, 'Bevroren meer' van I. van Ostade, 'Landschap bij Haarlem' van Ph. Wouwerman). Ook de aankopen in Holland gingen door. Helaas echter ging een schip met schilderijen, die in 1770 verworven waren op een verkoping van de collectie van Braamcamp in Amsterdam, op weg naar Petersburg tijdens een zeestorm verloren.

In de jaren 1770 werden nog enkele belangrijke aankopen gedaan waarvan de belangrijkste was die van de beroemde collectie Crozat in Parijs die de Hermitage in het bezit stelde van vijf schilderijen van Rubens, acht van Rembrandt (waaronder 'Danaë' en het op de tentoonstelling geëxposeerde 'De Heilige Familie'), en zes van Van Dyck, waaronder het 'Zelfportret' dat op de tentoonstelling te zien is.

Omstreeks 1770 werden prachtige schilderijen verkregen op veilingen in Brussel en Amsterdam, waaronder de in de tentoonstelling opgenomen 'Flora' van Rembrandt, 'Portret van een man' van Frans Hals en 'Het moeras' van Ruisdael. De eerste étappe van de totstandkoming van de galerij wordt afgesloten met het uitkomen van de eerste gedrukte catalogus van de Hermitage-collectie, die meer dan 2000 schilderijen telde. Van de daarna verkregen schilderijen uit de tijd van Catharina II verdient bijzondere aandacht de verzameling van Robert Walpole uit diens familieslot Houghton Hall (1779). Deze verzameling bevatte een groot aantal schilderijen van Rubens, Van Dyck en Snyders (diens 'Vogelconcert' is op de tentoonstelling te zien).

In de tweede helft van de 18e eeuw kwamen ook enkele privécollecties in bezit die toebehoord hadden aan de Russische aristocratie. In de 19e eeuw nam het tempo van de groei van de galerij aanzienlijk af. Wat de schilderkunst van de Nederlanden betreft, moeten twee zaken genoemd worden. Allereerst de aankoop in 1815 van de galerij van de vrouw van Napoleon, keizerin Joséphine, in Malmaison (waaronder de op deze tentoonstelling geëxposeerde schilderijen 'Het glas limonade' van G. ter Borch en 'De kettinghond' van Paulus Potter) en 15 jaar later de collectie van haar dochter Hortense de Beauharnais (waaronder het hier geëxposeerde 'Apen in een keuken' van D. Teniers). Verder het verwerven in 1850 van diverse kostbare werken op de schilderijenveiling van Koning Willem II in Den Haag. Van de sporadische aankopen in de 19e eeuw dient de aankoop vermeld te worden in 1810 in Parijs van het

12

schilderij 'Vrouw des huizes en dienstmaagd' van Pieter de Hooch dat ook op deze tentoonstelling te zien is.

Na een periode waarin het aanvullen van de collectie praktisch tot stilstand was gekomen, vond aan het eind van de 19e eeuw een zeer belangrijke gebeurtenis plaats in de geschiedenis van de collectie schilderijen uit de Nederlanden en wel het verwerven van een collectie die toebehoord had aan P.P. Semjonov-Tjan-Sjanski. Deze beroemde geograaf was een uitmuntend kenner van de schilderkunst der Nederlanden. Hoewel hij niet buitengewoon bemiddeld was, wist hij toch in een periode van 50 jaar een collectie op te bouwen die ongeveer 700 doeken telde. Hij stelde zich als edele, vaderlandslievende taak het Russische publiek een zo volledig mogelijk beeld te geven van de ontwikkeling van de kunst der Nederlanden. Daarom streefde hij ernaar om stukken van die schilders en richtingen te verkrijgen die in de Hermitage dan wel onvolledig vertegenwoordigd waren, dan wel geheel ontbraken. De collectie werd voor een aanzienlijk lagere prijs dan de werkelijke waarde overgedaan, maar pas na de dood van de eigenaar in 1915 naar het museum overgebracht. Op de tentoonstelling in Rotterdam zien we uit de collectie van P.P. Semjonov-Tjan-Sjanski de doeken 'Dessert' van W. Kalf en 'Portret van een weduwe' van A. van den Tempel.

Na de Revolutie van 1917 kwamen in de collectie van de Hermitage veel schilderijen uit genationaliseerde verzamelingen van emigranten. Op deze wijze kwamen bijvoorbeeld in het bezit van het museum de op deze tentoonstelling geëxposeerde schilderijen 'Het concert' van Hendrick ter Brugghen, 'Portret van een vrouw' van Bartholomeus van der Helst en 'Zelfportret' van Samuel van Hoogstraten. Een belangrijke gebeurtenis voor de collectie van de Hermitage was de overdracht in 1922 van dat deel van de schilderijengalerij van de Academie van Wetenschappen dat de Westeuropese schilderkunst representeerde. Op deze wijze werden bijvoorbeeld verkregen 'Portret van Catrina Luenink' van G. ter Borch en 'Doorwaadbare plaats in de rivier' van J.B. Weenix. Dank zij de liefde die het Russische publiek reeds onder Peter de Grote voor de Hollandse schilderkunst opvatte, overheersen momenteel in de privé-collecties van de Sovjet-Unie, die de belangrijkste aankoopbron zijn van onze musea, in de regel Hollandse schilderijen. En regelmatig worden zij ook door de Hermitage verworven.

I. Linnik

Dutch and Flemish paintings from the Hermitage collection

Introduction

The collection of 17th-century Dutch and Flemish paintings in the Hermitage is one of the best in the world. With the exception of Jan Vermeer of Delft it contains works by all the great masters. The breadth and diversity of the oeuvre of painters such as Rembrandt, Rubens and Van Dyck can be fully appreciated from the Hermitage collection. The reputation of the collection is not, however, based only on the very greatest masters. An important aspect of the collection is the presence of works by the numerous, excellent painters whose oeuvre paved the way for the 'Golden Age' of art.

The paintings in this exhibition have been selected to give the visitor a good idea of the unique nature of the collection. Works by Rembrandt, Rubens, Van Dyck and Hals have been included, as well as paintings by Van Ostade, Teniers, Ter Brugghen, Jordaens, Snyders, Potter, Fyt and Kalf. The fact that most of the paintings are by Dutch masters reflects the nature of the Hermitage collection.

It should be mentioned that most of the paintings in the Hermitage are in excellent condition. With very few exceptions there are no traces of an unsuccessful restoration or careless cleaning. This is primarily because the major part of the collection has been in the museum since its foundation in the 18th century. Since that time the paintings have not gone from auction to auction, constantly changing ownership.

Let us examine the history of the collection of Dutch and Flemish paintings, noting the history of the museum as a whole where appropriate. Peter the Great of Russia began the collection in the first quarter of the 18th century by acquiring paintings from the Netherlands to decorate the palace Mon Plaisir which was being built in Petershof at that time. Yuri Kologrivov, who had been sent to Holland on various missions, first bought 43 paintings in The Hague in 1717 and then acquired 117 others in Amsterdam and Brussels. These sorts of assignments from the czar were carried out by the Russian ambassador in The Hague, Prince B. Kurakin, and by the commissioner of trade in Amsterdam, Osip Solovyov. Solovyov acquired 120 paintings at auctions and through dealers.

Czar Peter was very interested in these purchases and in his letters urged that only paintings of the very finest quality should be bought. During his second trip to Western Europe in 1718 he saw the paintings which were bought in Holland for the first time and he also visited several studios.

It should be mentioned that at this time (1716) 'David and Jonathan', the first painting by Rembrandt in Russia, was acquired at a public sale held by J. van Beuningen in Amsterdam. In 1882 it was removed from the palace Mon Plaisir in Petershof and hung in the Hermitage along with other paintings by Dutch masters such as 'The marriage contract' and 'Tavern scene' by Jan Steen, 'The fight' by Adriaen van Ostade, 'The seamstress' by Philips Koninck, genre scenes by Jacob Duck and Jacob Ochtervelt, landscapes by Jan van Goyen and seascapes by Simon de Vlieger and Jan Porcellis.

Aside from Petershof there were several other small galleries in the Artroom in Petersburg and in the palaces of Oranienbaum and Tsarskoye

14

Selo. Paintings from the Netherlands, such as works by A. van Ostade, E. de Witte, J. Both and D. Teniers, set the fashion everywhere. The 1760's brought a new, definitive chapter in the history of Russian art collecting. The gallery of the Winter Palace, which would later develop into the Hermitage, was built in 1764 during the reign of Catherine II. The collection grew so quickly that within two decades the new gallery became one of the most important in Europe. The collection which the Berlin merchant I.E. Gotskovski had put together for Frederick II of Prussia was acquired in 1764. Frederick had not been able to take possession of the collection because of financial difficulties caused by the Seven-year war. This collection consisted of 225 paintings, primarily of the Dutch and Flemish school, such as 'Portrait of a young man' by Frans Hals, 'The Loafer' by Jan Steen and 'The Concert' by D. van Baburen, which can be seen in the exhibition and which was formerly attributed to Frans Hals. Other Dutch paintings are 'The cheerful man' and 'The musician' by G. Honthorst. Some of the Flemish paintings are 'Head of an old man' by Rubens and 'Cook at a table with game' by F. Snyders. The date of the acquisition of the Gotskovski collection is also considered to be the date of the foundation of the Hermitage. The buildings which were first constructed were two galleries connected to 'The Hermitage', a pavilion next to the Winter Palace built in 1764-1767.

The first purchases in Paris were made in 1766-1767. The following pictures were bought at an auction of the collections of the painter Aved and of Jean de Jullienne, the great connoisseur of painting and the friend and patron of Watteau: 'Portrait of an old woman holding a pair of spectacles' by Rembrandt, 'The patient and the doctor' by G. Metsu (which can be seen in the exhibition), 'Village wedding feast' by D. Teniers and 'Peasant family' by A. van Ostade. During this period the Russian ambassador, D.A. Golitsyn, managed to acquire Rembrandt's masterpiece 'The return of the prodigal son'. Several paintings by G. Dou as well as Van Dyck's splendid 'Family-portrait' were also purchased in Paris in 1768 and 1770. 'Family-portrait', which can be seen in the exhibition, was thought at the time to be a portrayal of the family of F. Snyders.

During this period several paintings by Rubens were purchased in Brussels from the collection of Prince de Ligne and Count Johann Philipp Cobenzl, the minister of Empress Maria-Theresia. These include 'Roman Charity (Cimon and Pero)', which can be seen in the exhibition. Other works acquired from this collection are paintings by I. van Ostade, G. Dou, A. van der Neer and J. van der Heyden. The Cobenzl collection also included magnificent drawings which form the core of the graphic arts collection of the Hermitage.

In 1769 the Hermitage acquired a collection of 600 paintings as well as a large number of drawings and engravings from the heirs of Count H. Brühl, the minister of Augustus III of Saxony. This purchase can be seen as a mile-stone in the history of the Hermitage. The collection contained many Dutch and Flemish paintings such as 4 Rembrandts, 4 paintings by

Rubens (including 'Landscape with rainbow' which can be seen in the exhibition) and works by the great Dutch landscape painters (e.g. 'Waterfall in Norway' by J. van Ruisdael, which can be seen in the exhibition, 'Frozen lake' by I. van Ostade and 'Landscape near Haarlem' by Ph. Wouwerman). The acquisitions in Holland also continued. In 1770 a number of paintings was purchased at the auction of the Braamcamp collection in Amsterdam. The ship carrying these paintings to Petersburg, however, was lost during a storm.

Several important purchases were made in the 1770's, the most important of which was the acquisition of the famous Crozat collection in Paris. It contained 5 paintings by Rubens, 8 by Rembrandt (including 'Danaë' as well as 'The Holy Family', which can be seen in the exhibition) and 6 paintings by Van Dyck including his 'Self-portrait' which is also part of the exhibition.

Around 1770 several splendid paintings were acquired at auctions in Brussels and Amsterdam including 'Flora' by Rembrandt, which can be seen in the exhibition, 'Portrait of a man' by Frans Hals and 'The marsh' by Ruisdael. The first stage in the realization of the gallery was completed with the appearance of the first printed catalogue of the Hermitage collection, which listed more than 2000 paintings. Of the paintings acquired after this time during the reign of Catherine II, special mention should be made of the Robert Walpole collection, which was housed in the family castle Houghton Hall (1779). This collection contained a large number of paintings by Rubens, Van Dyck and Snyders, whose 'Bird-concert' can be seen in the exhibition.

In the second half of the 18th century several private collections were purchased which had belonged to the Russian aristocracy. In the 19th century the growth of the gallery slowed down considerably. With regard to paintings from the Netherlands two acquisitions should be mentioned. First of all, the purchase in 1815 of the gallery belonging to Napoleon's wife, Empress Joséphine, in Malmaison (which included 'The glass of lemonade' by G. ter Borch and 'The watch-dog' by Paulus Potter, both of which can be seen in the exhibition) and 15 years later the acquisition of the collection of her daughter, Hortense de Beauharnais, which included 'Monkeys in a kitchen' by D. Teniers, which can be seen in the exhibition. In 1850 several valuable paintings belonging to King William II were purchased at an auction in The Hague. Of the sporadic purchases in the 19th century, the acquisition of Pieter de Hooch's 'Woman and servant' in Paris in 1810 should be mentioned. This painting can also be seen in the exhibition.

After a period in which there were hardly any additions to the collection, a very important event in the history of the Dutch painting collection occurred at the end of the 19th century – the acquisition of a collection which had belonged to P.P. Semyonov-Tyan-Shanski. This famous geographer was an eminent connoisseur of Dutch art. Even though he was not particularly well-to-do, he managed to build up a collection of about 700 paintings over a period of 50 years. He gave himself the noble,

16

patriotic task of educating the Russian public in the development of Dutch art. For this reason he attempted to acquire works by particular painters or of certain schools which were either underrepresented in or completely absent from the Hermitage collection. His collection was purchased at a considerably lower price than its actual market value, but it was not moved to the museum until after his death in 1915. Paintings from the collection of P.P. Semyonov-Tyan-Shanski included in the Rotterdam exhibition are 'Dessert' by W. Kalf and 'Portrait of a widow' by A. van den Tempel.

After the revolution of 1917 the Hermitage acquired many paintings from emigrants' collections which had been nationalized. Some of these which can be seen in the exhibition are 'The concert' by Hendrick ter Brugghen, 'Portrait of a woman' by Bartholomeus van der Helst and 'Self-portrait' by Samuel van Hoogstraten. In 1922 the section of the gallery of the Academy of Sciences devoted to Western European painting was transferred to the Hermitage. Some of the paintings acquired in this way are 'Portrait of Catrina Luenink' by G. ter Borch and 'The crossing' by J.B. Weenix.

Because of the love which the Russian public from the time of Peter the Great has always had for Dutch art, there are still many Dutch paintings in private collections in the Soviet Union. These collections are the most important source of material for our museums and in this way Dutch paintings are regularly acquired by the Hermitage.

17

I. Linnik

Catalogus

Catalogue

Bij de redactie van de teksten en opgaven van de gegevens is er naar gestreefd het manuscript van de auteurs zo dicht mogelijk te benaderen. Slechts bij hoge uitzondering werd daarvan afgeweken. Het betrof details waar dit onvermijdelijk werd geacht

Voor de wijze van vermelding van literatuur is gekozen voor het in Nederland gangbare systeem. Russische literatuur is zowel in de transliteratie als in de Nederlandse en Engelse vertaling weergegeven.

De maten zijn opgegeven in centimeters, de hoogte gaat voor de breedte.

We have attempted to remain as close as possible to the original Russian texts and have deviated from them only when absolutely necessary. The few changes made all involve relatively unimportant details.

The literature is listed according to the current system in the Netherlands. Russian titels are given in transliteration as well as in Dutch and English translation.

The sizes are in centimetres, height preceding width.

18

Hollandse school

Dutch school

Theodor (Dirck) van Baburen

ca. 1595 - 1624

Werd vroeger beschouwd als werk van G. Honthorst.
De toeschrijving aan Baburen werd door R. Wilenski (1928) gedaan en
bevestigd door A. von Schneider (1933).
Vervaardigd omstreeks 1623.

1 Het concert

Olieverf op doek, 99 x 130
Inv.nr. 772

Herkomst
Verworven in 1764 uit de verzameling van
I.E. Gotskovski in Berlijn.

Formerly considered to be the work of G. Honthorst. The attribution to
Baburen was made by R. Wilenski (1928) and confirmed by A. von
Schneider (1933). Painted about 1623.

1 The concert

Oil on canvas, 99 x 130
Inv. no. 772

Provenance
Acquired in 1764 from the collection of
I. E. Gotskovski in Berlin.

I.L.

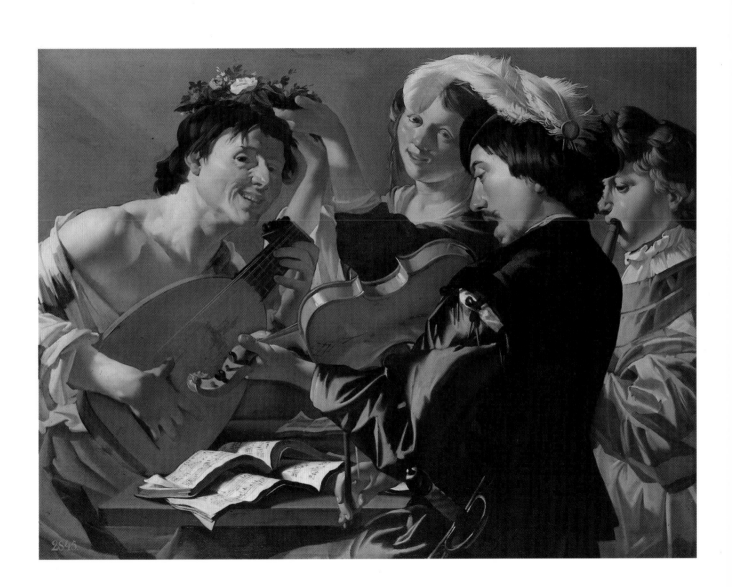

Abraham Bloemaert

1564 - 1651

Oude Testament, boek Tobias, 5: 10-28.
In catalogus 1797 wordt het landschap vermeld als een werk van een
zekere Lendmeier (nr. 3640) samen met de pendant 'Landschap met
figuren' (nr. 3639). Bij de opmerkingen bij het laatste schilderij staat als
verblijfplaats het Marmeren Paleis vermeld. Het is mogelijk dat het
schilderij 'Landschap met Tobias en de engel' vóór het in 1919 in de
Hermitage kwam (met als juiste toeschrijving: Bloemaert) zich niet in het
Marmeren Paleis heeft bevonden. Wat de pendant 'Landschap met
figuren' betreft is bekend, dat het onder de naam van Goltzius vermeld
stond in de handgeschreven catalogus van het Marmeren Paleis, die in
1819 samengesteld was door Buksgeven (catalogus van schilderijen van
het Marmeren Paleis. Uit het archief van het Ministerie van het Keizerlijke
Hof. Akte 1819, nr. 54).
Op 22 oktober 1972 wordt in een brief, die geadresseerd is aan de
toenmalige conservator van Hollandse schilderkunst in de Hermitage
J.J. Fechner en ondertekend door Monika Wijngraaf, vermeld dat in de
kunsthandel van het veilinghuis 'Arcade' in Londen in 1968 zich een
schilderij bevond dat toegeschreven wordt aan A. Bloemaert en Tobias en
de engel uitbeeldt in een landschap (olieverf op doek, 165 x 216).
Momenteel bevindt dit schilderij zich in het Museum of Art in New Orleans.
Het rechter deel van dit schilderij is een herhaling van het doek van de
Hermitage. Het linker deel beeldt een groep herders uit met een kudde
onder een brede boom. J.J. Fechner heeft de veronderstelling geopperd
dat het Londense schilderij een combinatie is van twee composities: van
'Landschap met Tobias en de engel' en de pendant 'Landschap met
figuren', waarvan de laatst bekende verblijfplaats het Marmeren Paleis
was. Nader onderzoek echter, dat door Roethlisberger is verricht, heeft
aangetoond dat deze veronderstelling niet helemaal juist is.
M. Roethlisberger, die het schilderij uit New Orleans onderzocht heeft en
vergeleken heeft met het schilderij uit de Hermitage, heeft erop gewezen
dat links op het doek van de Hermitage door de verflaag heen de
contouren van een boom te zien zijn, die samenvallen met de rechtertakken
van de boom op het schilderij uit New Orleans.
Een röntgenonderzoek dat in de Hermitage is verricht bevestigt de juistheid
van deze waarneming. Kennelijk moeten wij ervan uitgaan dat het
schilderij van de Hermitage niet een pendant van een ander schilderij is,
maar het rechterdeel van een doek dat eens groter is geweest, maar
daarna in tweeën is gesneden. Het linkerdeel is ook bewaard gebleven.
Kennelijk bevond zich indertijd juist dit deel in het Marmeren Paleis.
Momenteel maakt het deel uit van een privé-verzameling in Engeland.
M. Roethlisberger waagt het niet te veronderstellen welk van deze twee
schilderijen (het ene dat heel is, het andere dat in tweeën is gesneden) het
origineel is, hoewel hij opmerkt dat het schilderij uit New Orleans 'wat
ruwer in de details is'. Het lijdt voor ons geen twijfel dat juist het schilderij uit
de Hermitage (dat in ons museum tot de schilderijen van de hoogste
kwaliteit behoort) het origineel is en dat het schilderij uit New Orleans een

2 Landschap met Tobias en de engel

Olieverf op doek, 139 x 107,5
Inv.nr. 3545

Herkomst
Verkregen in 1919 van de Maatschappij tot
Bevordering der Kunsten in Petrograd. In de
paleisverzamelingen gekomen vóór 1797.
Wellicht bevond het zich in het Marmeren Paleis
in Petersburg.

22

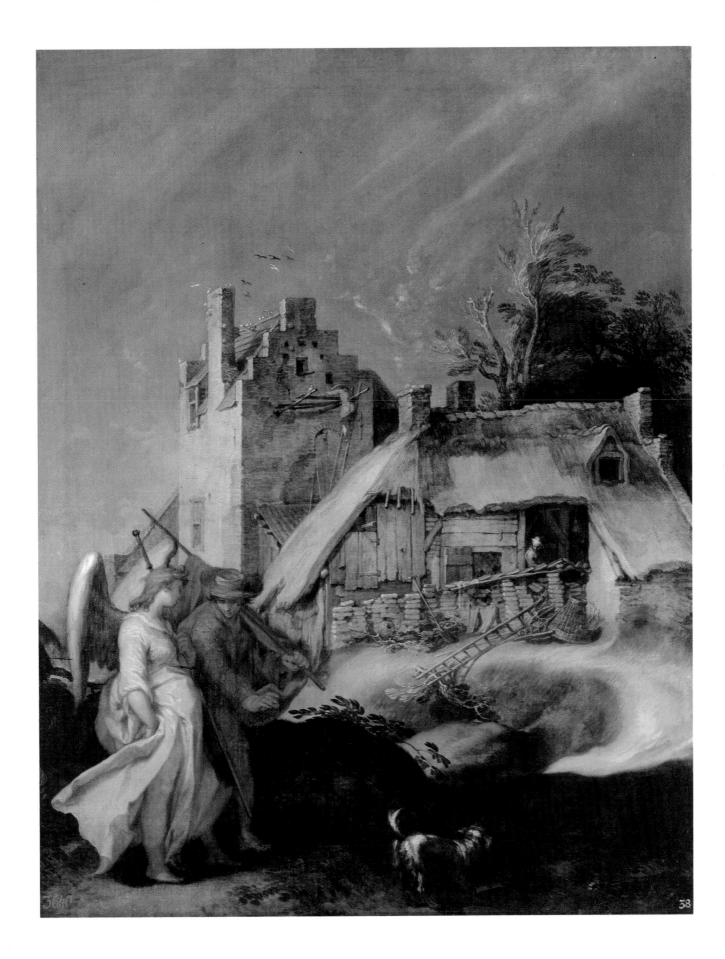

kopie is, zodat het inderdaad wat ruwer geschilderd is. Door ons
'Landschap met Tobias en de engel' bij de vroegere werken (1603-1604) te
plaatsen, dateert G. Delbanco het ongeveer in dezelfde tijd. Bovendien
wijst hij erop dat de compositie van 'Landschap met Tobias en de engel'
zich 'plan voor plan' ontwikkelt in het horizontale vlak, hetgeen typerend is
voor de vroegere werken van de meester. Tevens wijst hij erop dat enkele
motieven van het Hermitage-schilderij (b.v. de man op de trap) erg doen
denken aan een serie gravures van Jan Saenredam uit 1603-1604.
J.J. Fechner geeft het schilderij een nieuwe datering: 1606. De datering van
Roethlisberger (1610-1615) schijnt ons echter de juiste te zijn.

1564 - 1651

24

The Old Testament, Book of Tobias, 5:10-28.
In the catalogue of 1797 this landscape is listed as a work of a certain
Lendmeier (no. 3640) together with its companion piece 'Landscape with
figures' (no. 3639). In the comments on 'Landscape with figures' it is listed
as hanging in the Marble Palace. It is possible that the painting 'Landscape
with Tobias and the angel' was not hanging in the Marble Palace before it
became part of the Hermitage collection in 1919 (with the correct
attribution: Bloemaert). As far as its companion piece 'Landscape with
figures' is concerned, we know that it was listed under the name 'Goltzius'
in the hand-written catalogue of the Marble Palace which was drawn up by
Buksgeven in 1819 (Catalogue of paintings in the Marble Palace. From the
archives of the Ministry of the Imperial Court, 1819, No. 54).
In a letter of October 22, 1972, addressed to the former curator of Dutch
paintings in the Hermitage, J.J. Fechner, Monika Wijngraaf wrote that a
painting attributed to A. Bloemaert depicting Tobias and the angel in a
landscape was in the possession of the gallery of the London auction
house 'Arcade' in 1968 (oil on canvas, 165 x 216). This painting is now in
the Museum of Art in New Orleans. The right section of the painting is the
same as the painting in the Hermitage. The left section portrays a group of
shepherds with their flock under a large tree. J.J. Fechner has suggested
that the London painting is a combination of two compositions: 'Landscape
with Tobias and the angel' and its companion piece, 'Landscape with
figures', the last known whereabouts of which was the Marble Palace.

2 Landscape with Tobias and the angel

Oil on canvas, 139 x 107,5
Inv. no. 3545

Provenance
Acquired in 1919 from the Society for the
Promotion of the Arts in Petrograd. Entered the
palace collection before 1797 and was probably
in the Marble Palace in Petersburg.

Further examination by Roethlisberger has shown, however, that this assumption is not completely correct. M. Roethlisberger, who examined the painting in New Orleans and compared it to the painting in the Hermitage, pointed out that on the left of the Hermitage painting the contours of a tree can be seen through the layer of paint which corresponds to the branches on the right side of the tree in the New Orleans painting. An X-ray examination in the Hermitage confirmed this observation. The Hermitage painting is apparently not a companion piece to another painting, but the right section of a canvas which used to be larger but was cut in two. The left section has also been preserved. It was apparently this section which was hanging at the time in the Marble Palace and is now in a private collection in England.

M. Roethlisberger does not hazard a guess as to which of these two paintings is the original (the one which is complete or the one which has been cut in two), but he does remark that the New Orleans painting 'is somewhat rougher in the details'. We have no doubt that the painting in the Hermitage (which is in our museum among the paintings of the very finest quality) is the original and that the painting in New Orleans is a copy, so that it would indeed have been more roughly painted. By placing our 'Landscape with Tobias and the angel' with the earlier works (1603-1604), G. Delbanco has dated it in approximately the same period. He also points out that the composition of 'Landscape with Tobias and the angel' was developed horizontally, a typical feature of the master's earlier works, and that several motifs in the Hermitage painting (e.g. the man on the step) are very reminiscent of a series of engravings by Jan Saenredam from 1603-1604. J.J. Fechner gives the painting a new dating: 1606. Roethlisberger's dating (1610-1615), however, seems to be the correct one.

25

Gerard ter Borch

1617 - 1681

In de oude catalogi van de Hermitage ging men ervan uit dat het schilderij voordat het in de Hermitage kwam, kleiner gemaakt moet zijn. Deze mening berust op een gravure van A. Romanet, die het schilderij uit de Hermitage afbeeldt (in tegengestelde richting) met de volgende aanvullingen: links een tabouretje met een schoothond, rechts een aap met een ijzeren bal aan een ketting (de bal en een stuk ketting zijn ook nu nog in de rechter benedenhoek te zien), boven een van het plafond hangende luchter en een draperie. S. Gudlaugsson (1960) heeft vastgesteld dat het schilderij uit de Hermitage inderdaad enige tijd andere afmetingen heeft gehad, die vastgelegd zijn in een gravure van A. Romanet. Alleen zijn deze aanvullingen door een andere hand gedaan, wat al bewezen wordt door het feit dat de bal een schaduw heeft die in een andere richting valt dan de schaduw van de overige voorwerpen. Deze aanvullingen zijn eind 18e eeuw verwijderd, waardoor het oorspronkelijke beeld (en formaat) hersteld werd.

Lange tijd meende men dat op het schilderij een familietafereel was afgebeeld, temeer omdat men in de helden van het stuk de naaste verwanten van Ter Borch kon herkennen: de zuster van de kunstenaar, Gesina, en zijn jongste broer Mozes. Tot de enge familiekring behoort waarschijnlijk ook de zogenaamde 'eerbiedwaardige moeder'. Dit personage komt men ook tegen in de tekeningen van Mozes ter Borch. Tegenwoordig echter menen de onderzoekers dat het schilderij helemaal geen onschuldig familietafereel voorstelt, maar een in de Nederlandse kunst verbreid onderwerp: twee ervaren vrouwen verstrikken een jongeman 'delikaat' in een liefdesintrige.

S. Gudlaugsson dateert het schilderij volledig gefundeerd ca. 1663-1664.

26

3 Het glas limonade

Olieverf op doek (overgebracht van paneel op doek), 67 x 54
Inv.nr. 881

Herkomst
Verworven in 1814 uit de verzameling van keizerin Joséphine in het slot Malmaison bij Parijs. 'Het glas limonade' figureert op een veiling van N.C. Hasselaar in Amsterdam op 26 april 1742, vervolgens was het schilderij in de collectie van Gaignat in 1754, het werd verkocht op een veiling van deze verzameling op 14-22 februari 1769 (nr. 21), het was op een veiling van de collectie van Duc de Choiseuil op 6 april 1772, op een veiling van de Choiseuil-Praslin in Parijs op 18 februari 1793 (nr. 104) en de Choiseuil-Praslin in Parijs op 19-20 februari 1808 en op een veiling van de Séréville in Parijs op 22 januari 1812.

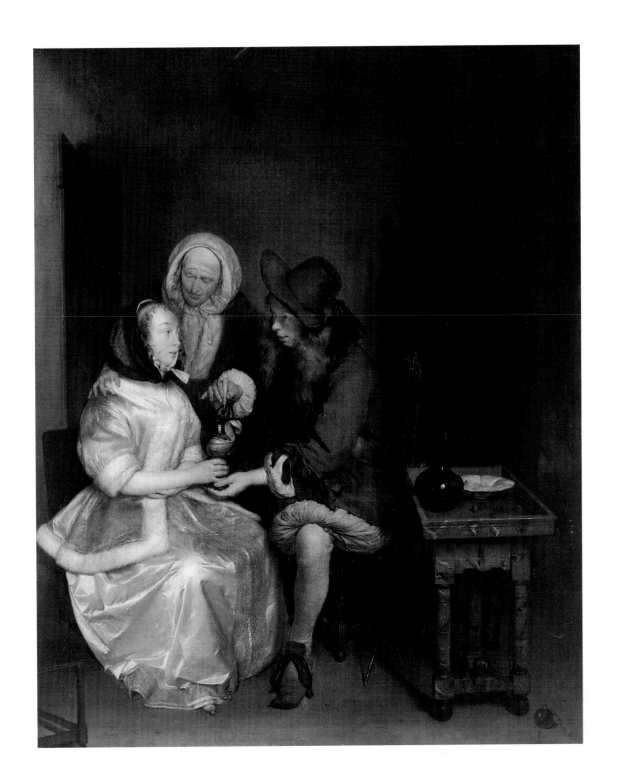

In the old catalogues of the Hermitage it was presumed that the painting must have been reduced in size before it entered the Hermitage collection. This assumption is based on an engraving by A. Romanet, who depicted the painting in the Hermitage (in the opposite direction) with the following additions: on the left a stool with a lap-dog, on the right a monkey on a chain with a metal ball (the ball and part of the chain can still be seen in the lower right corner), and above a chandelier hanging from the ceiling and a drapery. S. Gudlaugsson (1960) has determined that the painting in the Hermitage did indeed have other dimensions which have been recorded in A. Romanet's engraving. These additions, however, were added by another hand. This can be proved by the fact that the shadow of the ball falls in another direction than the shadows of the other objects. These additions were removed at the end of the 18th century, restoring the painting to its original state and size.

For quite some time it was assumed that the painting depicted a family scene, especially because close relatives of Ter Borch could be recognized in the heroes of the piece: the artist's sister, Gesina, and his youngest brother Mozes. The so-called 'venerable mother' was probably also part of the close family circle. This figure also occurs in drawings by Mozes ter Borch. The contemporary opinion, however, is that the painting by no means depicts an innocent family scene, but a subject often portrayed in Dutch art: two experienced women using their tender wiles to ensnare a young man in an amorous adventure.

S. Gudlaugsson dates the painting on solid evidence at ca. 1663-1664.

3 The glass of lemonade

Oil on canvas (transferred from a panel to canvas), 67 x 54
Inv. no. 881

Provenance
Acquired in 1814 from the collection of Empress Joséphine in Malmaison Castle near Paris. 'The glass of lemonade' was offered for sale at an auction of N.C. Hasseiaar in Amsterdam on April 26, 1742. It was then in the collection of Gaignat in 1754 and was later sold when this collection was auctioned on February 14-22, 1769 (no. 21). It was present at an auction of the Duc de Choiseuil's collection on April 6, 1772, at an auction of de Choiseuil-Praslin in Paris on February 18, 1793 (no. 104) and de Choiseuil-Praslin in Paris on February 19-20, 1808, and at an auction of Séréville in Paris on January 22, 1812.

Gerard ter Borch

1617 - 1681

Portret van Catrina Luenink (1635-1680), de vrouw van de burgemeester van Deventer, Jan van Suchtelen. G. ter Borch schilderde meermaals leden van de familie van Suchtelen. Uitgaande van de compositie van het portret uit de Hermitage kan men concluderen, dat er nog een tweede portret van Jan van Suchtelen bijgehoord moet hebben, waarvan de verblijfplaats onbekend is. Te oordelen naar het kostuum en de leeftijd van de geportretteerde is het portret niet vroeger dan 1662-1663 gemaakt.

4 Portret van Catrina Luenink

Olieverf op doek, 80 x 59
Inv.nr. 3783

Herkomst
Verkregen in 1922 uit het museum van de Kunstacademie.

30

Portrait of Catrina Luenink (1635-1680), the wife of the mayor of Deventer, Jan van Suchtelen. G. ter Borch made a number of portraits of members of the Van Suchtelen family. Based on the composition of the portrait in the Hermitage it is quite probable that there is a companion portrait of Jan van Suchtelen, the whereabouts of which is unknown. Judging by the clothes and the age of the subject, the portrait was not made before 1662-1663.

4 Portrait of Catrina Luenink

Oil on canvas, 80 x 59
Inv. no. 3783

Provenance
Acquired in 1922 from the Museum of the Academy of Art.

K.S.

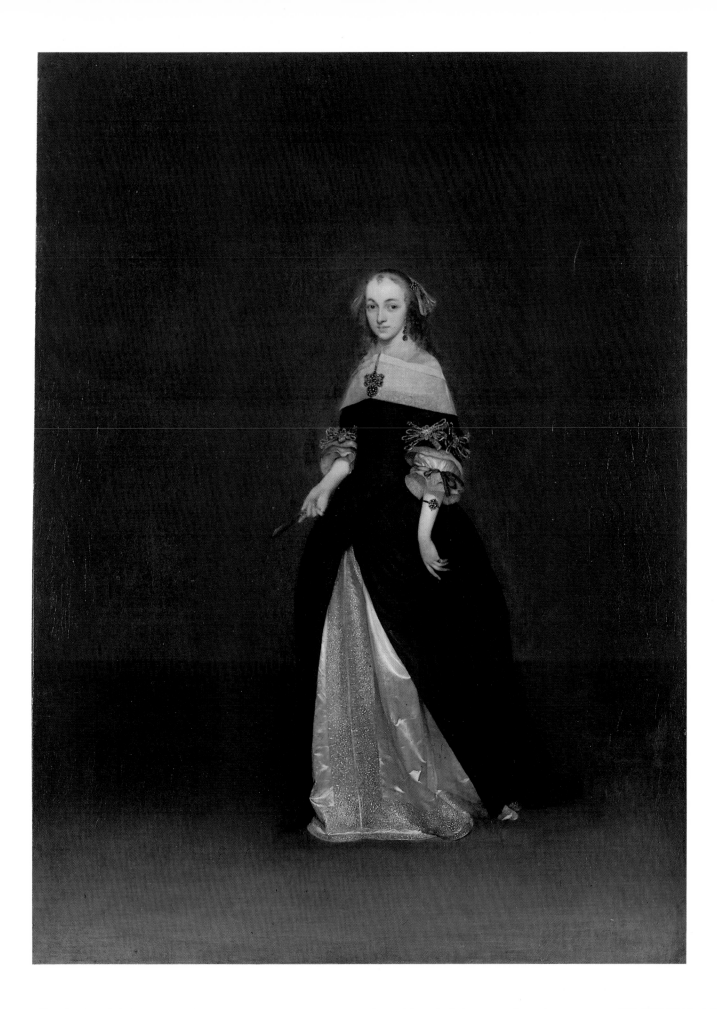

Jan Both

ca. 1618 - 1652

De stilistische bijzonderheden van het schilderij uit de Hermitage en de verbinding van motieven van een boslandschap met een open ruimte (karakteristiek voor de periode tegen 1650) getuigen ervan dat het doek geschilderd is in de rijpe periode van de meester.

J. Burke (1975) dateert dit werk in de tijd tussen 1645-1650. Hofstede de Groot (1927) wijst erop dat een compositie, analoog aan die uit de Hermitage, zich vroeger in de collectie van Hope (Engeland) bevond. Het werk is te koop aangeboden op een veiling van Christie (Londen) in 1927. In de National Gallery of Ireland, Dublin, wordt een schilderij bewaard (nr. 4292 CB) dat qua compositie identiek is aan het schilderij uit de Hermitage, maar geringere afmetingen heeft (80 x 97).

5 Italiaans landschap met weg

Olieverf op doek, 96 x 136
Linksonder signatuur: Both, en onleesbaar gedeelte van de datum
Inv.nr. 1896

Herkomst
Verworven tussen 1781 en 1797.

32

The stylistic features of this painting from the Hermitage and the linking of motifs from a forest landscape with an open area (typical of the period around 1650) indicate that it was painted during the artist's mature period. J. Burke (1975) dates this work in the period 1645-1650. Hofstede de Groot (1927) points out that a composition similar to that in the Hermitage used to be in the Hope collection (England). The work was offered for sale at an auction (Christie's) in London in 1927. There is a painting (no. 4292 CB) in the National Gallery of Ireland, Dublin, which has the same composition as the painting in the Hermitage but is smaller in size (80 x 97).

5 Italian landscape with a path

Oil on canvas, 96 x 136
Signed on the lower left: Both, with illegible portion of the date.
Inv. no. 1896

Provenance
Acquired between 1781 and 1797.

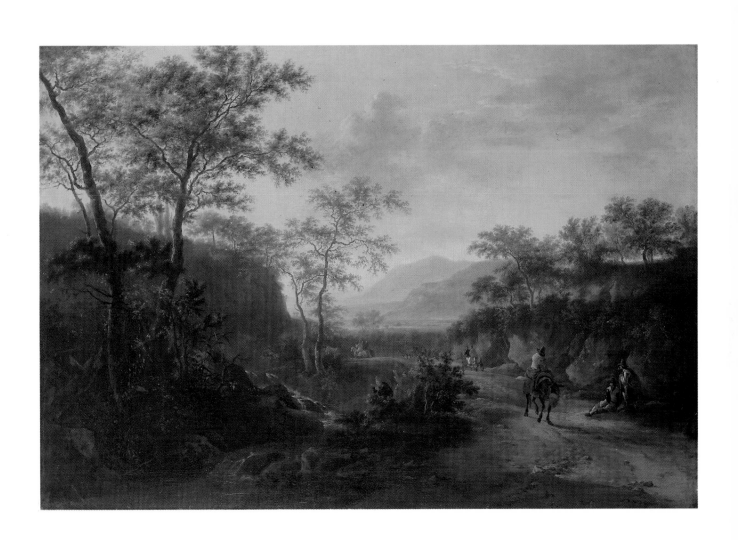

Hendrick ter Brugghen

1588 - 1629

Nicolson (1958) ziet in het schilderij uit de Hermitage verwantschap met de werken van Honthorst 'Het concert' (1623, Nationaal Museum, Kopenhagen) en 'Vrolijk gezelschap' (Alte Pinakothek, München, cat.nr. 1312).

Een kopie van ons schilderij bevond zich voorheen in de verzameling van R. Sergejeva in Genève (92 x 79). Een gedeeltelijke kopie (de figuur van de violist, maar zonder viool) werd verkocht op de veiling van Jürg Stucker in Bern, 26-30 november 1957, als een Honthorst (64 x 48).

6 Het concert

Olieverf op doek, 102 x 83
Rechts op het muziekblad een monogram en datum: HTB 1626
Inv.nr. 5599

Herkomst
Verworven in 1921 uit de verzameling van V. Argutinski-Dolgorukov in Petrograd.

Nicolson (1958) sees in the painting from the Hermitage a relationship to Honthorst's works 'The concert' (1623, State Museum, Copenhagen) and 'Merry company' (Alte Pinakothek, Munich, cat. no. 1312).

A copy of our painting used to be in the collection of R. Sergeyeva in Geneva (92 x 79). A partial copy (the figure of the violinist, but without the violin) was sold as a Honthorst (64 x 48) at the auction of Jürg Stucker in Bern, November 26-30, 1957.

6 The concert

Oil on canvas, 102 x 83
There is a monogram and date on the right of the sheet of music: HTB 1626.
Inv. no. 5599

Provenance
Acquired in 1921 from the collection of V. Argutinski-Dolgorukov in Petrograd.

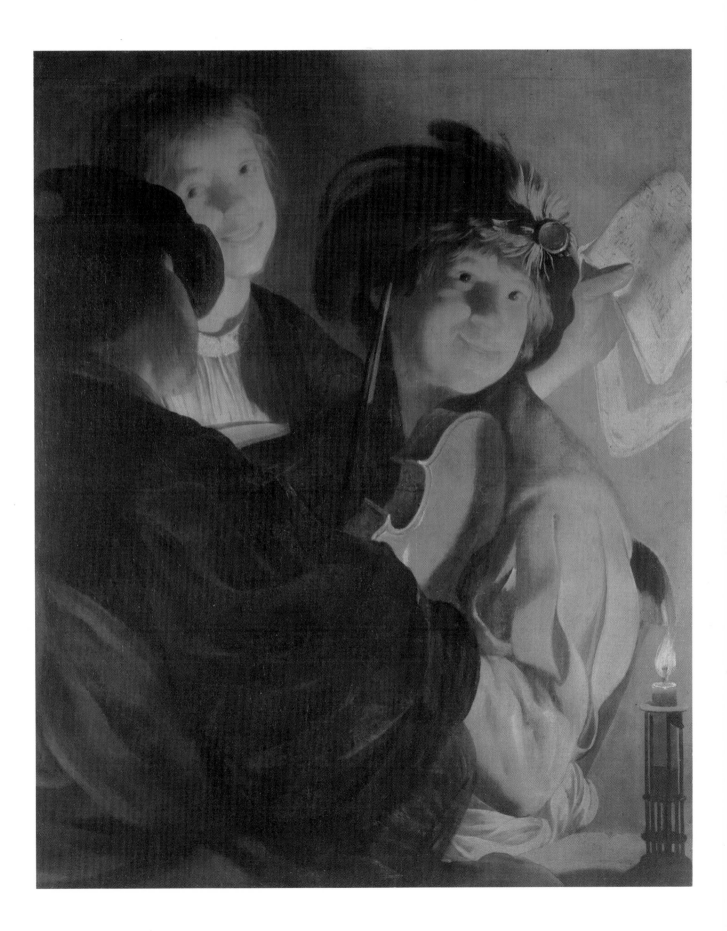

Aert de Gelder

1645 - 1727

Vervaardigd na 1685.

7 Zelfportret

Olieverf op doek, 79,5 x 64,5
Rechts op de achtergrond de signatuur:
A. de Gelder
Inv.nr. 790

Herkomst
Verworven in 1895 uit het Lazenkovski-paleis in
Warschau. Daarvoor was het op 25 augustus
1773 verkocht aan J. Yver op een veiling van Van
der Marck in Amsterdam (nr. 411).

Painted after 1685.

7 Self-portrait

Oil on canvas, 79,5 x 64,5
Signed on the right background: A. de Gelder.
Inv. no. 790

Provenance
Acquired in 1895 from the Lazenkovski Palace in
Warsaw. It had been sold on August 25, 1773, to
J. Yver at an auction in Amsterdam (Van der
Marck no.411).

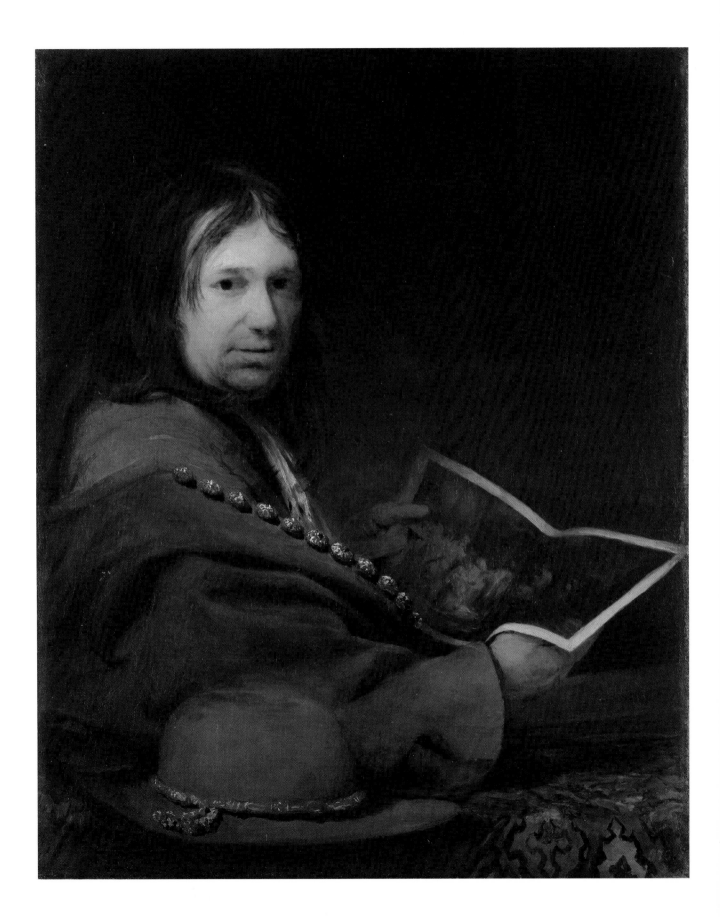

Jan van Goyen

1596 - 1656

Behoort tot de belangrijkste werken van de meester uit de jaren 30.
Zijn manier van schilderen wijst op een overeenkomst met de stijl van
E. van de Velde, de leraar van Van Goyen.

8 Landschap met eik

Olieverf op doek, 83 x 105
Rechts op de boerenhut signatuur en datum:
v Goyen 1634
Inv.nr. 806

Herkomst
Verkregen in 1920 uit het Gatchin-paleis.

This painting is one of the artist's most important works from the 1630's.
Van Goyen's style of painting is similar to that of this teacher E. van de
Velde.

8 Landscape with oak tree

Oil on canvas, 83 x 105
Signature and date on the right of the hut:
v Goyen 1634.
Inv. no. 806

Provenance
Acquired in 1920 from the Gatchin Palace.

I.S.

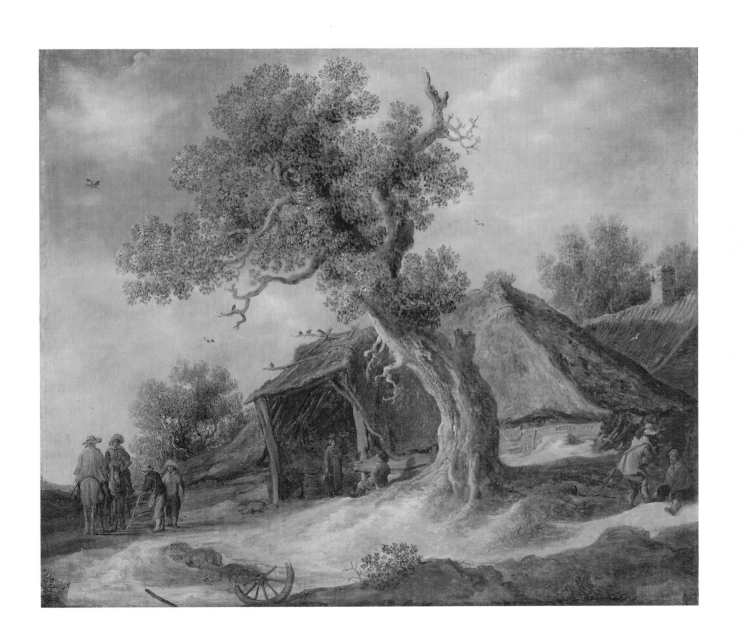

Frans Hals

1581/1585 - 1666

Aanvankelijk was de geportretteerde afgebeeld met een hoed op, waarvan sporen nog zichtbaar zijn op de achtergrond in de vorm van een scherpe schaduw op het voorhoofd. Op de tekening uit het British Museum (nr. 1891, 7.3.16), die duidelijk overeenkomst vertoont met het portret uit de Hermitage, staat de geportretteerde afgebeeld met een hoed op met een pompon.

I.Q. van Regteren Altena (1929 en 1948) en J.J. Fechner(1960) die de tekening aan Frans Hals toeschrijven, meenden dat de schilder aanvankelijk van plan was de hoed af te beelden, maar toen hij dat gedaan had hem zelf weer verwijderd heeft. I.V. Linnik (1960, mondeling) en S. Slive (1970) beweren echter dat de tekening uit het British Museum niet door Frans Hals gemaakt is, maar door een anonieme schilder naar het origineel van Frans Hals en dat de hoed derhalve later is verwijderd, naar alle waarschijnlijkheid op verzoek van een latere verzamelaar of schilderijenhandelaar. Twijfel aan de toeschrijving van de tekening uit het British Museum aan Frans Hals werd ook geuit door A. Hind (1926), die veronderstelde dat Cornelis Saftleven de maker was, en door N. Trivas (1941). Onderzoekingen in het fysisch-röntgenologisch laboratorium van de Hermitage hebben aangetoond dat de verflaag die boven in het portret is aangebracht, zich aan de oppervlakte bevindt en over de schilderlaag van de meester loopt. Desalniettemin is de tekening uit het British Museum, zoals S. Slive terecht opmerkt, belangrijk als document dat het portret uit de Hermitage zo voorstelt als het vanonder de penseel van Frans Hals tevoorschijn kwam. De afgebeelde persoon is nog steeds niet geïdentificeerd. In het boek van A. Houbraken 'De Groote Schouburgh', uitgegeven in 1718, gaat de biografie van Frans Hals vergezeld van een gegraveerd portret dat door Jacob Houbraken is gemaakt en zowel aan de tekening uit het British Museum als aan het portret uit de Hermitage doet denken. Dit portret diende als uitgangspunt bij de vervaardiging van het portret van Frans Hals dat de biografie van de kunstenaar illustreert in het lexicon van Immerzeel, dat uitgegeven is in 1843. Het is mogelijk dat in het begin van de 18e eeuw het portret uit de Hermitage beschouwd werd als een zelfportret van de kunstenaar, maar de vroegste documentaire getuigenis, met name de catalogus van de schilderijen in de Hermitage van 1774, noemt het 'Portret van een man' en niet 'Zelfportret'.

Naar de mening van de meeste specialisten is het portret uit de Hermitage door Frans Hals in 1650 gemaakt. Hofstede de Groot (1910) meent dat het vervaardigd is 'na 1645'. W. Bode dateert het 1650. W. Valentiner (1923) dateert het 1650-1652, Trivas (1941) omstreeks 1650 en S. Slive (1970) begin 1650.

40

9 Portret van een man

Olieverf op doek, 84,5 x 67
Rechts op de achtergrond is een monogram: FH.
Inv.nr. 816

Herkomst
Verworven tussen 1763 en 1774.

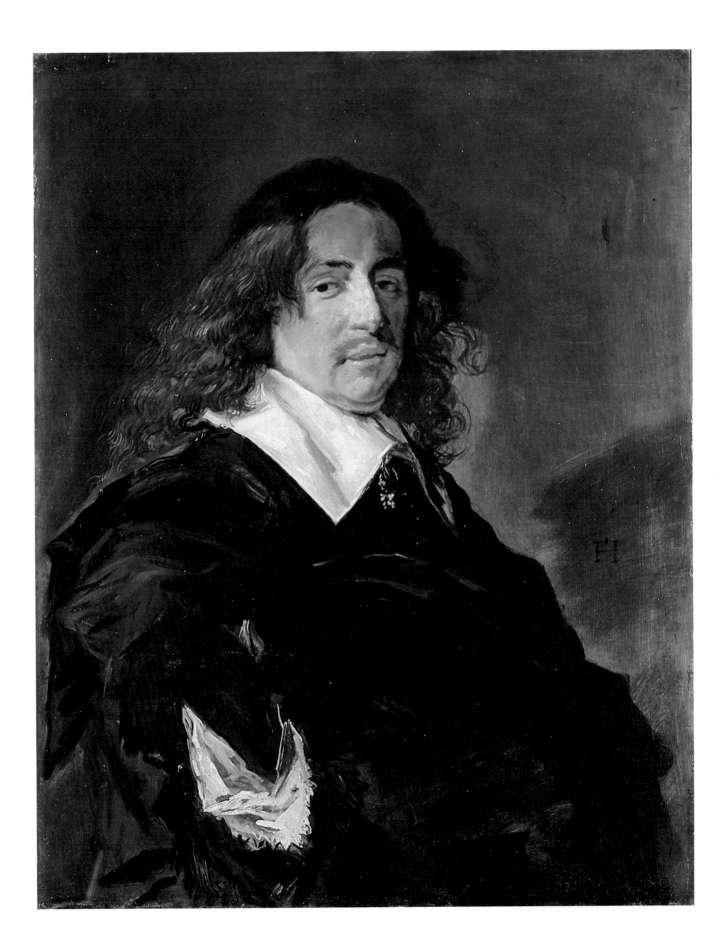

1581/1585 - 1666

The subject was originally portrayed wearing a hat, traces of which can be
seen in the background as a sharp shadow on the forehead. In a drawing
in the British Museum (No. 1891, 7.3.16) which is very similar to the portrait
in the Hermitage, the subject is depicted wearing a hat with a pompon.
I.Q. van Regteren Altena (1929 and 1948) and J.J. Fechner (1960), who
attribute the drawing to Frans Hals, are of the opinion that the artist
originally intented to depict the hat and that he removed it after having
painted it. I.V. Linnik (1960, in a verbal comment) and S. Slive (1970), on the
other hand, think that the drawing in the British Museum was not made by
Frans Hals but by an anonymous artist after Hals' original. The hat was
later removed, most probably at the request of a collector or art dealer.
Doubt as to the attribution of the drawing in the British Huseum to Frans
Hals was also expressed by A. Hind (1926), who thought that Cornelis
Saftleven sketched it, and by N. Trivas (1941). X-ray examinations in the
laboratory of the Hermitage have shown that the layer of paint applied to
the upper area of the portrait rests on the surface over the master's work.
As S. Slive has quite rightly remarked, the drawing in the British Museum is
nevertheless important as a document, because it gives an idea of what the
original version of the painting must have looked like. The identity of the
subject has not as yet been ascertained. In A. Houbraken's book
'De Groote Schouburgh', published in 1718, the biography of Frans Hals is
accompanied by an engraved portrait made by Jacob Houbraken which is
reminiscent of both the British Museum drawing and the Hermitage
portrait. This portrait was used as a reference for the portrait of Frans Hals
which illustrates the biography of the artist in Immerzeel's lexicon,
published in 1843.
It is possible that in the early 18th century the Hermitage portrait was
regarded as a self-portrait of the artist, but in the earliest documentation
(the 1774 catalogue of paintings in the Hermitage) it is called 'Portrait of a
man' rather than 'Self-portrait'.
Most experts agree that the portrait in the Hermitage was made by Frans
Hals in 1650. Hofstede de Groot (1910) thinks that it was painted 'after
1645'. W. Bode dates it at 1650. W. Valentiner (1923) dates it 1650-1652,
Trivas (1941) ca. 1650 and S. Slive (1970) early 1650's.

42

9 Portrait of a man

Oil on canvas, 84,5 x 67
There is a monogram in the right
background: FH.
Inv. no. 816

Provenance
Acquired between 1763 and 1774.

K.S.

Frans Hals de Jonge

1618 - 1669

Toen het schilderij in de collectie van de Hermitage werd opgenomen werd het 'De ijzerhandelaar' genoemd (beschrijving 1797). In de beschrijving van 1859 heet het 'De wapensmid'. Waagen (1864) noemt het schilderij 'Jongeman in profiel...'. De benaming 'De jonge soldaat' heeft A.I. Somov aan het schilderij gegeven in de catalogus van 1893. Een dergelijke aanduiding van de afgebeelde persoon lijkt ons heel goed mogelijk gezien de peinzende blik van de jongeman, zijn houding, kleding en de manier waarop hij het geweer tegen zich aangeklemd houdt. Naast de inhoud van het schilderij als portret en genrestuk, is het heel goed mogelijk dat in het schilderij de gedachte is gelegd aan de vergankelijkheid van het leven. In overeenstemming met de emblemen van de 17e eeuw worden dikwijls delen van de wapenrusting, details van de wapens, trommels en vaandels opgenomen in stillevens van het type 'Vanitas' (zie W.J. Müller, 1978, nr. 27).

Het schilderij kwam in de Hermitage als een werk van Frans Hals de Oude en in alle oude catalogi en beschrijvingen wordt het als een origineel vermeld. Twijfel aan de juistheid van een dergelijke toeschrijving werd voor het eerst geuit door W. Bode (1883). A.I. Somov schreef het in de catalogus van 1893 toe aan de zoon van Frans Hals, Frans Hals de Jonge. Neustrojev, Hofstede de Groot, Semjonov-Tjan-Sjanski, Benois, Pappé en Vipper meenden ook dat de auteur van 'De jonge soldaat' Frans Hals de Jonge was. Onder deze naam staat het schilderij in alle volgende catalogi vermeld.

10 De jonge soldaat

Olieverf op doek, 113 x 82,5
Linksonder een monogram: F.H
Inv.nr. 986

Herkomst
Verworven in 1769 uit de verzameling van Brühl in Dresden.

44

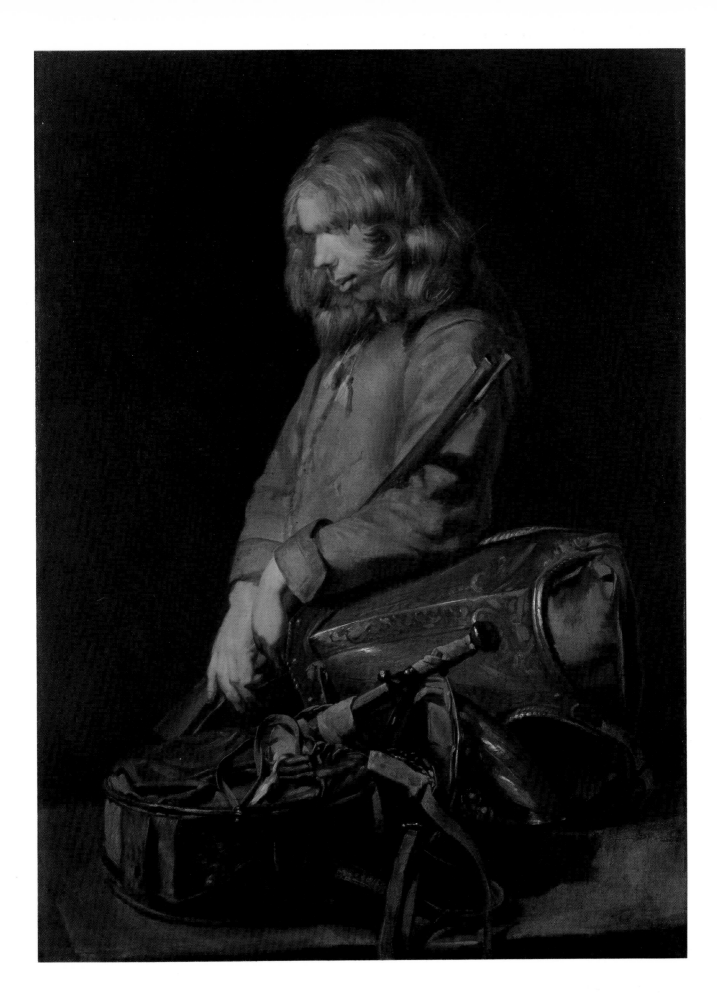

1618 - 1669

When the painting first entered the collection of the Hermitage it was called 'The ironmonger' (1797). In the description of 1859 it was called 'The armourer'. Waagen (1864) called the painting 'Profile of a young man'. A.I. Somov gave the painting the title 'The young soldier' in the catalogue of 1893. We feel that this title is quite suitable. The pensive look of the young man, his pose, his clothes and the way in which he holds the rifle pressed to his body all suggest the theme of the transience of life. The painting can also be seen as a portrait or a genre scene. It is completely within the tradition of the 17th century for parts of the armour, details of the weapons, drums and banners to be included in still life representations of the type 'Vanitas' (see W.J. Müller, 1978, no. 27). The painting entered the Hermitage collection as a work of Frans Hals the Elder and all the old catalogues and descriptions list it as an original. W. Bode (1883) was the first to cast doubt on this attribution. In the catalogue of 1893, A.I. Somov attributed it to the son of Frans Hals, Frans Hals the Younger. Neustroyev, Hofstede de Groot, Semyonov-Tyan-Shanski, Benois, Pappé and Vipper were also of the opinion that 'The young soldier' was a work of Frans Hals the Younger, and it is listed as such in all succeeding catalogues.

10 The young soldier

Oil on canvas, 113 x 82,5
There is a monogram in the lower left corner: F.H
Inv. no. 986

Provenance
Acquired in 1769 from the collection of Brühl in Dresden.

46

Willem Claesz Heda

1594 - 1680/1682

De compositie uit de Hermitage bevat voorwerpen die we in vele stillevens van Heda tegenkomen (smal hoog glas, roemer, mes met ingelegd handvat e.d.). Ongewoon is de afbeelding van de krab, die zelden door de meester toegepast wordt ('Stilleven' 1634, Alte Pinakothek, München).
Compositioneel staat dicht bij het stuk uit de Hermitage het stilleven uit de National Gallery in Londen dat toegeschreven wordt aan de zoon van Heda, Gerrit.

11 Ontbijt met krab

Olieverf op doek, 118 x 118
Op de rand van het tafellaken signatuur en datum: Heda 1648
Inv.nr. 5606

Herkomst
Verkregen in 1920 via GMF (het Staats Museum Depot).

48

The painting in the Hermitage depicts objects often found in still life scenes by Heda: a tall, narrow glass, a rummer, a knife with an inlaid handle etc. The crab, which the artist seldom portrayed, is an unusual addition ('Still life' 1634, Alte Pinakothek, Munich).
The still life in the National Gallery in London, which is attributed to Heda's son, Gerrit, is compositionally quite similar to the painting in the Hermitage.

11 Breakfast with crab

Oil on canvas, 118 x 118
Signed and dated on the edge of the tablecloth: Heda 1648
Inv. no. 5606

Provenance
Acquired in 1920 via GMF (the State Museum Depot).

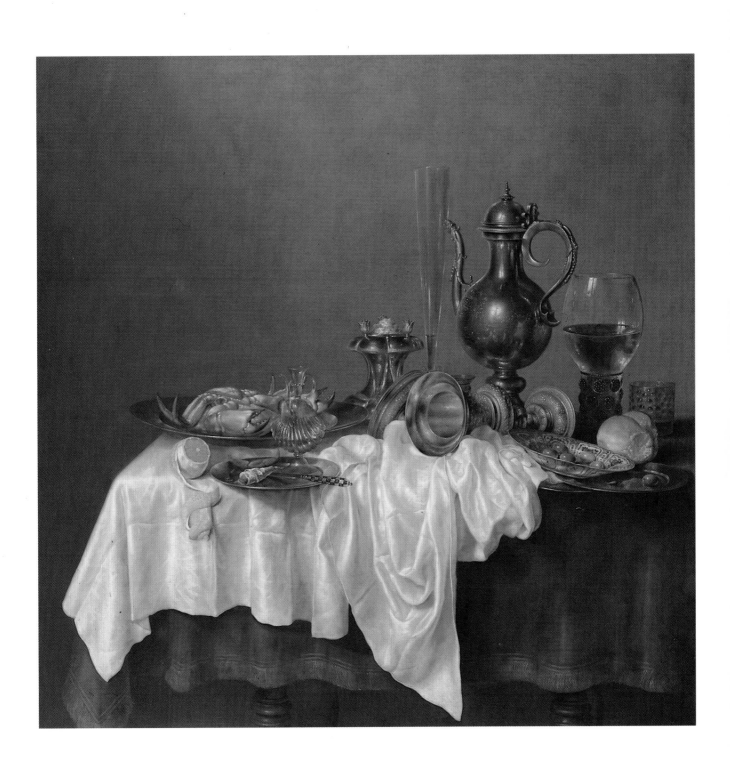

Bartholomeus van der Helst

1613 - 1670

Toen Van der Helst het portret vervaardigde was hij reeds een bekende Amsterdamse portretschilder, die in populariteit concurreerde met Rembrandt. 'Portret van een vrouw' getuigt van de overgang van Van der Helst van de wat droge, ingehouden manier van schilderen van zijn vroegere werken (bijvoorbeeld: twee pendanten, gedateerd 1646, Museum Boymans-van Beuningen, Rotterdam, nrs. 1294, 1295, waarin de invloed van N. Elias en van de vroegamsterdamse portrettraditie zich doen gevoelen) naar een nieuwe stijl die zich oriënteert op de paradeportretten van Van Dyck. In het portret uit de Hermitage heeft de kunstenaar bijzondere aandacht besteed aan de weergave van de elegante jurk, het modieuze kapsel en de sieraden. 'Portret van een vrouw' bewaart nog de nuchterheid en waarheidsgetrouwheid in de afbeelding van het model. Toch zien we er ook al trekken van een lichte hang naar verfraaiing in optreden, die anticiperen op de stijl van portretteren van Van der Helst in de periode eind 1650-1660.
Te oordelen naar de compositie moet het portret een pendant gehad hebben met een afbeelding van een man.

12 Portret van een vrouw

Olieverf op doek, 70 x 60
In de rechter bovenhoek signatuur en datum:
B. van der Helst 1649
Inv.nr. 6833

Herkomst
Verworven in 1932 uit het Stroganov-museumpaleis in Leningrad. Voor 1857 in de verzameling van graaf Rohan in Parijs.

50

When Van der Helst made this portrait he was already a well known Amsterdam portraitist whose popularity rivaled that of Rembrandt. 'Portrait of a woman' attests to the transition in Van der Helst's style from the somewhat dry, restrained manner of his early works (e.g.: two companion pieces, dated 1646, Boymans-van Beuningen Museum, Rotterdam, nos. 1294, 1295, which show the influence of N. Elias and the early Amsterdam portrait tradition) to a new style based on Van Dyck's portraits. In the Hermitage portrait the artist has devoted much attention to the depiction of the elegant dress, the fashionable coiffure and the jewelry. 'Portrait of a woman' accurately portrays the soberness and dignity of the model, although we can already see the slight tendency to embellish which anticipates Van der Helst's portrait style of the late 1650's - 1660. Judging by the composition, the portrait must have been a companion piece to a portrait of a man.

12 Portrait of a woman

Oil on canvas, 70 x 60
Signed and dated in the upper right corner:
B. van der Helst 1649.
Inv. no. 6833.

Provenance
Acquired in 1932 from the museum of the Stroganov Palace in Leningrad. Before 1857 it was in the collection of Count Rohan in Paris.

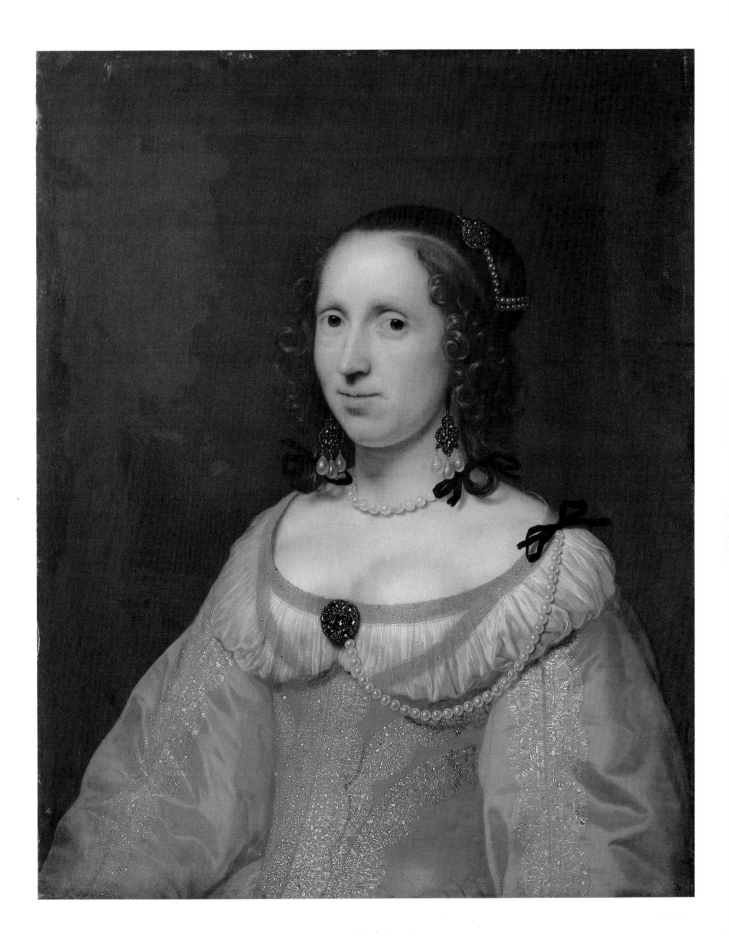

Melchior de Hondecoeter

1636 - 1695

Wordt gedateerd 1686 op basis van de datum op de pendant (inv.nr. 1043).
'Vogels in een park' is een variant van het bekende schilderij van Hondecoeter 'Het drijvend veertje', dat zich in het Rijksmuseum in Amsterdam bevindt (A 175, gesigneerd, niet gedateerd). In de compositie uit de Hermitage zien we een herhaling van de groep exotische vogels met de witte pelikaan en het motief van de op het water drijvende veertjes, die de naam aan het Amsterdamse stuk hebben gegeven.
Nog een variant, die sterk overeenkomt met het schilderij uit de Hermitage, bevindt zich in het Bode-Museum in Berlijn (876 A).

13 Vogels in een park

Olieverf op doek, 136 x 164
Rechtsboven signatuur: M.D. Hondecoeter
Inv.nr. 1042

Herkomst
Verworven vóór 1797.

It is dated 1686 based on the date of its companion piece (inv. no. 1043).
'Birds in a park' is a variant of 'The floating feather', a well-known painting by Hondecoeter in the Rijksmuseum in Amsterdam (A 175, signed, not dated). In the Hermitage painting we see a repetition of the group of exotic birds with the white pelican and the motif of the feathers floating on the water which gave the title to the Amsterdam painting.
Another variant which is very similar to the Hermitage painting can be found in the Bode-Museum in Berlin (876 A).

13 Birds in a park

Oil on canvas, 136 x 164
Signed on the upper right: M.D. Hondecoeter.
Inv. no. 1042

Provenance
Acquired before 1797.

I.S.

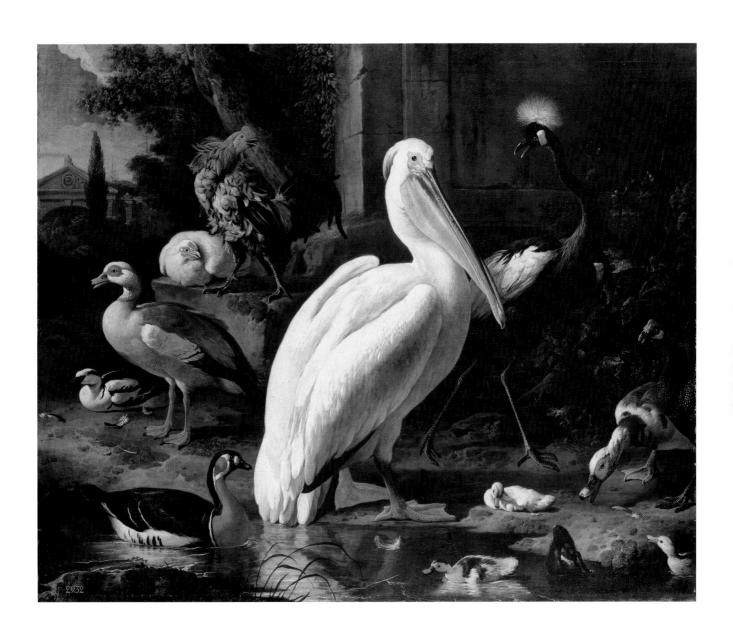

Gerard van Honthorst

1590 - 1656

Het onderwerp is terug te vinden in alle vier de Evangelies (Mattheus, 26: 36-39; Marcus 14: 32-36; Lucas, 22: 41-44; Johannes: 18, 1). Toch dient opgemerkt te worden dat de afbeelding het meest overeenkomt met de evangelietekst van Lucas, waar onder meer gesproken wordt over de verschijning aan Christus tijdens het gebed van de hem 'sterkende' engel. Aanvankelijk werd het schilderij in de Hermitage beschouwd als het werk van een onbekende Italiaanse schilder uit de 17e eeuw. De toeschrijving aan G. Honthorst is door M.I. Sjerbatsjova gedaan op grond van een vergelijking met de schilderstukken 'Madonna met kind en de heilige Franciscus van Assisi en Bonaventura' in het klooster in Albano bij Rome en 'De Aanbidding door de engelen', (Galleria degli Uffizi, Florence). We zijn het eens met de mening van J.R. Judson (1959) die het doek uit de Hermitage dateert ca. 1617.

14 Christus in de tuin van Gethsemane (Smeekbede met betrekking tot de beker)

Olieverf op doek, 113 x 110
Inv.nr. 4612

Herkomst
Verworven voor 1859.

54

The subject of the painting can be found in all four Gospels (Matthew, 26:36-39; Mark, 14:32-36; Luke, 22:41-44; John 18:1). Luke's version, however, which speaks of a 'strengthening' angel appearing to Christ, comes the closest to Honthorst's representation.
The Hermitage painting used to be regarded as the work of an unknown Italian painter of the 17th century. M.I. Syerbatsyova attributed it to Honthorst based on a comparison with 'Madonna with child, St. Francis of Assisi and Bonaventura' in the Albano Monastery near Rome and 'The adoration of the angels' (Uffizi Gallery, Florence). We agree with the opinion of J.R. Judson, who dates the Hermitage painting at ca. 1617.

14 Christ in the garden of Gethsemane (The prayer of the cup)

Oil on canvas, 113 x 110
Inv. no. 4612

Provenance
Acquired before 1859.

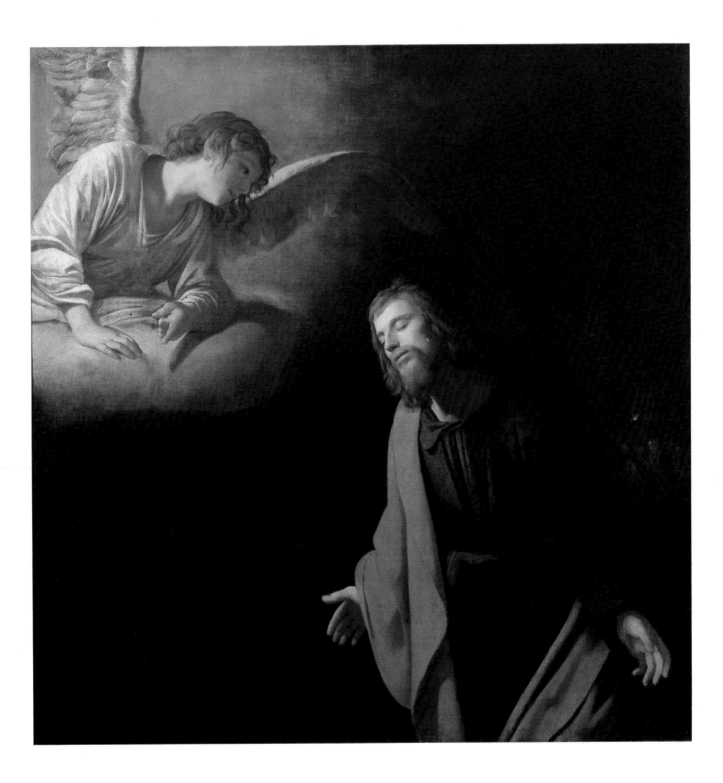

Pieter de Hooch

1629 - 1684

Lange tijd meende men dat 'Vrouw des huizes en dienstmaagd' behoorde tot de Delftse periode van Pieter de Hooch, d.w.z. dat het schilderij aan het eind van de jaren 50 vervaardigd zou zijn. B.R. Vipper, die de traditionele datering aanhoudt, beschouwde het stuk als een bijzondere overgang van de afbeelding van taferelen in de open lucht naar de interieurs van 1657-begin 1660. C. Brière-Misme (1927) echter wees op de overeenkomst van 'Vrouw des huizes en dienstmaagd' met 'Meisje met mand in tuin' (Kunstmuseum, Bazel), gedateerd 1661 en stelde voor de datering van het schilderij uit de Hermitage te herzien. Het is bekend dat het thema van gezellige hofjes, karakteristiek voor de Delftse periode van Pieter de Hooch, in het begin van de jaren 1660 opnieuw in het oeuvre van de schilder verschijnt. Bovendien doet het gezicht op de brede gracht door het geopende hek eerder denken aan Amsterdam dan aan Delft, zodat het schilderij naar alle waarschijnlijkheid na de verhuizing van de schilder naar Amsterdam vervaardigd is, dat wil zeggen na april 1660. Ten gunste van een latere datering van het schilderij spreekt ook de duidelijke opbouw, het frisse koloriet en het volledige evenwicht tussen de mens en het milieu. P. Sutton dateert het schilderij 1660-1665.

15 Vrouw des huizes en dienstmaagd

Olieverf op doek, 53 x 42
Inv.nr. 943

Herkomst
Aangekocht in 1810 bij de schilderijenhandelaar Lafontaine in Parijs. Voor het in de Hermitage kwam is het nog in 1808 op de veiling van Langeac geweest (nr. 36).

56

For many years it was thought that 'Lady and maid' was painted at the end of the 1650's and that it belonged to Pieter de Hooch's Delft period. B.R. Vipper, who agrees with the traditional dating, considered it to be a special example of the transition from the depiction of outdoor scenes to that of interiors which took place from 1657 to the early 1660's. C. Brière-Misme (1927), however, pointed out the similarity between 'Lady and maid' and 'Girl with basket in a garden' (Kunstmuseum, Basel), which is dated 1661 and suggested that the dating of the Hermitage painting be revised. It is well known that the theme of pleasant courtyards, typical of De Hooch's Delft period, makes another appearance in his work in the early 1660's. Furthermore, the view of the broad canal through the open gate is more reminiscent of Amsterdam than of Delft, indicating that the painting was most probably made after De Hooch had moved to Amsterdam in April, 1660. Other aspects favouring a later dating are the distinct structure of the composition, the fresh colours and the perfect balance between man and his environment. P. Sutton dates the painting at 1660-1665.

15 Lady and maid

Oil on canvas, 53 x 42
Inv. no. 943

Provenance
Purchased in 1810 in Paris from the art dealer Lafontaine. Before it entered the Hermitage collection it appeared at the auction of Langeac in 1808 (no. 36).

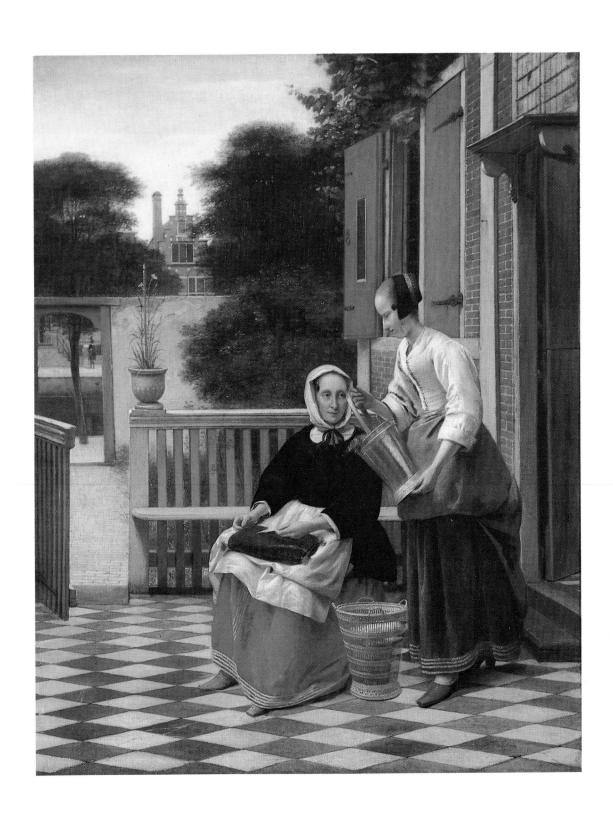

Samuel Dircksz van Hoogstraten

1627 - 1678

Bij de verwerving van het schilderij werd het beschouwd als een stuk van F. Bol en heette het 'Portret van een kunstenaar'. Onder deze benaming staat het schilderij ook vermeld in de schilderijencatalogus van de Hermitage van 1958. De veronderstelling dat het schilderij een zelfportret is van S. van Hoogstraten, hebben enkele onderzoekers (mondeling) onafhankelijk van elkaar gedaan: K. Bauch (1966), Ch. Canningham (1967), J.G. van Gelder (1969).

16 Zelfportret

Olieverf op doek, 102 x 79
Inv. nr. 788

Herkomst
Verkregen in 1918 uit het Anitsjkov-paleis in Petrograd.

58

When the painting was acquired it was thought to be a work of F. Bol and was called 'Portrait of an artist'. The painting was still listed under the same title in the Hermitage catalogue of 1958. The following experts, independently of one another, have suggested (in verbal comments) that the painting is a self-portrait of S. van Hoogstraten: K. Bauch (1966), Ch. Canningham (1967) and J.G. van Gelder (1969).

16 Self-portrait

Oil on canvas, 102 x 79
Inv. no. 788

Provenance
Acquired in 1918 from the Anitshkov Palace in Petrograd.

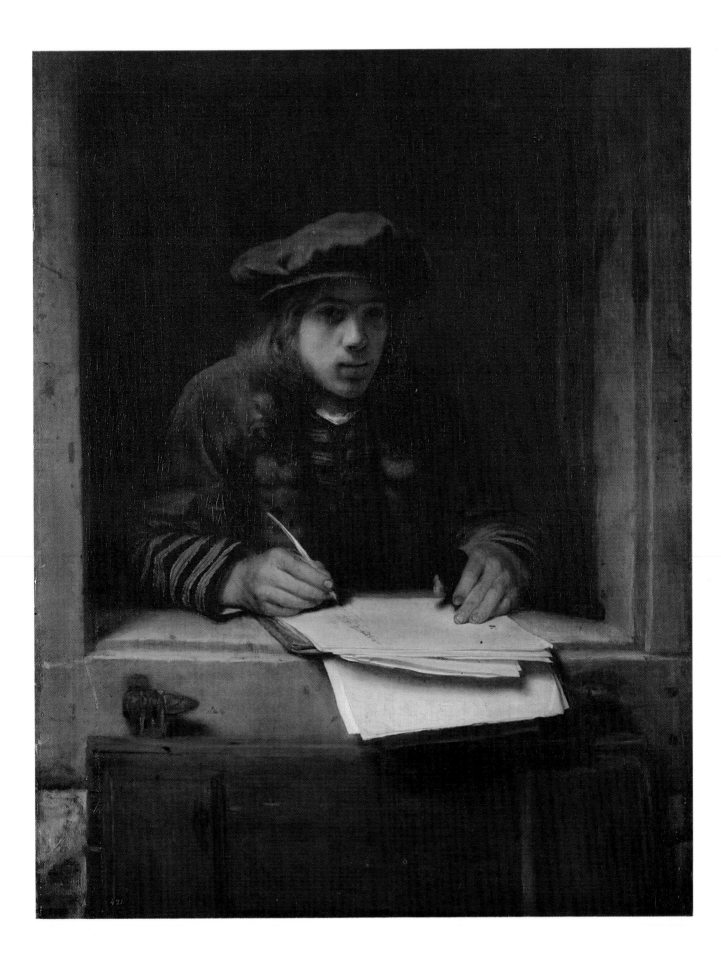

Willem Kalf

1619 - 1693

Het schilderij is in 1653-1654 vervaardigd toen Kalf onder invloed van het Amsterdamse kunstenaarsmilieu, vooral van de kunst van Rembrandt, zijn beste stukken schiep. De voorwerpen die op het stilleven uit de Hermitage staan afgebeeld, zien we ook in andere schilderijen van de meester. Het motief van de zilveren schotel met roemer, vruchten en mes herinnert aan het stilleven in de verzameling van J.H. Smidt van Gelder in Arnhem, terwijl de hoge vergulde beker afgebeeld is in enkele composities, die door Kalf in 1653-1654 vervaardigd zijn.

17 Dessert

Olieverf op doek, 105 x 87,5
Linksonder de signatuur: Kalf
Inv.nr. 2822

Herkomst
In 1915 verworven uit de verzameling van P.P. Semjonov -Tjan-Sjanski in Petrograd.

60

Kalf painted this scene in 1653-1654, during the period when he made his finest pieces under the influence of the artistic milieu in Amsterdam, particularly the work of Rembrandt. The objects depicted in this still-life from the Hermitage can also be seen in other paintings by Kalf. The motif of the silver dish and rummer, knife and fork is reminiscent of the still-life in the collection of J.H. Smidt van Gelder in Arnhem. The tall gilded cup appears in several compositions which Kalf made in 1653-1654.

17 Dessert

Oil on canvas, 105 x 87,5
Signed in the lower left corner: Kalf
Inv. no. 2822

Provenance
Acquired in 1915 from the collection of P.P. Semyonov -Tyan-Shanski in Petrograd.

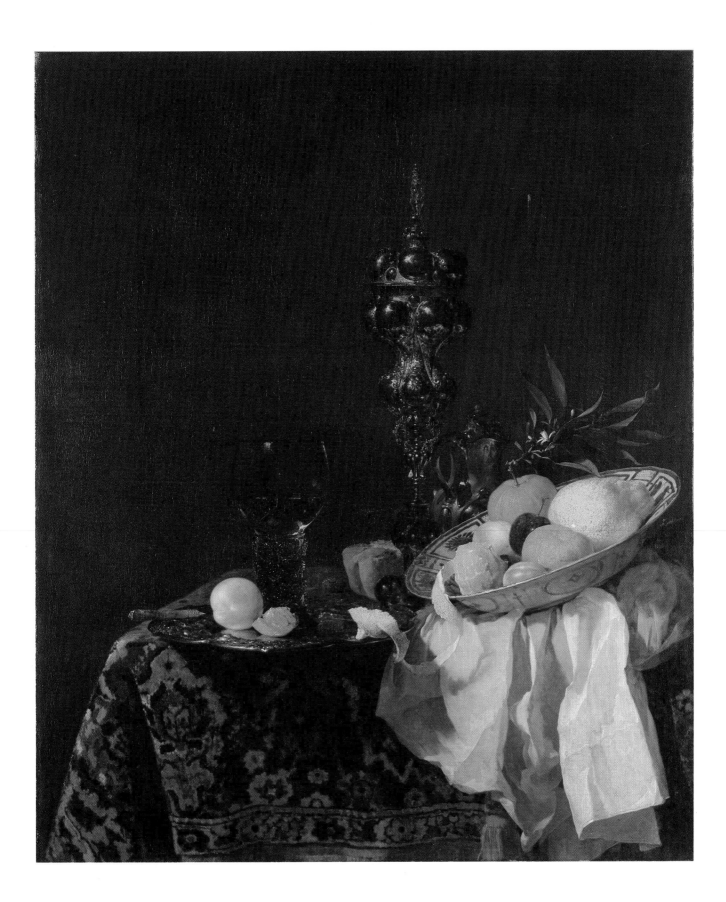

Pieter Lastman

1583 - 1633

Het Oude Testament, Genesis, 12: 4-7.
I. Wittrock (1974) duidt de op het schilderij afgebeelde rol, bord en astrolabium allegorisch. Abraham was de verpersoonlijking van het geloof en de onvoorwaardelijke gehoorzaamheid aan God. Op deze wijze wordt het boek op het schilderij uitgelegd door Wittrock als de Heilige Schrift, het symboliseert het Geloof; ditzelfde wordt aangeduid door de rol (met de vermoedelijke afbeelding van een kerk erop) en één van de Wetstafelen (volgens een laat joodse conceptie was Abraham de eerste rabbijn die de wetsleer kende, nog voor deze onder Mozes werd opgetekend). Het mes op het schilderij is een attribuut voor de offergave, het symboliseert de onderwerping van Abraham die besloten heeft zijn zoon ten offer te brengen. Het astrolabium is een toespeling op de astrologisch-astronomische kennis van Abraham, die hij opgedaan had in Chaldea.
Ch. Tümpel (1980) echter wijst erop dat de opgesomde motieven concrete voorwerpen zijn en dat hun aanwezigheid op het schilderij heel goed verklaard kan worden door uit te gaan van de bijzonderheden van de iconografie van Lastman, of nog juister door uit te gaan van de algemene voorstellingen van die tijd over de bijbelse geschiedenis en personages, waarin nauw met elkaar verbonden zijn het bijbelse verhaal, de gegevens die geput zijn uit 'De Joodse geschiedenis' van Josephus Flavius en de erfenis van het tijdperk van het humanisme. Het oordeel van Ch. Tümpel is gefundeerder dan de hypothese van Wittrock.

18 Abraham op weg naar Kanaän

Olieverf op doek (van paneel op doek), 72 x 122
Links op de steen signatuur en datum:
Pietro Lastman fecit A^O 1614
Inv.nr. 8306

Herkomst
Verworven vóór 1797; in 1854 verkocht op een veiling van schilderijen van de Hermitage; bevond zich in de verzameling van Volkov, Korotsjentsov, Solovjov, opnieuw in de Hermitage gekomen in 1938 via LGZK (de Leningradse Staatsaankoopcommissie).

62

The Old Testament, Genesis, 12:4-7.
I. Wittrock (1974) pointed out the allegorical significance of the roll, plate and astrolabe portrayed in the picture. Abraham was the personification of the Jewish faith and of unquestioning obedience to God. Wittrock interprets the book in the painting as the Holy Scripture which symbolizes the Jewish faith; other references to this are the roll (with what is probably the depiction of a church on it) and one of the Tables of the Law (according to late Jewish tradition Abraham was the first rabbi who knew the doctrine of the law before it was drawn up under Moses). The knife in the painting is an attribute for the offering; it symbolizes Abraham's submission to the will of God in sacrificing his son. The astrolabe is a reference to the astrological and astronomical knowledge Abraham had acquired in Chaldea.
Ch. Tümpel (1980), however, points out that all the motifs are concrete objects and that their presence in the painting can be convincingly explained based on the particulars of Lastman's iconography, or, more exactly, based on the general ideas of the time about biblical history and its characters. These ideas were a combination of the bible story, data drawn from 'The history of the Jews' by Josephus Flavius and the inheritance of the era of humanism. Ch. Tümpel's interpretation is more solidly based than Wittrock's hypothesis.

18 Abraham on the road to Canaan

Oil on canvas (from panel on canvas) 72 x 122
Signed and dated on the left of the rock: Pietro Lastman fecit A° 1614
Inv. no. 8306

Provenance
Acquired before 1797; it was sold in 1854 at an auction of paintings from the Hermitage; it was in the collection of Volkov, Korotshentsov, Solovyov and then became part of the Hermitage collection again in 1938 via LGZK (the State Commission of Acquisitions in Leningrad).

I.L.

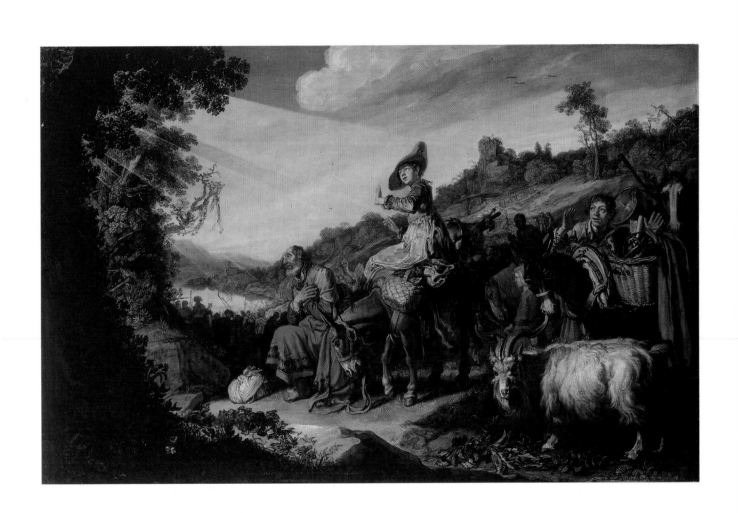

Gabriël Metsu

1629 - 1667

De onderzoekers van het schilderij 'De zieke en de dokter' zijn het erover eens dat het tot de late werken van Metsu behoort. G. Waagen (1864) vermeldt een jaartal dat op het schilderij gestaan moet hebben: 1637 (in werkelijkheid staat er geen jaartal op). Maar zelf rekent hij het schilderij tot de late werken van Metsu.

Dezelfde mening zijn J. Kuznetsov en I. Linnik toegedaan. Zij dateren het schilderij in 1665. De hoge artistieke kwaliteiten van dit stuk wijzen erop dat het op het hoogtepunt van de creatieve periode van Metsu vervaardigd moet zijn, te weten 1660-1665.

Een kopie van het schilderij dat vervaardigd is door P. van Slingeland, bevindt zich in de Glasgow Art Gallery.

Een pentekening met een soortgelijke behandeling van het thema, die zich vroeger bevond in de verzameling van H. Oppenheimer in Londen (Bartsch, nr. 328 B), is door I.Q. van Regteren Altena juist geïdentificeerd als een kopie van de hand van de schilder Matthijs van den Bergh.

19 De zieke en de dokter

Olieverf op doek, 61 x 48
Links, aan de bovenkant, boven de deur de signatuur: G. Metsu
Inv.nr. 919

Herkomst
Verworven in 1767 op een veiling van de verzameling van J. de Jullienne in Parijs. Voor 1702 in de verzameling van J. Agges in Amsterdam.

64

The experts who have studied 'The patient and the doctor' agree that it belongs to Metsu's late works. G .Waagen (1864) mentions a date which must have been on the painting: 1637 (in fact there is no date). He also considers the painting to be a late work. J. Kuznetsov and I. Linnik share this opinion. They date the painting at 1665. The high artistic quality of this painting indicate that it must have been made during the height of Metsu's creative period, 1660-1665. A copy of the painting made by P. van Slingeland is in the Glasgow Art Gallery. A pen drawing with a similar treatment of the theme (which used to be in the collection of H. Oppenheimer in London (Bartsch, no. 328 B)) has been identified by I.Q. van Regteren Altena as a copy made by the painter Matthijs van den Bergh.

19 The patient and the doctor

Oil on canvas, 61 x 48
Signed on the upper left, above the door:
G. Metsu
Inv. no. 919

Provenance
Acquired in 1767 at an auction of the collection of J. de Jullienne in Paris. Before 1702 it was in the collection of J. Agges in Amsterdam.

K.S.

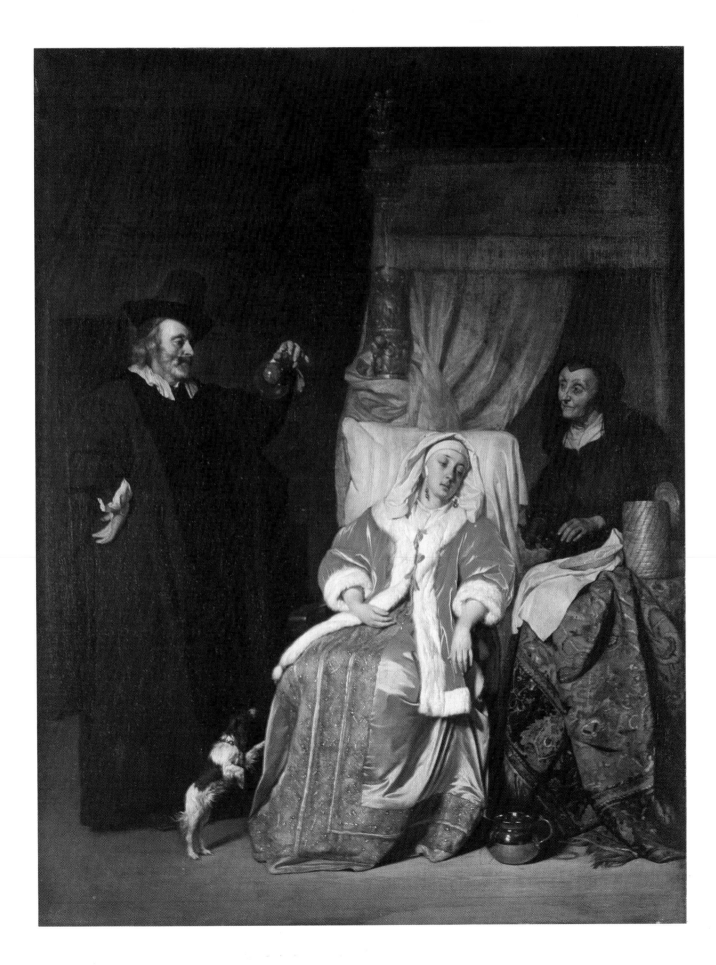

Isaack Jansz van Ostade

1621 - 1649

In de oude beschrijvingen en inventarissen van de Hermitage is het jaartal op het schilderij verkeerd gelezen, als 1642, zodat 'Het bevroren meer' gerekend zou moeten worden tot de vroege werken van de schilder. De hoge artistieke kwaliteiten van het stuk echter, met name de vrijheid van de tekening van de figuren, de gedurfde compositie en het schitterend weergegeven luchtperspectief, dwingen ons het vraagstuk van de datering van het stuk te herzien. J. Kuznetsov heeft de signatuur en het jaartal aan een nauwkeurig onderzoek onderworpen en vastgesteld dat het laatste cijfer geen 2 is, zoals men voorheen dacht, maar een 'liggende' acht, die men wel vaker tegenkomt in de Hollandse schilderkunst. Zo is dan gebleken dat 'Het bevroren meer' door I. van Ostade in 1648 vervaardigd is, een jaar voor zijn dood, toen de schilder zich in de bloei van zijn talent bevond.

20 Het bevroren meer

Olieverf op doek, 59 x 80,5
Rechtsonder, op de muur van het huis, signatuur en datum: Isack van Ostade 1648
Inv. nr. 907

Herkomst
Verworven in 1769 uit de verzameling van Brühl in Dresden.

66

In old descriptions and inventories of the Hermitage the date on the painting was misread as 1642, so that 'The frozen lake' was considered to be one of Van Ostade's early works. The superior artistic qualities of the piece (e.g. the spontaneous treatment of the figures, the daring composition and the magnificently portrayed aerial perspective), however, are sufficient reason to re-examine the dating of the painting. J. Kuznetsov, who carefully examined the signature and the date, has determined that the last digit is not a 2, as was previously thought, but a 'reclining' 8 of the type which is frequently found in Dutch paintings. 'The frozen lake' was therefore painted by I. van Ostade in 1648, one year before his death, when he was at the height of his talents.

20 The frozen lake

Oil on canvas, 59 x 80,5
Signed and dated on the lower right (on the wall of the house): Isack van Ostade 1648.
Inv. no. 907

Provenance
Acquired in 1769 from the Brühl collection in Dresden.

Paulus Potter

1625 - 1654

De belangstelling van Potter ging voornamelijk uit naar de dierschilderkunst. Meer dan eens probeerde de schilder op dit gebied een groot, monumentaal werk te scheppen. Het meest geslaagde voorbeeld van deze pogingen is 'De kettinghond' uit de Hermitage. De compositie met een dicht gevuld rechterdeel en met links een vrije blik op de horizon, herinnert aan de compositie van het schilderij van Potter 'De jonge stier' (Mauritshuis, Den Haag). In tegenstelling tot het schilderij in Den Haag echter is het Potter bij het doek uit de Hermitage gelukt om de nietigheid en verbrokkeldheid van gewaarwording te overwinnen, en een vormelijk expressief, veralgemeend en tegelijkertijd individueel beeld te scheppen van het dier. Gezien de brede, krachtige schildering kan men 'De kettinghond' dateren in de laatste jaren van de schilder: 1650-1654. Somov (1893) dateert het doek ca. 1650. J. Six (1907) veronderstelt dat het schilderij uit de Hermitage vervaardigd is in opdracht van Dirck Tulp, de zoon van professor Tulp. De hond, van een in Holland zeldzaam ras (wolfshond), zou volgens Six door Tulp vanuit Rusland meegebracht kunnen zijn, waarheen hij dokter Albert Coenraads Burgh in 1648 vergezeld had.
Volgens getuigenis van Hofstede de Groot werd een voorstudie van 'De kettinghond' (paneel, 31,2 x 31,2) op een veiling van J. van der Marck verkocht op 25 augustus 1773, nr. 249 (Hofstede de Groot, nr. 174-a).

21 De kettinghond

Olieverf op doek, 96,5 x 132
Rechts, op het hok, de signatuur: Paulus Potter f:
Inv.nr. 817

Herkomst
Verworven in 1814 uit de verzameling van keizerin Joséphine in het slot Malmaison bij Parijs. 'De kettinghond' werd verkocht op de veiling van de verzameling van J. van der Marck in Amsterdam op 25 augustus 1773 (nr. 248), vervolgens op een veiling van de verzameling van Nogaret in Parijs in 1780 en daarna op een veiling van de verzameling van markies de Ménars in Parijs in 1781 (nr. 86). Hierna ging het naar de schilderijengalerij van Kassel, van waaruit het door de Fransen in 1806 meegenomen werd; vervolgens bevond het zich in het bezit van Smeth van Alphen in Amsterdam; in 1811 werd het op een veiling in Parijs verkocht, vanwaar het in hetzelfde jaar in de verzameling van Joséphine in het slot Malmaison kwam.

Potter was primarily interested in painting animals. He tried several times to create a large, monumental work portraying an animal. His most successful attempt is 'The watchdog' in the Hermitage. The composition, which has a dense area on the right and an open view of the horizon on the left, is similar to that of Potter's painting 'The young bull' (Mauritshuis, The Hague). Unlike the painting in The Hague, however, Potter has managed in the Hermitage painting to conquer the insignificance and splintered quality of perception to create an expressive, generalized and yet individual image of the animal. In view of the broad, powerful style, 'The watchdog' can be dated in the painter's last years: 1650-1654. Somov (1893) dates the painting ca. 1650. J. Six (1907) assumes that the Hermitage painting was commissioned by Dirck Tulp, the son of professor Tulp. According to Six, Tulp could have brought the dog (a wolfhound - a rare breed in Holland) back from Russia, where he had accompanied doctor Albert Coenraads Burgh in 1648.
According to Hofstede de Groot, a study for 'The watchdog' (panel, 31,2 x 31,2) was sold at an auction of J. van der Marck on August 25, 1773 (Hofstede de Groot, no. 174-a).

21 The watchdog

Oil on canvas, 96,5 x 132
Signed on the right (on the kennel):
Paulus Potter f:
Inv. no. 817

Provenance
Acquired in 1814 from the collection of Empress Joséphine in castle Malmaison near Paris. 'The watchdog' was sold at an auction of the collection of J. van der Marck in Amsterdam on August 25, 1773 (no. 248), at an auction of the Nogaret collection in Paris in 1780 and at an auction of the collection of Marquis de Ménars in Paris in 1781 (no. 86). It then went to the painting gallery in Kassel where the French removed it in 1806; later it was in the possession of Smeth van Alphen in Amsterdam; in 1811 it was sold at an auction in Paris and in the same year entered the collection of Joséphine in castle Malmaison.

K.S.

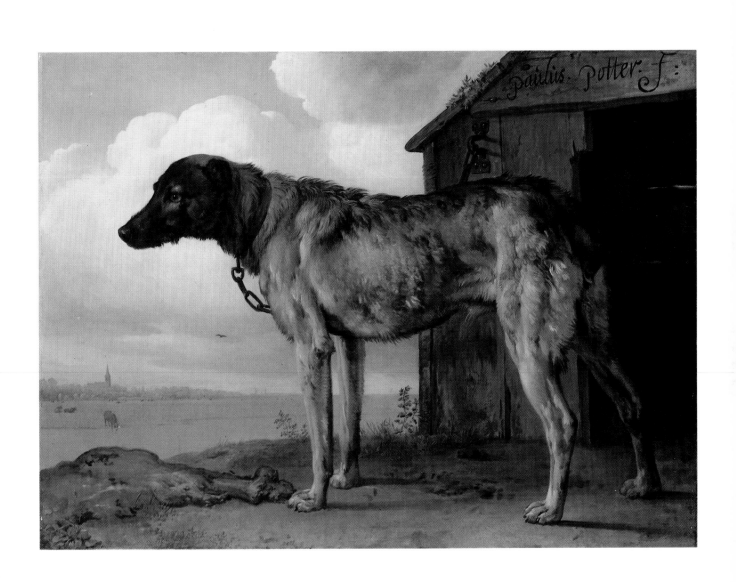

Rembrandt Harmensz van Rijn

1606 - 1669

In de figuur van Flora, de antieke godin van de lente en de bloemen, beeldde de schilder zijn eerste vrouw uit, Saskia van Uylenburgh, dochter van de burgemeester van Leeuwarden Rumbartus van Uylenburgh. In 1633 vond hun verloving plaats en een jaar later werd hun huwelijk gesloten. Beide gebeurtenissen hebben hun weerslag gevonden in het werk van de schilder. Drie dagen na de verloving maakt Rembrandt een tekening met een zilverstift. Hierop staat Saskia afgebeeld met een met bloemen versierde hoed met brede randen op en met een bloem in haar hand (Kupferstichkabinett, Berlijn-Dahlem). De tekening heeft een opschrift: 'Hier staat mijn vrouw afgebeeld op 21-jarige leeftijd, drie dagen na onze verloving, 8 juni 1633'. Uit hetzelfde jaar stamt het geschilderde portret van Saskia (Gemäldegalerie, Dresden). In 1634 schildert de meester 'Flora'. Een jaar later schept Rembrandt een nieuwe variant van 'Flora' (National Gallery, Londen), waarin de algemene opzet bewaard is, maar de pose van de godin veranderd is.

De artistieke manier van Rembrandt in 'Flora' doet denken aan de hand van zijn leraar P. Lastman. Deze overeenkomst treedt bijzonder aanschouwelijk naar voren wanneer wij de penseelstreken vergelijken bij de uitbeelding van de kleding en de sierlijke opschik. Toch voelt men hier dat de schilder hardnekkig gezocht heeft naar een faktuur: een vloeiende, tedere penseelstreek bij de vormgeving van gezicht en handen, een pasteuze bij de weergave van het reliëf van het stofpatroon en de plooien van het kostuum en een losse, duidelijk grafische, bij de uitbeelding van de bloemen en het groen.

In de oude inventarissen en catalogi van het museum wordt 'Flora' vermeld als de 'Jonge jodin' of 'Het joodse bruidje'. Deze benamingen komen van de ets 'De joodse bruid' die Rembrandt in 1635 vervaardigde (Bartsch, 340), waarmee het schilderij uit de Hermitage en het Londense schilderij ontegenzeglijk overeenkomst vertonen, zowel wat het gezicht en het kapsel betreft, als het kostuum. Maar de benaming waarmee de ets sinds het begin van de 18e eeuw wordt aangeduid, is niet als de eigenlijke te beschouwen. De ets beeldt klaarblijkelijk 'Esther, gereed om naar Ahasveros te vertrekken' uit, waarvoor diezelfde Saskia model gestaan heeft, zoals een voorstudie, die in het museum van Stockholm bewaard wordt, aantoont (Benesch, 292).

Wanneer we ons verdiepen in de geschiedenis van het schilderij uit de Hermitage, komen we de benaming tegen van 'Portret van een dame als herderin tegen de achtergrond van een landschap op ware grootte'. Onder deze benaming kwam het schilderij ook voor op de veiling van Arents in 1770 in Amsterdam. En deze aanduiding was niet toevallig. Het afbeelden van een geportretteerde als herder of herderin was een algemeen verschijnsel in Holland in de eerste helft van de 17e eeuw. De aanzet hiertoe gaf de pastorale van P.C. Hooft 'Granida en Daifilo', geschreven ca. 1605. In 1636 beeldde Govert Flinck, een leerling van Rembrandt, de algemene mode volgend, in twee pendanten zijn leraar uit als Daifilo (Rijksmuseum, Amsterdam) en diens vrouw Saskia als Granida (Herzog Anton Ulrich-Museum, Braunschweig). Het pastorale motief, de

70

22 Flora

Olieverf op doek, 125 x 101
Linksonder signatuur en datum:
Rembrandt f. 1634
Inv.nr. 732

Herkomst
Verworven voor 1775; werd in 1770 te koop aangeboden op een veiling van Harmen Arents, Amsterdam (het werd niet verkocht omdat het de gevraagde prijs van 2600 florijn niet opbracht).

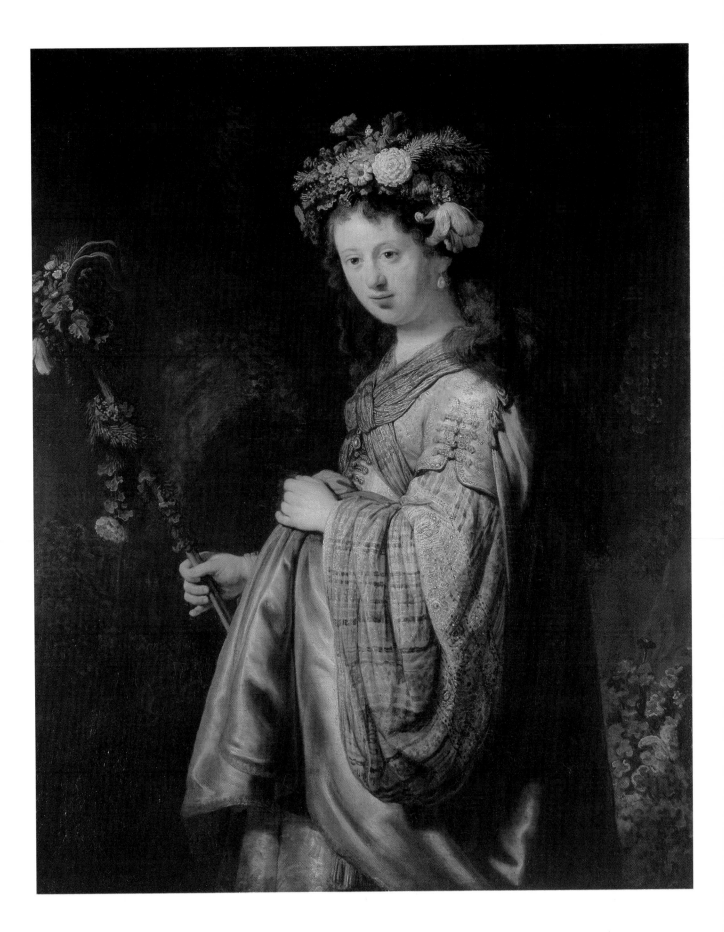

bruid Saskia met een met bloemen versierde strooien hoed, speelde een belangrijke rol bij de totstandkoming van de algemene opzet van 'Flora'. Bovendien bestaat er nog een tekening die zowel chronologisch als qua vorm geplaatst kan worden tussen de Berlijnse tekening en de Flora's uit Leningrad en Londen. Het is de tekening 'Jonge vrouw met breedgerande hoed en staf' uit het Rijksprentenkabinet in Amsterdam. S. Slive ziet in deze tekening een studie voor de figuur van Flora. Hoewel wij de vormelijke overeenkomst tussen de tekening en de beide 'Flora's' erkennen, zijn wij toch geneigd deze jonge vrouw eerder als een herderin te beschouwen dan als Flora, aangezien zij afgebeeld is met een veldfles aan haar linker zij. Maar op deze manier breekt in de geschiedenis van de conceptie van het schilderij uit de Hermitage een nieuwe etappe aan, wanneer Saskia inderdaad poseert als herderin. Sommige onderzoekers menen nog steeds dat Rembrandt in beide schilderijen zijn vrouw heeft afgebeeld, verkleed als een arcadisch herderinnetje (E. Kieser, N.MacLaren).

Het schijnt ons echter toe dat de schilder naarmate het doek vorderde heeft afgezien van zijn oorspronkelijke bedoeling en toch tot de idee is gekomen om Saskia als de godin Flora af te beelden. Een beslissend moment hierbij was klaarblijkelijk de kennismaking met 'Flora' van Titiaan (Galleria degli Uffizi, Florence), die zich toen in de verzameling van Alfonso Lopez in Amsterdam bevond. Het doek van Titiaan heeft een enorme indruk op Rembrandt gemaakt. De schilder denkt er ook aan in 1656 als Hendrickje Stoffels voor hem poseert voor de nieuwe 'Flora' (Metropolitan Museum, New York).

Door ons te verdiepen in de bronnen van de 17e eeuw, komen we tenslotte bij de echte naam van het schilderij terecht. Het is een door Rembrandt zelf geschreven notitie die hij in 1635 gedaan heeft op de achterkant van een tekening uit de verzameling van het Kupferstichkabinett in Berlijn-Dahlem (Benesch, 448), waarin de schilder meedeelt dat hij schilderijen verkocht heeft met de afbeelding van Flora, vervaardigd door zijn leerlingen. Zoals de onderzoekers terecht vermoeden, waren deze schilderijen kopieën van de stukken van Rembrandt uit de Hermitage en uit Londen. Zo is de voor het eerst in 1893 door E. Michel gedane veronderstelling, dat de schilder Saskia heeft uitgebeeld als Flora, met een document bevestigd. Als een typisch produkt van de eerste helft van de jaren 30 van de 17e eeuw, een werk geheel in de sfeer van de antieke mythologie, stemt 'Flora' geheel overeen met andere soortgelijke schilderijen van de meester, die door Saskia zijn geïnspireerd: 'Bellona' (1633, Metropolitan Museum, New York), 'Minerva' (1635, verzameling J. Weitzner, Londen) en 'Sophonisba' (1634, Prado, Madrid). 'Flora' is doordrongen van Rembrandt's houding tot de antieke wereld in die jaren en wordt gekenmerkt door dezelfde stilistische trekken en iconografische werkwijze.

1606 - 1669

In this painting Rembrandt depicted his first wife, Saskia van Uylenburgh, daughter of the mayor of Leeuwarden Rumbartus van Uylenburgh, as Flora, the ancient goddess of spring and flowers. They were engaged in 1633 and married one year later. Both events had repercussions in Rembrandt's work. Three days after their engagement Rembrandt made a silver-point drawing depicting Saskia wearing a wide-brimmed hat decorated with flowers and holding a flower in her hand (Kupferstichkabinett, Berlin-Dahlem). The drawing bears the inscription: 'This is my wife, portrayed at the age of 21 years, 3 days after our engagement, June 8, 1633'. The painted portrait of Saskia dates from the same year (Gemäldegalerie, Dresden). Rembrandt painted 'Flora' in 1634. One year later he painted a new variant of 'Flora' (National Gallery, London) in which the overall composition is the same but the pose of the goddess is changed.

Rembrandt's artistic style in 'Flora' is reminiscent of the hand of his teacher, P. Lastman. The similarity is particularly noticeable when comparing the brush-strokes used for the clothing and the elegant finery. And yet one feels that Rembrandt was resolutely looking for a means to express an individual style: the tender, flowing brush strokes for the face and hands, the thickly-layered, relief-like treatment of the material and folds of the costume and the loose, obviously graphic handling of the flowers and greenery.

In old inventories and catalogues of the museum 'Flora' is listed as 'The young Jewish girl' or 'The Jewish bride'. These titels have their origin in the etching 'The Jewish bride' which Rembrandt made in 1635 (Bartsch 340). This etching does show an undeniable similarity to the Hermitage painting and the London painting in the face, the coiffure and the costume. But the title of the etching, which has been used since the early 18th century, is not the correct one. The etching clearly depicts 'Esther, ready to go to Ahasuerus', for which Saskia was the model, as can be seen from a preliminary study now in the Stockholm Museum (Benesch 292).

If we go more deeply into the history of the Hermitage painting we also come across the title 'Portrait of a lady as a sheperdess, full-scale, against a background of a landscape'. The painting was offered for sale with this title at the Arents auction in Amsterdam in 1770. There was good reason for the title: the portrayal of a subject as a shepherd or shepherdess was quite common in Holland in the first half of the 17th century. The reason for this was the success of P.C. Hooft's pastoral 'Granida and Daifilo', written ca. 1605.

In 1636 Govert Flinck (a pupil of Rembrandt), following the general trend, portrayed Rembrandt as Daifilo (Rijksmuseum, Amsterdam) and Rembrandt's wife Saskia as Granida (Herzog Anton Ulrich-Museum, Braunschweig) in two companion pieces.

The pastoral motif, the bride Saskia wearing a straw hat decorated with flowers, played an important role in the realization of the general design of 'Flora'.Furthermore, there is another drawing which with respect to chronology and form can be placed between the Berlin drawing and the

73

22 Flora

Oil on canvas, 125 x 101
Signed and dated on the lower left:
Rembrandt f. 1634
Inv. no. 732

Provenance
Acquired before 1775; offered for sale in 1770 at at an auction of Harmen Arents in Amsterdam (it was not sold because it did not fetch the asking price of 2600 florins).

Flora's from Leningrad and London. It is the drawing 'Young woman with wide-brimmed hat and staff' in the Rijksprentenkabinet in Amsterdam. S. Slive considers this drawing to be a study for the figure of Flora. Although we recognize the formal similarity between the drawing and the two 'Flora's', we do feel that this young woman should be regarded as a shepherdess rather than as Flora because she is depicted with a flask at her left side. We reach a new stage in our understanding of the Hermitage painting when Saskia does indeed pose as a shepherdess. Some experts are still of the opinion that in both paintings Rembrandt portrayed his wife, dressed as an arcadian shepherdess (E. Kieser, N. MacLaren).

It seems to us that Rembrandt, as the painting progressed, abandoned his original intention and came upon the idea of portraying Saskia as the goddess Flora. His acquaintance with Titian's 'Flora' (Uffizi Gallery, Florence), which was at that time in the collection of Alfonso Lopez in Amsterdam, must have helped him make that decision. Titian's painting made an enormous impression on Rembrandt. He also had it in mind in 1656 when Hendrickje Stoffels posed for the new 'Flora' (Metropolitan Museum, New York).

By thoroughly investigating 17th-century sources we can discover the real title of the painting. In a note which Rembrandt wrote in 1635 on the back of a drawing in the collection of the Kupferstichkabinett in Berlin-Dahlem (Benesch 448), he mentions that he had sold paintings depicting Flora which were made by his pupils. As the experts correctly suspected, these paintings were copies of Rembrandt's paintings in the Hermitage and in London. The supposition that Rembrandt portrayed Saskia as Flora, first made by E. Michel in 1893, is confirmed by documentation. As a typical product of the first half of the 1630's, a work completely pervaded by ancient mythology, 'Flora' is completely in accordance with other, similar paintings by Rembrandt which were inspired by Saskia: 'Bellona' (1633, Metropolitan Museum, New York) ,'Minerva' (1635, J. Weitzner Collection, London) and 'Sophonisba' (1634, Prado, Madrid). 'Flora' is permeated with Rembrandt's attitude at that time towards the ancient world and is characterized by the same stylistic features and iconographic manner of working.

Rembrandt Harmensz van Rijn

1606 - 1669

In 1640 schildert Rembrandt een reeks werken met als thema 'De Heilige Familie'. Van deze is het doek uit de Hermitage het beste.

Aan de totstandkoming van het schilderij uit de Hermitage gingen modelstudies vooraf. Het is mogelijk dat voor de schepping van de figuur van Maria Hendrickje Stoffels direct model gestaan heeft. Zij was een boerenmeisje dat bij Rembrandt in huis was gekomen als dienstmaagd en later de trouwe vriendin van de schilder werd. Er zijn drie tekeningen bewaard gebleven die zonder twijfel te maken hebben met het schilderij uit de Hermitage. Een van deze tekeningen is een algemene compositieschets (verzameling van L. Clark, Cambridge, Massachusetts, Benesch, 569), waar de Heilige Familie slapend op is afgebeeld. Wellicht dat op deze tekening een episode weergegeven wordt die voorafgaat aan de vlucht van de Heilige Familie naar Egypte en die in de iconografie bekend staat als 'De droom van de heilige Jozef'. Volgens het Evangelie echter moeten er geen kleine engeltjes verschijnen, maar een engel die Jozef waarschuwt voor het gevaar dat het kindje Jezus bedreigt. Zo wordt deze scène door Rembrandt uitgebeeld in het schilderij dat gedateerd is met datzelfde jaar 1645 en dat zich nu in de Gemäldegalerie in Berlijn-Dahlem bevindt (Bredius, 569). Op de tekening uit de verzameling van Clark hebben de groep engeltjes en de wieg met het kind veel gemeen met het schilderij uit de Hermitage.

Een algemene compositieschets, die direct betrekking heeft op het schilderij uit de verzameling van de Hermitage, bevindt zich in het Musée Bonnat in Bayonne (Bredius, 567). Tenslotte was er in de voormalige verzameling van H. Oppenheimer een schets van een wieg met een slapend kind, een spiegelbeeld van het motief van het schilderij uit de Hermitage. 'Schets van het hoofd van een slapend meisje' (privé-verzameling in de USA, Bredius, 375), dat beschouwd werd als een vroegere voorstudie voor het schilderij uit de Hermitage, is, zoals H. Gerson terecht opmerkt, slechts een gedeeltelijke kopie, die door leerlingen van dit werk van de leraar gemaakt is.

Aan de bovenkant van het schilderij bevindt zich een aanzetstuk met een breedte van 2,5 cm, beneden een met verf afgedekte strook met een breedte van 1,5 cm.

23 De Heilige Familie

Olieverf op doek, 117 x 91
Linksonder signatuur en datum: Rembrandt
f. 1645
Inv.nr. 741

Herkomst
Verworven in 1772 uit de verzameling van Crozat in Parijs; daarvoor was het in 1733 te koop op een veiling van Adriaen Bout (?), Den Haag; tot 1740 in de verzameling van Pierre Crozat, Parijs; tot 1750 in de verzameling van François Crozat, Baron du Châtel, Parijs; tot 1772 in de verzameling van Crozat, Baron de Thiers, Parijs.

76

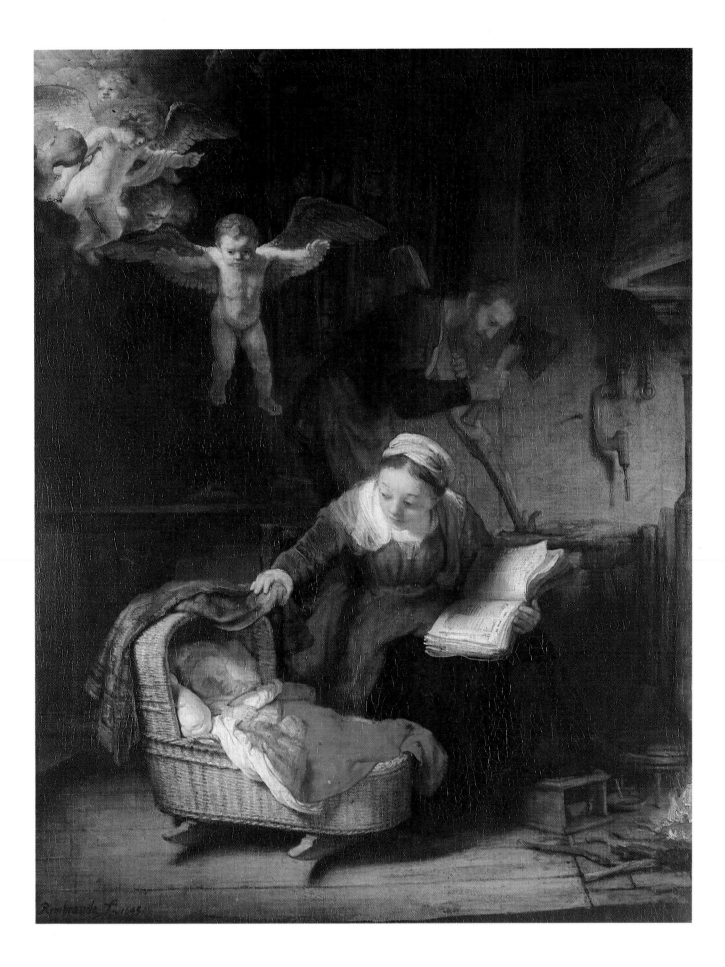

In 1640 Rembrandt painted a series of works with the theme 'The Holy Family', of which the painting in the Hermitage is the finest. There are several preliminary studies for this painting. It is possible that Hendrickje Stoffels was the model for the figure of Mary. She was a country girl who first worked as Rembrandt's maid and later became his mistress. Three drawings have come down to us which are without any doubt related to the Hermitage painting.

One of them is a sketch of the overall composition (collection of L. Clark, Cambridge, Massachusetts, Benesch 569) which depicts the Holy Family asleep. This drawing may depict an episode preceeding the flight of the Holy Family to Egypt which is iconographically known as 'Joseph's dream'. According to the Gospel, however, there are no small angels who appear but rather a single angel who warns Joseph of the danger threatening the baby Jesus. Rembrandt portrayed the scene in this fashion in the painting which is dated in the same year, 1645, now in the Gemäldegalerie in Berlin-Dahlem (Bredius 569). In the drawing from the Clark collection the group of angels and the cradle with the child are very similar to the Hermitage painting.

A general sketch of the composition in the Musée Bonnat in Bayonne (Bredius 567) is directly related to the Hermitage painting. There was also a sketch of a cradle with a sleeping child, a reverse image of the motif in the Hermitage painting, in the former collection of H. Oppenheimer.

78

The 'Sketch of the head of a sleeping girl' (private collection in the USA, Bredius 375), which was regarded as an early study for the Hermitage painting, is (as H. Gerson rightly remarks) only a partial copy which pupils made of their teacher's work.

There is an extension with a width of 2,5 cm. in the upper part of the painting and a strip covered with paint with a width of 1,5 cm. in the lower part of the painting.

23 The Holy Family

Oil on canvas, 117 x 91
Signed and dated on the lower left:
Rembrandt f. 1645
Inv. no. 741

Provenance
Acquired in 1772 from the Crozat collection in Paris; in 1733 it had been offered for sale at an auction of Adriaen Bout (?), The Hague; until 1740 it was in the collection of Pierre Crozat, Paris; until 1750 in the collection of François Crozat, Baron du Châtel, Paris; until 1772 in the collection of Crozat, Baron de Thiers, Paris.

Rembrandt Harmensz van Rijn

1606 - 1669

De portretten van Rembrandt van de jaren 60 krijgen het karakter van een bijzondere, tot dan toe ongekende statigheid, doordat de schilder diep is doorgedrongen in het geestelijk leven van de mens. Geconcentreerd en ernstig verschijnt de onbekende bebaarde man in het portret van 1661 voor ons.

Het gezicht van de afgebeelde man komen we verschillende malen bij Rembrandt tegen. Bijzondere aandacht verdient het portret dat zich in de National Gallery in Londen bevindt. Volgens de mening van de onderzoekers is dit een van de meest expressieve portretten van de schilder. Ditzelfde model werd gebruikt voor de figuur van Aristoteles in het beroemde schilderij 'Aristoteles , het borstbeeld van Homerus beschouwend' (Metropolitan Museum, New York, Bredius, 478).

Aangezien het schilderij gedateerd is 1653 en het portret uit de Hermitage 1661, kunnen we concluderen dat deze man tot de omgeving van Rembrandt heeft behoord. Zij hebben elkaar immers lange tijd gekend. Wellicht hebben het ongewoon ernstige en melancholische gezicht en zijn geestelijke eigenschappen Rembrandt ertoe gebracht om de geportretteerde als een oudgriekse wijsgeer af te beelden.

Deze zelfde man is waarschijnlijk ook afgebeeld op de schilderijen 'Graaf Floris V van Holland' (Konstmuseum, Göteborg) en 'Man met gouden ketting' (1657, California Palace of the Legion of Honor, San Francisco).

Het edele uiterlijk van de man was voor Rembrandt aanleiding om hem uit te kiezen als model voor de uitbeelding van belangrijke historische personen. Het is niet geheel onwaarschijnlijk dat ook het doek uit de Hermitage geen gewoon portret naar model is, maar een imaginair portret van een bepaalde historische figuur. Voor deze zienswijze spreken zowel de 'bourgondische' kleding, als de strenge, statige pose.

Het gevoelvolle, diepe karakter, de hoge artistieke kwaliteiten van het schilderij, die in al hun glans naar voren treden dank zij een onlangs verrichte regeneratie van de mat geworden vernis, geven ons het recht om het tot de beste werken van Rembrandt in de Hermitage te rekenen.

Het schilderij bevindt zich in goede staat. Behalve onbetekenende overschilderingen op de achtergrond en op de kleding, dienen we een kleine plek te noemen, waar de verflaag is uitgevallen samen met de grondverf en wel bij de pupil van het linkeroog. Deze plaats, die in een lichtere tint is geschilderd, doet qua vorm denken aan een traan en versterkt op deze wijze enigszins de melancholische uitdrukking op het gezicht.

24 Portret van een man

Olieverf op doek, 71 x 61
Links bij de schouder, signatuur en datum:
Rembrandt f 1661
Inv.nr. 751

Herkomst
Verworven in 1829 uit de verzameling van de hertogin van Saint-Leu, Parijs.

80

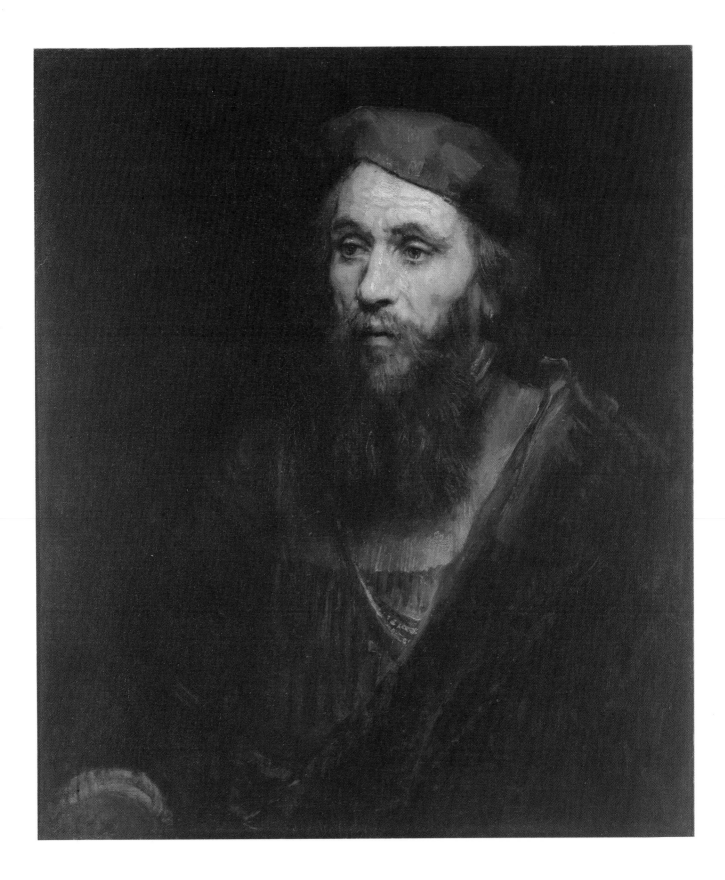

Rembrandt Harmensz van Rijn

1606 - 1669

The portraits which Rembrandt made in the 1660's have a special, dignified quality, unknown in painting before that time. He was able to achieve this quality by entering into the spiritual life of man. The unknown bearded man in the portrait of 1661 appears before us, serious and concentrated.

The man's face appears several times in other paintings by Rembrandt. The portrait in the National Gallery of London deserves special attention. Many experts feel that this is one of Rembrandt's most expressive portraits. The same model was used for the figure of Aristotle in the well-known painting 'Aristotle contemplating the bust of Homer' (Metropolitan Museum, New York, Bredius 478). Since this painting is dated 1653 and the Hermitage portrait is dated 1661, we can conclude that this man was part of Rembrandt's circle. They knew each other for a long time. Rembrandt may have chosen to portray this man as an ancient Greek philosopher because of his unusually serious and melancholy face.

The same man is probably also portrayed in the paintings 'Count Floris V of Holland' (Konstmuseum, Göteborg) and 'Man with gold chain' (1657, California Palace of the Legion of Honor, San Francisco).

The man's noble appearance was probably the reason Rembrandt chose him as a model for the portrayal of important historical figures. It may even be that the Hermitage painting is not an ordinary portrait of a model, but an imaginary portrait of a specific historical figure. The 'Burgundian' clothing and the stern, stately pose support this interpretation.

The depth and feeling of the painting and its high artistic qualities, which can be seen in all their splendour thanks to a recent regeneration of the matte varnish allow us to place this portrait among the finest works of Rembrandt in the Hermitage.

The painting is in good condition. Aside from a few unimportant areas in the background and the clothing which have been painted over, there is another small area near the pupil of the left eye where the paint as well as the priming have fallen off. This area, which was painted in a lighter colour, has a shape reminiscent of a tear and thereby strengthens to some extent the melancholy expression on the man's face.

82

24 Portrait of a man

Oil on canvas, 71 x 61
Signed and dated on the left, near the shoulder:
Rembrandt f. 1661.
Inv. no. 751

Provenance
Acquired in 1829 from the collection of the Duchess Saint-Leu, Paris.

Jacob Isaacksz van Ruisdael

1628/29 - 1682

Reeds in het midden van de jaren 50 beeldde de schilder een dicht bos uit met machtige bomen (Worcester College, Oxford). In het daaropvolgende decennium zette hij dit thema voort in een reeks composities, die dicht bij die uit de Hermitage staan. Slechts één van hen is gedateerd: Norbury, Ashbourne, Derbyshire, H.A. Clowes: 166(?).
Als prototype van 'Het moeras' diende een compositie van Roelant Savery, gegraveerd door Egidius Sadeler (zie Hollstein's *Dutch and Flemish Etchings, Engravings and Woodcuts, ca. 1450-1700,* Amsterdam, 1980, vol.XXI, nr. 233). Het onrustige, fantastische karakter van het boslandschap van Savery wordt echter in het schilderij van Ruisdael vervangen door een architectonische helderheid.
G. Waagen (1864) dateert het werk uit de Hermitage in de periode tussen 1660-1670; Rosenberg (1928) in de periode tussen 1665 en 1669.

25 Het moeras

Olieverf op doek, 77,5 x 99
Linksonder signatuur: J. v. Ruisdael
Inv.nr. 934

Herkomst
Verworven tussen 1763 en 1774.

In the mid-1650's Ruisdael had already painted a dense forest with huge trees (Worcester College, Oxford). In the succeeding decade he continued this theme in a series of compositions which are similar to the Hermitage painting. Only one of them is dated: Norbury, Ashbourne, Derbyshire, H.A. Clowes: 166(?).
The prototype for 'The marsh' was a composition by Roelant Savery, engraved by Egidius Sadeler (see Hollstein's *Dutch and Flemish Etchings, Engravings and Woodcuts, ca. 1450-1700,* Amsterdam, 1980, vol. XXI, no. 233). The restless, fantastic character of Savery's forest landscape is replaced in Ruisdael's painting by an architectonic clarity.
G. Waagen (1864) dates the Hermitage painting in the period between 1660-1670; Rosenberg (1928) in the period between 1665 and 1669.

25 The marsh

Oil on canvas, 77,5 x 99
Signed on the lower left: J. v. Ruisdael.
Inv. no. 934

Provenance
Acquired between 1763 and 1774.

I.S.

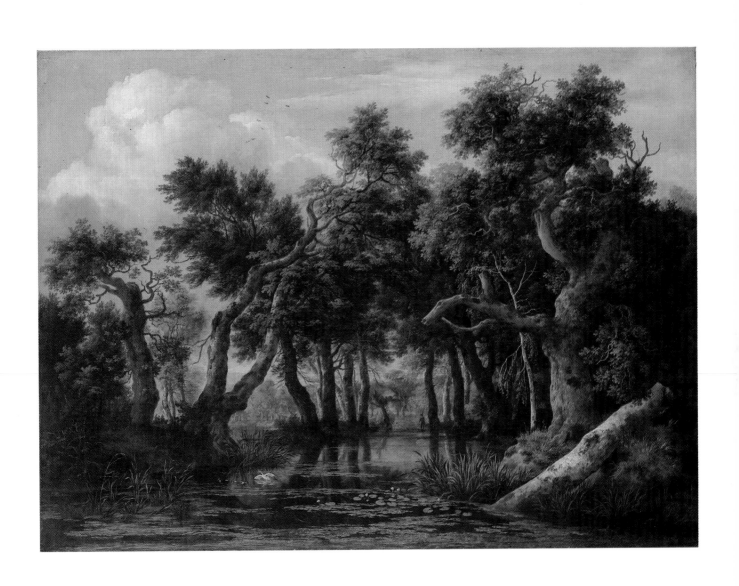

Jacob Isaacksz van Ruisdael

1628/29 - 1682

Het verschijnen van Scandinavische landschappen in het oeuvre van
Ruisdael is geïnspireerd door de werken van de schilder Allaert van
Everdingen, die als eerste dit thema in de Hollandse schilderkunst bracht
en populair maakte. Ruisdael schiep in het midden van de jaren 60 een
hele serie schilderijen van verticaal formaat met voorstellingen van
watervallen in het Noorden. Eind jaren '60, begin jaren '70 schilderde hij
nog enkele grote landschappen met analoge motieven, die met elkaar
overeenkomen door hun compositionele principes en hun horizontale
formaat. Naast 'De waterval' uit de Hermitage behoren tot deze groep
schilderijen uit de Wallace Collection, Londen, het Rijksmuseum,
Amsterdam en een privé-verzameling in Londen.
Aangezien de stoffage in de compositie uit de Hermitage waarschijnlijk
geschilderd is door Adriaen van de Velde (1636-1672), is de laatste datum
waarop het schilderij gemaakt kan zijn, het sterfjaar van deze schilder,
d.w.z. 1672.

26 Waterval in Noorwegen

Olieverf op doek, 108 x 142,5
Rechtsonder signatuur: J. v. Ruisdael
Inv.nr. 942

Herkomst
Verworven in 1769 uit de verzameling van Brühl
in Dresden.

86

The appearance of Scandinavian landscapes in Ruisdael's oeuvre was
inspired by the paintings of Allaert van Everdingen, who was the first Dutch
painter to use this theme and popularize it. In the mid-1660's Ruisdael
made a whole series of vertical paintings depicting Scandinavian
waterfalls. In the late 1660's and early 1670's he painted several other
large landscapes with similar motifs, all of which have a horizontal format
and are compositionally similar. Aside from 'The waterfall' in the
Hermitage, other paintings which belong to this group can be found in the
Wallace Collection, London, the Rijksmuseum, Amsterdam and a private
collection in London.
Since the staffage in the Hermitage painting was probably added by
Adriaen van de Velde (1636-1672), 'The waterfall' cannot have been
painted later than 1672, the year of Van de Velde's death.

26 Waterfall in Norway

Oil on canvas, 108 x 142,5
Signed on the lower right: J.v. Ruisdael.
Inv. no. 942

Provenance
Acquired in 1769 from the Brühl Collection in
Dresden.

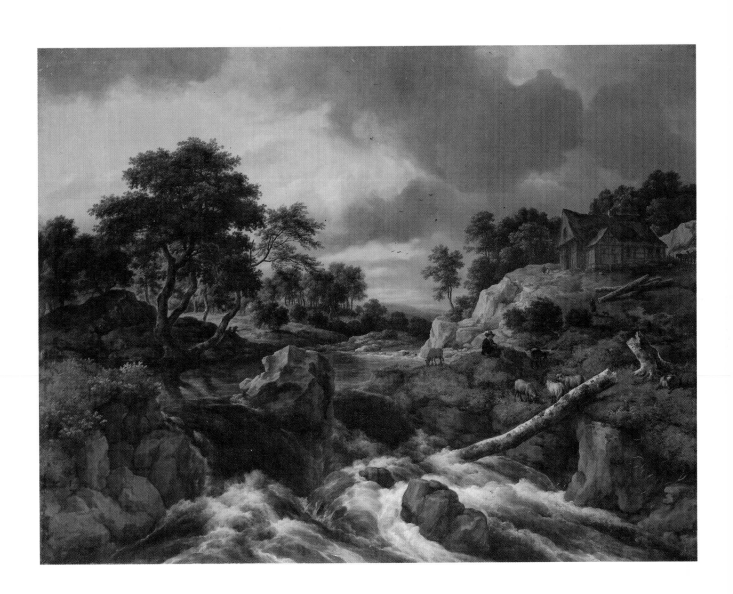

Jan Steen

1625/26 - 1679

Reeds in 1830 werd 'Het huwelijkscontract' in de inventarislijst van de Hermitage opgenomen als een 'origineel' van Steen. In de inventarislijsten van Monplaisir echter van 1797, 1856 en 1859 wordt het schilderij een werk genoemd van A. Brouwer. Waagen (1864) schreef 'Het huwelijkscontract' zonder voorbehoud toe aan Jan Steen. A. Somov nam 'Het huwelijkscontract' in de catalogus van 1893 op als een werk van Jan Steen, terwijl het schilderij in de daaropvolgende uitgaven van de catalogi van de Hermitage niet werd opgenomen. Hofstede de Groot en J. Kuznetsov twijfelen niet aan het auteurschap van Steen en beschouwen 'Het huwelijkscontract' als een vroeg werk van de meester.

Qua stijl en onderwerp sluit 'Het huwelijkscontract' aan bij de werken van Steen, die eind jaren '40, begin jaren '50 gemaakt zijn, zoals: 'De vette keuken' (Hofstede de Groot, nr. 121) en 'De magere keuken' (Hofstede de Groot, nr. 122). Zoals Somov en Kuznetsov al opgemerkt hebben, is het heel goed mogelijk dat het onderwerp van het schilderij door de schilder gekozen is vanuit een eigen ervaring en wel het huwelijk van zijn toekomstige schoonzuster, de oudste dochter van de schilder Jan van Goyen, in wiens atelier Steen in die tijd vertoefde. Dit huwelijk vond klaarblijkelijk onder dezelfde tragikomische omstandigheden plaats. Het schilderij uit de Hermitage geeft vorm aan de specifieke bijzonderheden van de manier waarop de schilder de wereld waarneemt: zijn hang naar komische situaties, de satirische toespitsing van het onderwerp en de moraliserende ondertoon van de vertelling. 'Het huwelijkscontract' bevat naast allerlei details uit het dagelijks leven ook allegorische details, zoals de lege vogelkooi en de kapotgeslagen eieren, die de verloren onschuld van de bruid symboliseren.

27 Het huwelijkscontract

Olieverf op doek, 65 x 83
Linksonder een onduidelijke signatuur: J. Steen
Inv.nr. 795

Herkomst
Verkregen in 1882 uit het paleis Monplaisir in Petershof; op 5 april 1717 door J. Kologrivov in Haarlem aangekocht voor de collectie van Peter de Grote.

88

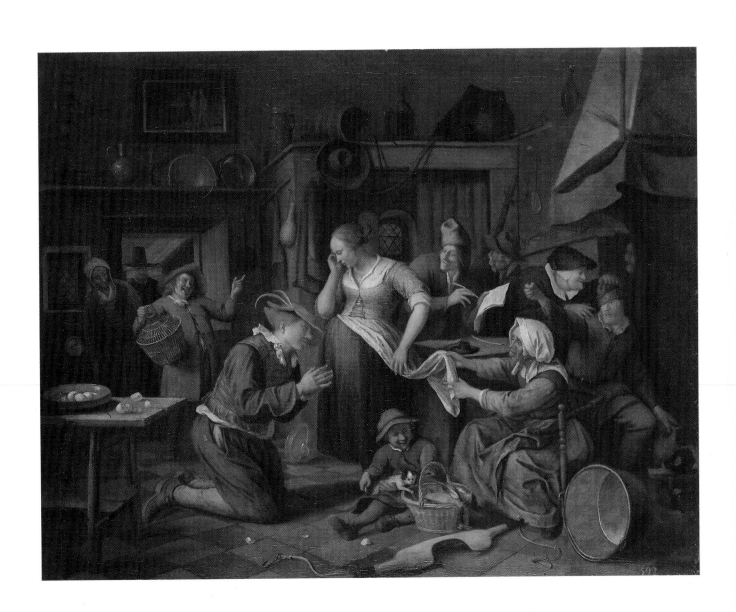

1625/26 - 1679

In 1830 'The marriage contract' was already listed in the inventory of the Hermitage as a 'genuine' Steen. The 1797, 1856 and 1859 inventory lists of Monplaisir, however, call the painting a work by A. Brouwer. Waagen (1864) attributed 'The marriage contract' unreservedly to Jan Steen. A. Somov listed 'The marriage contract' in the 1893 catalogue as a work of Jan Steen. The painting was not listed, however, in later editions of the Hermitage catalogue. Hofstede de Groot and J. Kuznetsov do not doubt Steen's authorship and regard 'The marriage contract' as one of his early works.

As far as the style and subject matter are concerned, 'The marriage contract' resembles the paintings which Steen made in the late 1640's and early 1650's, such as: 'The fat kitchen' (Hofstede de Groot, no. 121) and 'The lean kitchen' (Hofstede de Groot, no. 122). As Somov and Kuznetsov have remarked, it is quite possible that Steen chose the subject of the painting from his own experience, namely the marriage of his future sister-in-law, the eldest daughter of the painter Jan van Goyen, in whose atelier Steen spent much time. This marriage evidently took place under the same tragi-comical circumstances.

The Hermitage painting is a reflection of the way in which Steen perceived the world: his fondness for comical situations, the satirical treatment of the subject and the moralizing undertone of the story. 'The marriage contract' depicts all sorts of details from daily life as well as allegorical details, such as the empty bird cage and the broken eggs, which symbolize the bride's lost innocence.

27 The marriage contract

Oil on canvas, 65 x 83
There is an indistinct signature on the lower left:
J. Steen
Inv. no. 795

Provenance
Acquired in 1882 from Monplaisir Palace in Petershof; purchased in Haarlem on April 5, 1717, by J. Kologrivov for the collection of Peter the Great.

90

Abraham Lambertsz van den Tempel

1622 - 1672

P.P. Semjonov (1906) beschouwde het doek uit de Hermitage als een portret van de weduwe van admiraal Van Balen vanwege de gelijkenis tussen het portret uit de Hermitage en het portret, waarvan men veronderstelt dat het de vrouw van admiraal Van Balen voorstelt, in de Staatliche Gemäldegalerie Kassel. Daar echter de identificatie van het portret uit Kassel niet documentair bevestigd is en de gelijkenis tussen dit portret en het portret uit de Hermitage meer de compositie en de accessoires betreft, dan de gelaatstrekken, kreeg het portret uit de Hermitage al in de catalogus van 1981 de titel 'Portret van een weduwe'.

28 Portret van een weduwe

Olieverf op doek, 123 x 103,5
Rechts, onder het beeld van Amor, signatuur en
datum: A. van Tempel A° 1670
Inv.nr. 2825

Herkomst
Verworven in 1915 uit de verzameling van
P.P. Semjonov-Tjan-Sjanski in Petrograd.

P.P. Semyonov (1906) considered the Hermitage painting to be a portrait of Admiral Van Balen's widow because of its similarity to a portrait in the Staatliche Gemäldegalerie in Kassel which is thought to be a portrayal of Admiral Van Balen's wife. Since there is no documentation to support the identification of the Kassel portrait and since the similarities between the two portraits have more to do with the composition and the accessories than with the facial features, the Hermitage portrait was listed in the 1981 catalogue as 'Portrait of a widow'.

28 Portrait of a widow

Oil on canvas, 123 x 103,5
Signed and dated on the right, under the image
of Amor: A. van Tempel A° 1670.
Inv.no. 2825

Provenance
Acquired in 1915 from the collection of
P.P. Semyonov-Tyan-Shanski in Petrograd.

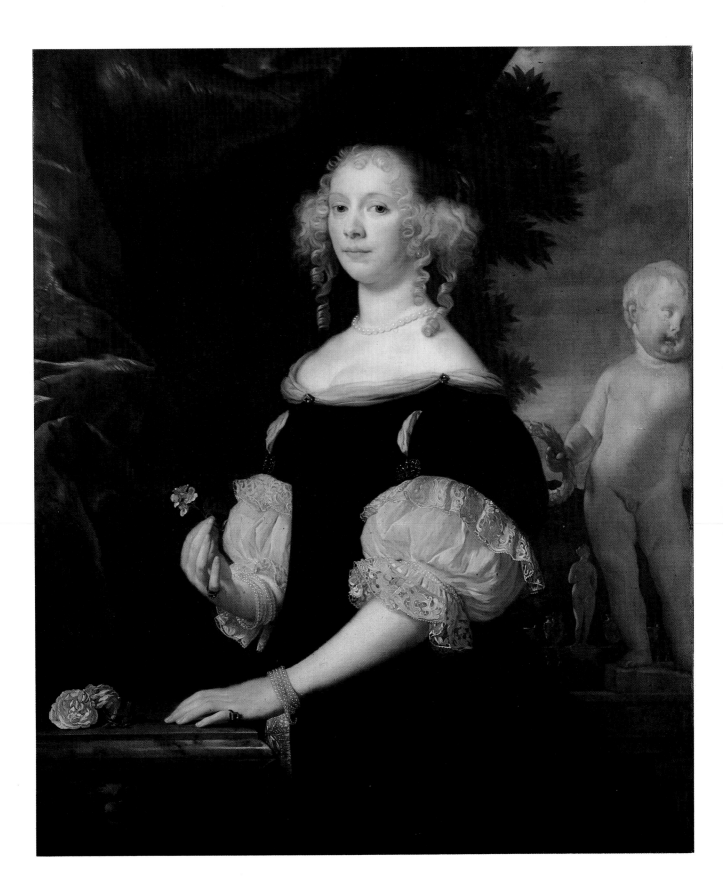

Adriaen van de Velde

1636 - 1672

De artistieke originaliteit van het stuk uit de Hermitage werd al in de 18e eeuw hoog gewaardeerd. Het schilderij werd beschouwd als een van de meesterwerken van de bekende Parijse collectie van Blondel de Gagny. Tijdens de veiling na de dood van de verzamelaar in 1776 werd het stuk 'De reizigers' genoemd. Voor een prijs van 14.980 franken werd het schilderij gekocht door de schilder Lebrun en, volgens Hofstede de Groot, in de galerij van Lebrun gegraveerd. Vervolgens werd het in Parijs door graaf A.S. Stroganov verworven. Zoals uit de catalogus van zijn verzameling blijkt, bevond het schilderij zich in 1793 in Sint Petersburg.

29 De rust tijdens de reis

Olieverf op doek, 89 x 111
Links, op de steen, signatuur en datum:
A. v. Velde 1660
Inv.nr. 6827

Herkomst
Verkregen in 1932 van het Stroganov-museum in Leningrad.

94

The artistic originality of this painting from the Hermitage was highly esteemed in the 18th century. It was considered to be one of the masterpieces of the well-known Paris collection of Blondel de Gagny. At the auction after the collector's death in 1776 it was called 'The travellers'. The painter Lebrun bought it for 14,980 francs and, according to Hofstede de Groot, an engraving of it was made in his gallery. It was then acquired in Paris by Count A.S. Stroganov. As we can see in the catalogue of his collection, the painting was in St. Petersburg in 1793.

29 The halt during the journey

Oil on canvas, 89 x 111.
Signed and dated on the rock on the left:
A.v.Velde 1660
Inv. no. 6827.

Provenance
Acquired in 1932 from the Stroganov Museum in Leningrad.

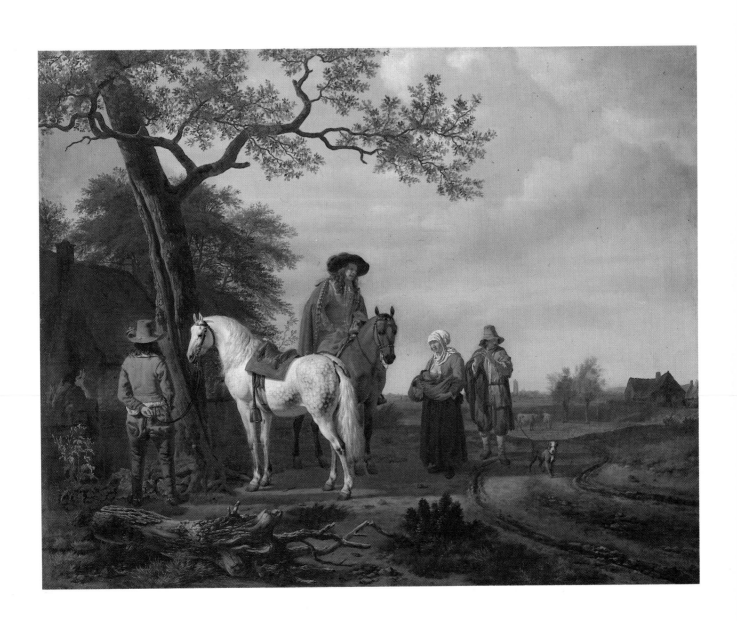

Jan-Baptist Weenix

1621 - 1660/61

Een vroeg, gedateerd werk van Weenix, vervaardigd kort na de terugkeer van de schilder uit Italië (1646).

30 Doorwaadbare plaats in de rivier

Olieverf op doek, 100 x 131,5
Rechts op de ruïne de signatuur en een halfvervaagde datum: Gio Batist Weenix 1647
Inv.nr. 3740

Herkomst
Verkregen in 1922 uit het Museum van de Kunstacademie in Petrograd. Daarvoor, in de 19e eeuw, bevond het zich in de verzameling van graaf N.A. Kusjeljov-Bezborodko in Sint Petersburg, waarvandaan het in 1859 bij testament in de Keizerlijke Kunstacademie kwam.

An early, dated work of Weenix, made shortly after his return from Italy (1646).

30 Ford in the river

Oil on canvas, 100 x 131,5
The signature and a partially illegible date are on the right of the ruin: Gio Batist Weenix 1647
Inv. no. 3740

Provenance
Acquired in 1922 from the Museum of the Art Academy of Petrograd. In the 19th century it was in the collection of Count N.A. Kushelyov-Bezborodko in St. Petersburg. In 1859 it came into the collection of the Imperial Art Academy by legacy.

I.S.

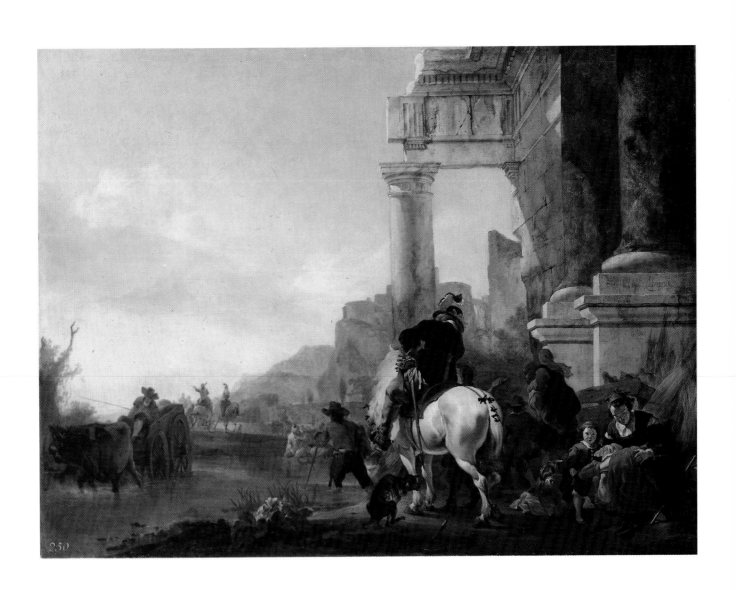

Philips Wouwerman

1619 - 1668

Volgens de mening van onderzoekers is het schilderij in het begin van de jaren 50 vervaardigd.

31 Gezicht in de omgeving van Haarlem

Olieverf op doek, 76 x 67
Inv.nr. 853
Pendant van Inv.nr. 854

Herkomst
Verworven in 1769 uit de verzameling van Brühl in Dresden.

98

Experts consider that the painting was made in the early 1650's.

31 Scene near Haarlem

Oil on canvas, 76 x 67
Inv. no. 853
Companion piece of Inv. no. 854

Provenance
Acquired in 1769 from the Brühl Collection in Dresden.

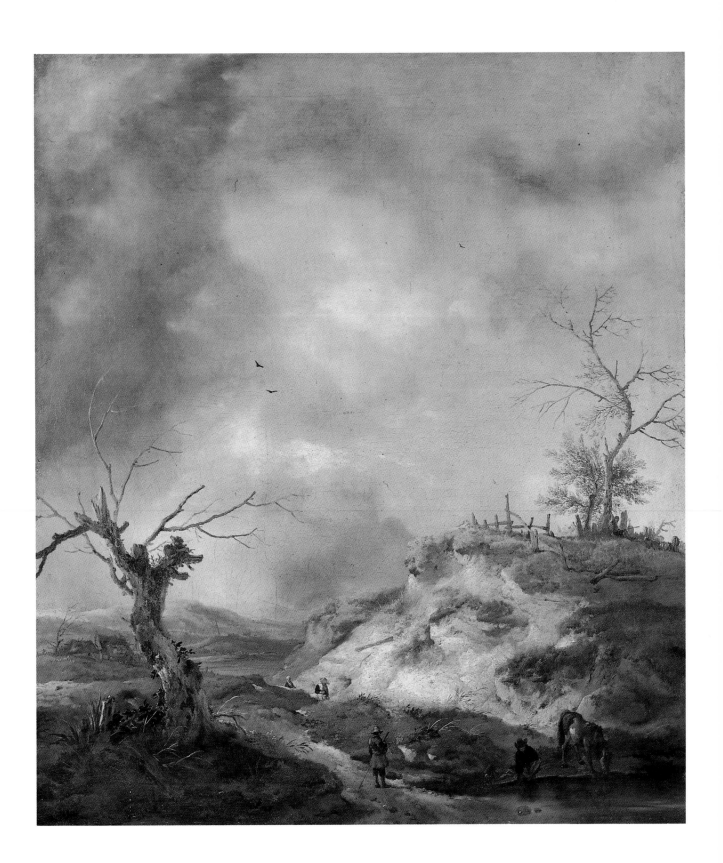

Vlaamse school

Flemish school

Anthonie van Dyck

1599 - 1641

Zoals een röntgenogram aantoont is het boord bij de man bijna geheel door de kunstenaar overgeschilderd: aanvankelijk was een weelderige geplooide halskraag afgebeeld.

In de verzameling van La Live de Jully en vervolgens lange tijd in de Hermitage werd het beschouwd als het portret van de Vlaamse schilder Frans Snyders met zijn familie. Dit wordt echter niet alleen door een vergelijking met echte portretten van Snyders weerlegd, maar ook door het feit dat deze geen kinderen had. Sommige onderzoekers hebben de veronderstelling geuit dat op het portret uit de Hermitage de landschapschilder Jan Wildens met zijn gezin staat afgebeeld.

Hierbij wijzen zij vooral op het feit dat het eerste kind van Wildens in augustus 1620 geboren is en dat het tegen het moment waarop het portret uit de Hermitage geschilderd is (stilistische kenmerken wijzen op eind 1621) ongeveer één jaar oud geweest moet zijn, wat geheel overeenkomt met de leeftijd van het kind op het portret. Maar ook deze hypothese wordt weerlegd door een vergelijking met de gravure van P. Pontius in de 'Iconografie' (naar een tekening van Van Dyck in het British Museum), alsmede met portretten van Wildens door Van Dyck, die zich bevinden in het Institute of Arts in Detroit (Inv.nr. 8966) en het Weense Kunsthistorisches Museum (met een herhaling in het Kasselse Museum Inv.nr. 792).

Het wordt sinds 1902 vermeld in de catalogi van de Hermitage als 'Portret van een familie'. Compositioneel is het een verdere ontwikkeling van het type 'Familieportret' dat bekend is uit de werken van C. de Vos (vergelijk bijvoorbeeld de portretten die door hem vervaardigd zijn in 1608 - verzameling Thyssen, Lugano en in 1610 - verzameling Heulens, Brussel). Herhalingen van het 'Portret van een familie' bevinden zich ook in het Stuttgartse museum (Inv.nr. 141) en in de verzameling van Franklin Fremantle in Engeland.

102

32 Portret van een familie

Olieverf op doek, 113,5 x 93,5
Inv.nr. 543

Herkomst
Verworven vóór 1774; tot 1770 in de verzameling van La Live de Jully in Parijs.

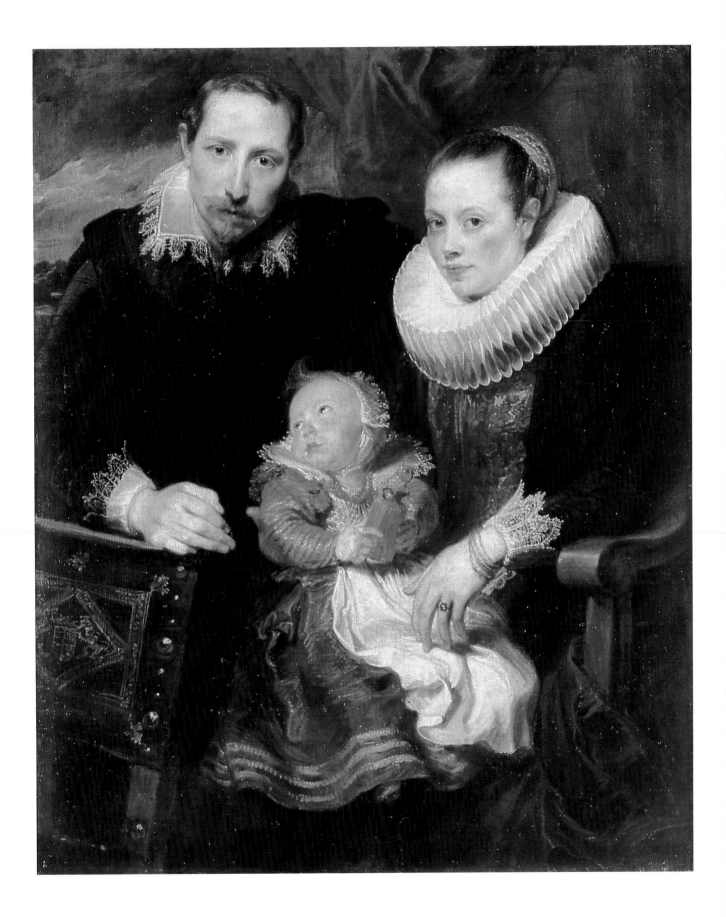

A röntgenogram has shown that the man's collar was almost completely painted over by the artist, who had originally depicted a lavishly folded ruff. In the La Live de Jully collection and for quite some time in the Hermitage it was regarded as the portrait of the Flemish painter Frans Snyders and his family. This opinion was refuted, however, by a comparison with genuine portraits of Snyders as well as by the fact that he had no children.
Some experts maintain that the Hermitage portrait depicts the landscape painter Jan Wildens and his family. They point to the fact that Wildens' first child was born in August 1620 and that it must have been about one year old, the age of the child in the portrait, when the Hermitage portrait was painted (stylistic characteristics indicate a dating late in 1621). But this hypothesis can also be disproved by a comparison with P. Pontius' engraving in the 'Iconografie' (after a drawing by Van Dyck in the British Museum), as well as with portraits of Wildens by Van Dyck in the Institute of Arts in Detroit (inv. no. 8966) and in the Kunsthistorisches Museum in Vienna (there is another version in the Museum in Kassel, inv. no. 792). Since 1902 it has been listed in the catalogues of the Hermitage as 'Portrait of a family'.
As far as its composition is concerned, it is a further development of the type of 'Family-portrait' which we know from the works of C. de Vos (compare, for example, the various portraits he made in 1608 - Thyssen collection, Lugano, and in 1610 - Heulens collection, Brussels). There are other versions of 'Portrait of a family' in the Museum in Stuttgart (inv. no. 141) and in the Franklin Fremantle collection in England.

32 Portrait of a family

Oil on canvas, 113,5 x 93,5
Inv. no. 543

Provenance
Acquired before 1774; until 1770 in the collection of La Live de Jully in Paris.

104

Anthonie van Dyck

1599 - 1641

Een van de meesterwerken van Van Dyck. Te oordelen naar de stijl en de techniek, die reeds voor een groot deel dicht bij de werken staan van de Engelse periode van de kunstenaar (een enigszins geïdealiseerde behandeling van de vorm, een relatief koel koloriet, de bijna volledige afwezigheid van een bijmenging van loodwit in de verf), is het portret vervaardigd na zijn terugkeer uit Italië, dat wil zeggen eind jaren 20, begin jaren 30 van de 17e eeuw.

Er bestaan twee varianten van het portret uit de Hermitage, die waarschijnlijk teruggaan op een en dezelfde modelstudie, die niet bewaard is gebleven, en die in een vroegere periode geschilderd zijn: een kniestuk in het Metropolitan Museum (verzameling Jules S. Bache, New York) en een portretbuste in de Alte Pinakothek in München.

Een herhaling van het portret uit de Hermitage bevindt zich in de verzameling Devonshire (Chatsworth, Engeland).

Gegraveerd door J. van der Bruggen in 1682 en S. Silvestre (1694 - vóór 1738) (alleen het hoofd).

33 Zelfportret

Olieverf op doek, 116 x 93,5
Inv.nr. 548

Herkomst
Verworven in 1772 uit de verzameling van Crozat in Parijs.

106

One of Van Dyck's masterpieces. Judging by the style and technique, which are already quite similar to the works from Van Dyck's English period (a somewhat idealized treatment of form, the use of relatively cool colours, the almost complete absence of white lead in the paint), the portrait was made at the end of the 1620's or in the early 1630's, after his return from Italy.

There are two variants of the Hermitage portrait which are probably based on the same preliminary study (which has not come down to us) and which were painted in an earlier period: a three-quarter length portrait in the Metropolitan Museum (New York, Jules S. Bache collection) and a portrait bust in the Alte Pinakothek in Munich.

Another version of the Hermitage portrait can be found in the Devonshire collection (Chatsworth, England).

Engraved by J. van der Bruggen in 1682 and S. Silvestre (1694 - before 1738) (the head only).

33 Self-portrait

Oil on canvas, 116 x 93,5
Inv. no. 548

Provenance
Acquired in 1772 from the Crozat collection in Paris.

N.G.

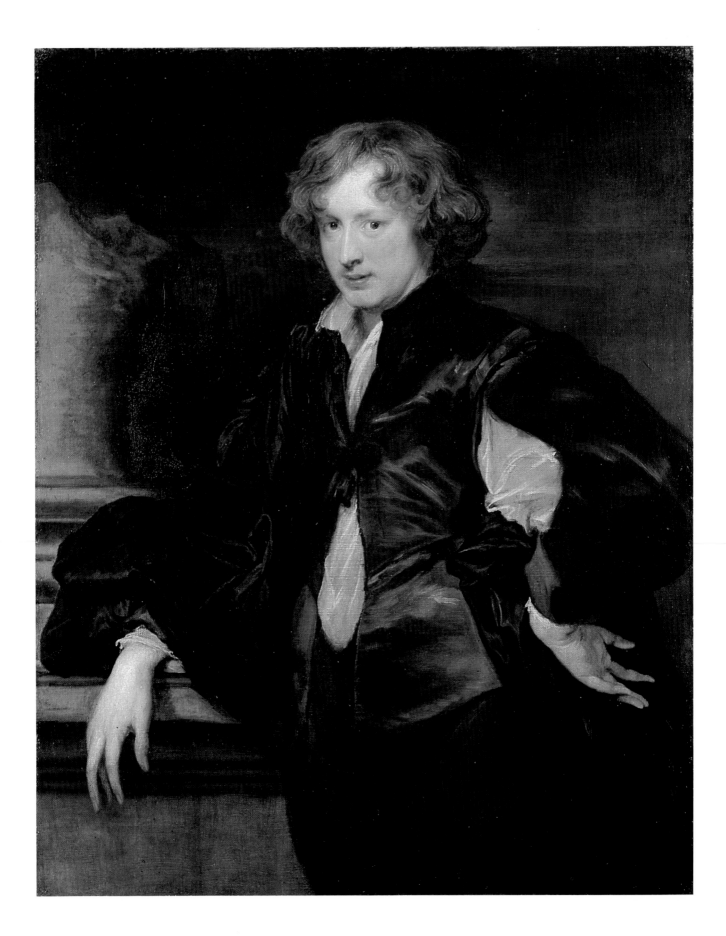

Jan Fyt

1611 - 1661

Een van de weinige door de kunstenaar zelf gedateerde werken. Valt op door een felle lichte kleurstelling. Het centrale motief van de compositie - de haas en de vruchten - werd twee jaar later opnieuw door de kunstenaar gebruikt in een groot stilleven 'Geslacht wild, vruchten en hond' (Metropolitan Museum, New York, Inv.nr. 32.100.141), dat een aanzienlijk verruimde en gecompliceerde variant van het schilderij uit de Hermitage is.

34 Haas, vruchten en papegaai

Olieverf op doek, 70,5 x 97
Signatuur en datum linksonder op een blaadje papier: Joannes Fyt 1647
Inv.nr. 616

Herkomst
Verworven vóór 1774; 1797-1921 bevond zich in het Hermitage-paviljoen in Petershof.

This is one of the few works dated by the artist himself. A striking feature of the painting is its bright and vivid use of colour. Two years later the artist again used the central motif of the composition - the hare and the fruit - in a large still life 'Slaughtered game, fruit and dog' (Metropolitan Museum, New York, inv. no. 32.100.141), which is an expanded and more complex variant of the painting in the Hermitage.

34 Hare, fruit and parrot

Oil on canvas, 70,5 x 97
Signed and dated on the lower left of a sheet of paper: Joannes Fyt 1647
Inv. no. 616

Provenance
Acquired before 1774; it was in the Hermitage pavilion in Petershof from 1797 to 1921.

N.G.

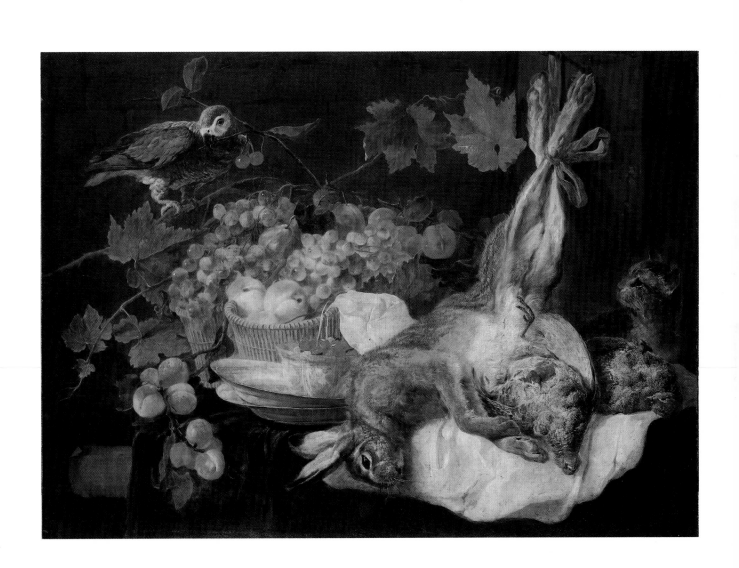

Jacob Jordaens

1593 - 1678

Werd lange tijd beschouwd als een afbeelding van Jordaens in de kring van zijn gezin of van het gezin van zijn leraar en zwager A. van Noort. Zoals Held in 1940 heeft vastgesteld, staan op het portret afgebeeld de ouders van de schilder, Jacob Jordaens en Barbara Wolschaten, hijzelf met een luit in de handen en zeven broers en zusters. Deze identificatie is geaccepteerd in de catalogi van de Hermitage van 1958 en 1981. De engeltjes die boven de hoofden van de aanwezigen zweven, verpersoonlijken de zielen van de in hun kinderjaren overleden gezinsleden. Vervaardigd ca. 1615. Het vroegste van de ons bekende groepsportretten van Jordaens dateert M. Jaffé 1615, in de veronderstelling dat het portret vervaardigd is ter ere van de opname van Jordaens in het Antwerpse St. Lucasgilde en de viering van deze gebeurtenis uitbeeldt. Het werk van Jordaens ontwikkelt het type van de 'familieportretten' met vele figuren. Deze portretten vonden sinds 1560 verbreiding in de schilderkunst van de Nederlanden en beeldden gezinnen uit aan tafel, waarvan enkele leden op een muziekinstrument spelen. De compositie van het 'Zelfportret' is waarschijnlijk geïnspireerd door de schets van Rubens voor een altaarstuk (ca. 1605) 'De Besnijdenis' (Akademie der Bildenden Künste, Wenen, Inv.nr. 897) voor de kerk Sant-Ambrogio in Genua. Gegraveerd door J. Watson (als 'Rubens en zijn gezin' kort voor 1779) en gelithografeerd door E. Huot voor de uitgave: Gohier-Desfontains, *Galerie Impériale de l'Ermitage,* St. Petersburg, 1845-1847.

35 Zelfportret met ouders, broers en zusters

Olieverf op doek, 175,5 x 137,5
Inv.nr. 484

Herkomst
Verworven in 1779 uit de verzameling van Walpole in het slot Houghton Hall, Engeland; daarvoor in de verzameling van de hertog van Portland, Engeland.

For a long time the painting was thought to be a portrayal of Jordaens in the circle of his family or of the family of his teacher and brother-in-law A. van Noort. As Held determined in 1940, the figures portrayed are the painter's parents, Jacob Jordaens and Barbara Wolschaten, the painter himself with a lute in his hands and seven brothers and sisters. This identification was accepted in the Hermitage catalogues of 1958 and 1981. The small angels hovering over the heads of Jordaens and his family personify the souls of family members who died very young. Painted ca. 1615. M. Jaffé dates the earliest group-portrait by Jordaens we know of at 1615. He suggests that it was made in honour of Jordaens' acceptance as a member of the St. Luke Guild in Antwerp and that it portrays the celebration of this event. Jordaens' work shows a development of the 'family-portrait' type with many figures. This type of portrait, which was widespread in Dutch art from 1560, depicts families at a table, some members of which are playing musical instruments. The composition of the 'Self-portrait' was probably inspired by Rubens' sketch for an altar-piece (ca. 1605) 'The circumcision' (Akademie der Bildenden Künste, Vienna, inv. no. 897) for the church of Sant-Ambrogio in Genoa. Engraved by J. Watson (as 'Rubens and his family' shortly before 1779) and lithographed by E. Huot for the publication: Gohier-Desfontains, *Galerie Impériale de l'Ermitage,* St. Petersburg, 1845-1847.

35 Self-portrait with parents, brothers and sisters

Oil on canvas, 175,5 x 137,5
Inv. no. 484

Provenance
Acquired in 1779 from the Walpole collection in the castle Houghton Hall, England; before then it was in the collection of the Duke of Portland, England.

N.G.

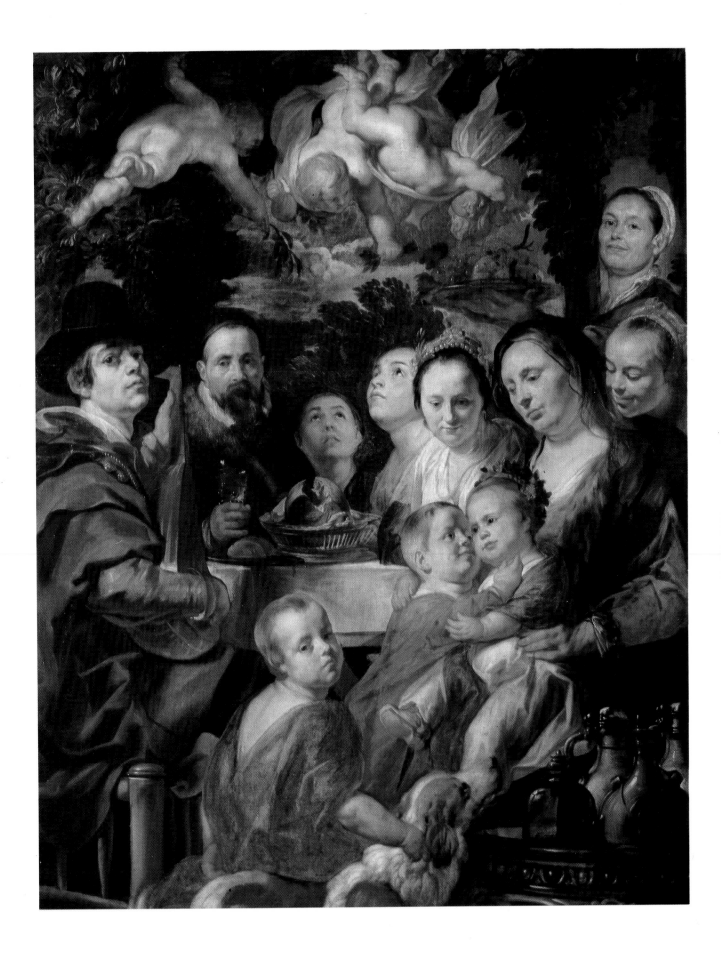

Pieter Paul Rubens

1577 - 1640

Valerius Maximus. Opmerkelijke daden en gezegden, 5, 4.
Rubens behandelde dit thema meerdere malen. Van de door hem
vervaardigde varianten is die van de Hermitage de vroegste.
De compositie van het schilderij uit de Hermitage staat het dichtste bij de
fresco's van Pompeï over hetzelfde onderwerp (zie: E. Knauer, 'Caritas
romana', *Jahrbuch der Berliner Museen*, 6, 1964, afb. 4-5).
Zoals verschillende onderzoekers menen, is het mogelijk dat bepaalde
antieke werken op dit thema Rubens bekend waren, wellicht schilderijen
die nu verloren zijn geraakt (E. Knauer, *op.cit.,* p.20).
De compositie van het schilderij uit de Hermitage is een van de meest
volmaakte voorbeelden van de 'classicistische periode' in het oeuvre van
de schilder. Qua stijl ligt het dicht bij het gesigneerde en 1613 gedateerde
schilderij van Rubens 'Jupiter en Callisto' (Staatliche Gemäldegalerie,
Kassel). Alleen is in het Kasselse schilderij de wisselwerking van de figuren
enigszins gecompliceerd en is er een landschap aan toegevoegd.
Dit, alsmede het bruinachtige verfgamma, dat dicht bij de post-italiaanse
werken van Rubens staat, staat ons toe het schilderij uit de Hermitage
ca. 1612 te dateren.
Het schilderij uit de Hermitage of een kopie daarvan was eind 17e eeuw
gegraveerd door Cornelis van Caukercken (ca. 1625-1680).
Overeenkomstig het opschrift op de gravure bevond het schilderij, dat als
origineel diende, zich in die tijd in het bezit van de bisschop van de stad
Brugge, Karel van den Bosch.
Deze compositie van Rubens genoot een aanzienlijk succes bij de
tijdgenoten van de schilder. Zo is bekend dat het gedeeltelijk gebruikt werd
door een beeldhouwer uit de kring van Rubens, Artus Quellinus, in twee
van diens werken: de algemene plaatsing van de figuren in de terracotta
'Samson en Delila' (Gemäldegalerie Berlijn-Dahlem) en het hoofd van
Pero in het terracotta model van het beeldhouwwerk 'Cimon en Pero' voor
een, overigens nooit gebouwde, fontein op de binnenplaats van het
Amsterdamse stadhuis (Rijksmuseum, Amsterdam).

112

36 Caritas Romana (Cimon en Pero)

Olieverf op doek (overgebracht van paneel
op doek), 140,5 x 180,3
Inv.nr. 470

Herkomst
Verworven in 1768 uit de verzameling van
Cobenzl in Brussel.

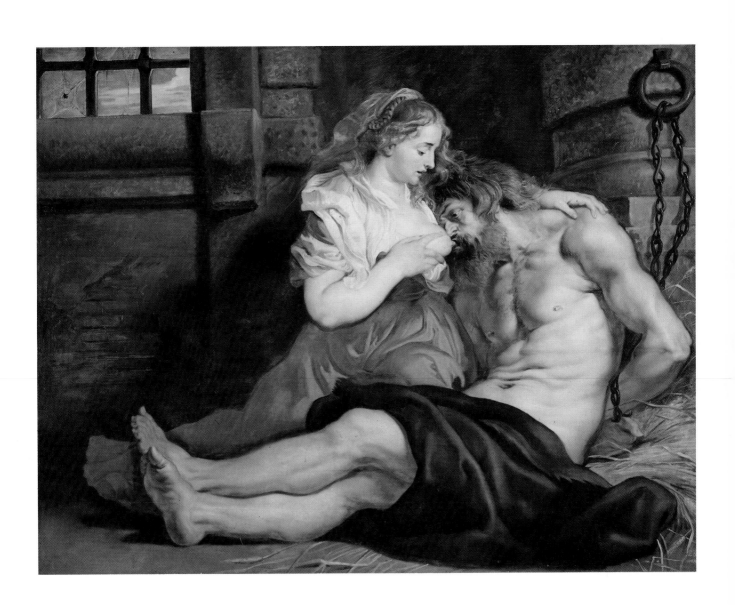

Valerius Maximus: Remarkable deeds and sayings, 5, 4.
Rubens depicted this theme several times and the painting in the Hermitage is the earliest variant. The composition of the Hermitage painting most closely resembles the Pompei frescoes of the same theme (see: E. Knauer, 'Caritas romana', *Jahrbuch der Berliner Museen,* 6, 1964 , fig. 4-5). It is the opinion of various experts that Rubens may have been acquainted with certain ancient works dealing with this theme, possibly paintings which have been lost (E. Knauer, *op. cit.,* p.20).

The composition of the Hermitage painting is one of the best examples of Rubens' 'classicist' period. It is stylistically similar to his signed and dated (1613) painting 'Jupiter and Callisto' (Staatliche Gemäldegalerie, Kassel), but in the Kassel painting the interaction of the figures is somewhat complex and a landscape has been added. These features, as well as the brownish colour-scale which is similar to Rubens' post-Italian works, allow us to date the Hermitage painting at ca. 1612.

The Hermitage painting or a copy of it was engraved at the end of the 17th century by Cornelis van Caukercken (ca. 1625-1680). As we can read in the inscription on the engraving, the painting after which the engraving was made was at that time in the possession of the bishop of the city of Bruges, Karel van den Bosch.

This painting was quite popular with Rubens' contemporaries. We know that parts of it were used by a sculptor from Rubens' circle, Artus Quellinus, in two of his works: the general placement of the figures in the terracotta 'Samson and Delilah' (Gemäldegalerie, Berlin-Dahlem) and the head of Pero in the terracotta model of the sculpture 'Cimon and Pero' for a fountain (which was never constructed) in the courtyard of the Amsterdam town-hall (Rijksmuseum, Amsterdam).

114

N.G.

36 Roman Charity (Cimon and Pero)

Oil on canvas (transferred from panel to canvas), 140,5 x 180,3
Inv. no. 470

Provenance
Acquired in 1768 from the Cobenzl Collection in Brussels.

Pieter Paul Rubens

1577 - 1640

Het is mogelijk dat de herdersidylle op het voorste plan een 'boeren'
parallel is van de 'wereldse' idylles van 'De liefdestuin' (1632-1635, Prado,
Madrid, verzameling van de Rothschilds en Waddesdon Manor, Engeland)
en van 'Landschap met slot' (1632-1635, Kunsthistorisches Museum,
Wenen). Daar komt bij dat, zoals Müller Hofstede onderstreept, in de
'boerenidylles' van Rubens ieder motief van grappen en spelen ontbreekt,
welk motief we wel tegenkomen in de 'wereldse' scènes van
'De liefdestuin' of 'Landschap met slot'.
In het schilderij is op de achtergrond van het landschap de invloed
merkbaar van de composities van Titiaan, zo karakteristiek voor een reeks
werken van Rubens van de eerste helft van de jaren 30 ('De Heilige Familie
met heiligen in een landschap' - Prado, Madrid; zie verder: E. Kieser,
'Tizians und Spaniens Einwirkungen auf die späteren Landschaften des
Rubens', *Münchner Jahrbuch der bildenden Kunst,* 8, 1931, H. 4,
p.281-291). Maar Rubens brengt in de motieven, die aan de schilders van
de Venetiaanse school ontleend zijn, wezenlijke veranderingen aan, die de
gesloten compositie van het renaissancebeeld doorbreken: de als het
ware uiteengeschoven bergen aan de horizon, de in nevel gehulde verte
en het door licht overgoten middenplan. Het streven naar harmonie en
evenwicht, dat zelfs in de thematische motieven van de schilderijen
voelbaar is (de herdersidylle en de regenboog aan de hemel),
onderscheidt het schilderij sterk van de gespannen dynamiek van de
'heroïsche' landschappen van de jaren 20. De Italiaanse reminiscenten
echter doen het 'Landschap met regenboog' op hun beurt weer
onderscheiden van de zogenaamde Vlaamse landschappen van de
tweede helft van de jaren 30. Hiervan uitgaande dateren de meeste
onderzoekers het schilderij uit de Hermitage in de periode tussen 1632 en
1635.
Een voorstudie voor het schilderij is de tekening 'Herder met fluit en zittend
paartje' (op de achterkant van de tekening 'De feestvierende
landsknechten'), Institut Néerlandais, Parijs, een tekening met pen en bister
over een schets met zwart krijt. Er is een opschrift van de hand van Rubens:
'met een groot slegt Lantschap'.
Een variant van het schilderij uit het atelier van Rubens bevindt zich in het
Louvre (tijdelijk in het Museum in Valenciennes, olieverf op doek,
122 x 172).
Gegraveerd door Schelte a Bolswert (1581-1659) met enkele
veranderingen (bijvoorbeeld: de regenboog zit rechts).

116

37 Landschap met regenboog

Olieverf op doek (overgebracht van paneel
op doek), 86 x 130
Inv.nr. 482

Herkomst
Verworven in 1769 uit de verzameling van Brühl
in Dresden.

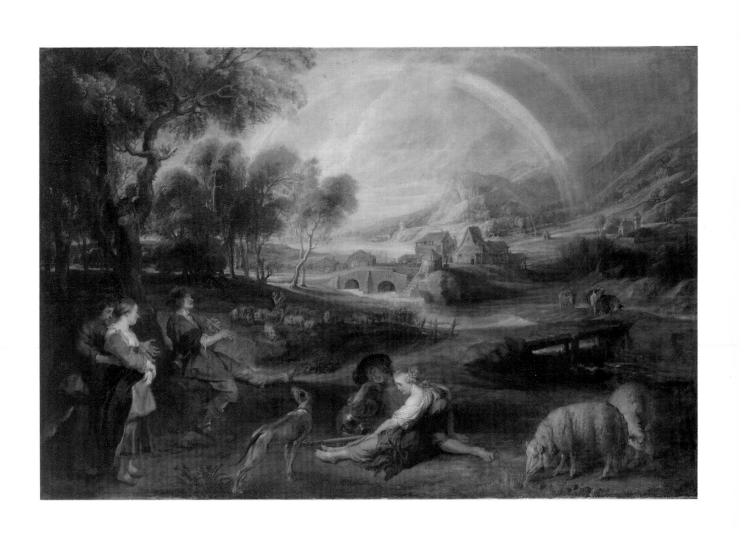

It is possible that the pastoral idyll was primarily intended to be a 'rustic' parallel to the 'worldly' idylls of 'The garden of love' (1632-1635, Prado, Madrid, collection of the Rothschilds and Waddesdon Manor, England) and 'Landscape with castle' (1632-1635, Kunsthistorisches Museum, Vienna). As Müller Hofstede has stressed, there are no motifs of joking or playing in Rubens' 'rustic idylls', and yet we do encounter these motifs in the 'worldly' scenes of 'The garden of love' and 'Landscape with castle'. Titian's influence is evident in the background of the landscape, and it is characteristic of a series of works Rubens made in the first half of the 1630's ('The Holy Family with saints in a landscape' - Prado, Madrid; see: E. Kieser, 'Tizians und Spaniens Einwirkung auf die späteren Landschaften des Rubens', *Münchner Jahrbuch der bildenden Kunst*, 8, 1931, p.281-291). But these motifs, borrowed from painters of the Venetian school, are fundamentally altered by Rubens in a way that breaks through the 'closed' compositions of the Renaissance: the mountains on the horizon, split apart as it were, the haze in the distance and the central area, bathed in light.

The desire for harmony and balance which is evident even in the thematic motifs of the paintings (the pastoral idyll and the rainbow) strongly differentiates this painting from the tense dynamism of the 'heroic' landscapes of the 1620's. The Italian details, however, differentiate 'Landscape with rainbow' from the so-called Flemish landscapes of the second half of the 1630's. Based on this, most experts date the Hermitage painting in the period between 1632 and 1635.

A preliminary study for the painting is the drawing 'Shepherd with flute and seated couple' (on the reverse of the drawing 'The merry-making mercenaries'), Institut Néerlandais, Paris, a drawing in pen and bistre over a sketch in black chalk. There is an inscription in Rubens' hand: 'met een groot slegt Lantschap.'

There is a variant of the painting from Rubens' atelier in the Louvre (temporarily in the Museum in Valenciennes, oil on canvas, 122 x 172). Engraved by Schelte a Bolswert (1581-1659) with several alterations (e.g. the rainbow is on the right).

37 Landscape with rainbow

Oil on canvas (transferred from panel to canvas), 86 x 130
Inv. no.482

Provenance
Acquired in 1769 from the Brühl Collection in Dresden.

118

Frans Snyders

1579 - 1657

Zoals blijkt uit de correspondentie tussen Jan Brueghel, (Fluwelen Brueghel) en Ercole Bianchi (zie: G. Crivelli, *Giovanni Brueghel pittor fiammingo o sue Lettere e Quadretti assistenti presso l'Ambrogiana,* Milaan, 1868, p.185), behoorde de afbeelding van een met vruchten gevulde schaal van porselein of fayence tot de allervroegste motieven van de stillevens van Snyders. Het schilderij uit de Hermitage kan gedateerd worden ca. 1616 en wel op grond van de stilistische overeenkomst met het door de schilder zelf gedateerde 'Stilleven met een mand druiven, een papegaai en een poes' (vroeger privé-verzameling, Londen; gereproduceerd in het artikel: H. Robels, 'Frans Snyders' Entwicklung als Stillebenmaler', *Wallraf-Richartz-Jahrbuch,* 31, 1969, afb. 36).
Een andere variant op de compositie is 'Vruchten in een schaal en schelpen op een tafel' (Gemäldegalerie Berlijn-Dahlem, Inv.nr. 774 B).

38 Vruchten in een schaal op een rood tafelkleed

Olieverf op doek (overgebracht van paneel op doek door A. Sidorov in 1867), 59,8 x 90,8
Inv.nr. 612

Herkomst
Verworven in 1797.

As we can read in the correspondence between Jan Brueghel and Ercole Bianchi (see: G. Crivelli, *Giovanni Breughel pittor fiammingo o sue Lettere e Quadretti assistenti presso l'Ambrogiana,* Milan, 1868, p.185), the portrayal of fruit in a porcelain or faience bowl is one of Snyders' very earliest still-life motifs.
The Hermitage painting can be dated ca. 1616 based on the stylistic similarity to a painting dated by Snyders himself 'Still life with a basket of grapes, a parrot and a cat', which used to be in a private collection in London (reproduced in the article: H. Robels, 'Frans Snyders' Entwicklung als Stillebenmaler', *Wallraf-Richartz-Jahrbuch,* 31, 1969, fig. 36). Another variant of the composition is 'Fruit on a dish and scallops on a table' (Gemäldegalerie Berlin-Dahlem, inv. no. 774 B).

38 Fruit in a bowl on a red tablecloth

Oil on canvas (transferred from panel to canvas by A. Sidorov in 1867), 59,8 x 90,8
Inv. no. 612

Provenance
Acquired in 1797.

N.G.

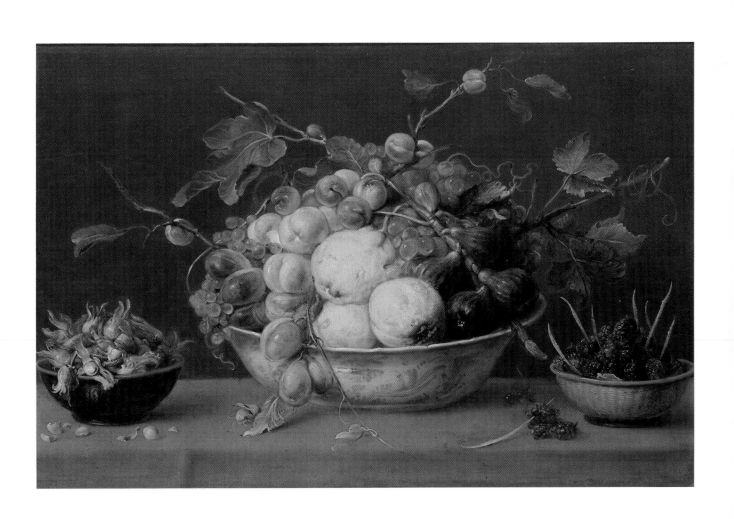

Frans Snyders

1579 - 1657

In de verzameling van Walpole werd het schilderij beschouwd als een werk van Mario Nuzzi, bijgenaamd de'Fiori (ca. 1603-1673). In de inventarislijsten en catalogi van de Hermitage werd het zonder voorbehoud een werk van F. Snyders genoemd. Het behoort tot de beste varianten van een thema, waarop Snyders meerdere malen teruggreep in de loop van zijn gehele werkzame leven.

Door de manier van uitvoering (enigszins ruw, met een karakteristieke penseelstreek) en door de weergave van de vedertooi van de vogels, neemt het een tussenpositie in tussen 'Het hanengevecht' (Gemäldegalerie, Berlijn-Dahlem, Inv.nr. 878), dat gedateerd is 1615, en de niet later dan 1621 vervaardigde 'Winkeltjes' (Hermitage, Leningrad, Inv.nr. 596, 598, 602 en 604).

Een variant van 'Het vogelconcert', die qua compositie dicht bij het schilderij uit de Hermitage staat, maar een ander formaat heeft (olieverf op doek, 164 x 240) en onderaan de afbeelding van een landschap bevat, bevond zich op een veiling van Christie's in Londen op 23 juni 1967. Een kopie die door J. van Kessel de Oude (1626-1679) vervaardigd is, bevindt zich in het Antwerpse Museum (Inv.nr. 428).

Als werk van de'Fiori gegraveerd door R. Earlom (J.E. Wessely, *Richard Earlom. Verzeichnis seiner Radierungen und Schabkunstblätter,* Hamburg, 1886, nr. 139).

39 Het vogelconcert

Olieverf op doek, 136,5 x 240
Inv.nr. 607

Herkomst
Verworven in 1779 uit de verzameling van Walpole in het slot Houghton-Hall, Engeland.

In the Walpole Collection this painting was considered to be a work of Mario Nuzzi, nicknamed de' Fiori (ca. 1603-1673). In the inventory lists and catalogues of the Hermitage it is called a work of F. Snyders without any reservation. It is one of the best variants of a theme which Snyders often depicted in the course of his career.

In its manner of execution (somewhat rough, with a characteristic brush stroke) and in the portrayal of the birds' feathers, the painting falls between 'The cock-fight' (Gemäldegalerie Berlin-Dahlem, inv. no. 878), which is dated 1615, and 'Markets' (Hermitage, Leningrad, inv. no. 596, 598, 602 and 604), painted no later than 1621.

At an auction of Christie's in London on June 23, 1967, there was a variant of 'The bird-concert', which was compositionally similar to the Hermitage painting but had a different format (oil on canvas, 164 x 240) as well as a portrayal of a landscape in the lower area. A copy made by J. van Kessel the Elder (1626-1679) is in the Antwerp museum (inv. no. 428).

There is also an engraving (as a work of de' Fiori) made by R. Earlom (J.E. Wessely, *Richard Earlom. Verzeichnis seiner Radierungen und Schabkunstblätter,* Hamburg, 1886, no. 139).

39 The bird-concert

Oil on canvas, 136,5 x 240
Inv. no. 607

Provenance
Acquired in 1779 from the Walpole Collection in the castle Houghton Hall, England.

122

N.G.

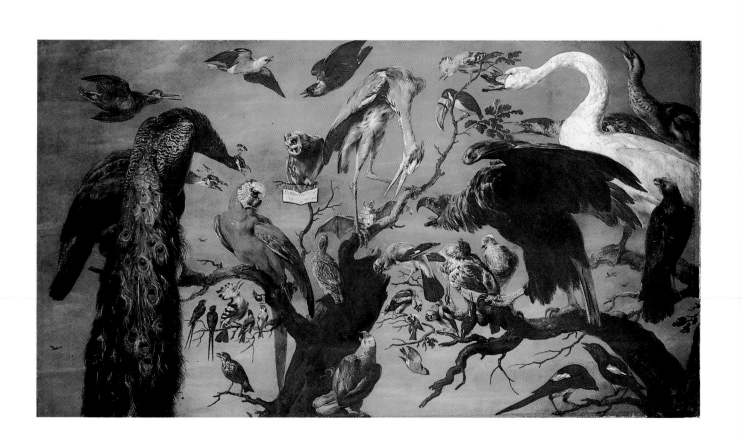

Michiel Sweerts

1624 - 1664

In de oude catalogi van de galerij van de Kunstacademie figureert het schilderij onder de benaming van 'Het bankroet'. Reeds A. Neustrojev (1907) twijfelde aan de juistheid van een dergelijke benaming. Hij merkte op dat het op het portret geplaatste devies ('Iedere rekening dient betaald te worden') niet getuigt van financiële moeilijkheden van de afgebeelde jongeman, maar een noodzakelijke voorwaarde is voor iedere bankoperatie.
In alle catalogi van de Hermitage draagt het schilderij de naam 'Portret van een jongeman'.

40 Portret van een jongeman

Olieverf op doek, 114 x 92
Linksonder, op een blad papier dat aan het tafelkleed is vastgespeld, de datum en een opschrift: A.D. 1656; Ratio Quique Reddenda ('Iedere rekening dient betaald te worden); onder het opschrift de signatuur: Michael Sweerts F.
Inv.nr. 3654

Herkomst
Verkregen in 1922 uit het Museum van de Kunstacademie in Petrograd.

In the old catalogues of the gallery of the Art Academy the painting is listed under the title 'The bankruptcy'. A. Neustroyev (1907) doubted the appropriateness of this title. He remarked that the motto 'Every bill must be paid' is not a reference to the financial difficulties of the young man portrayed, but a necessary condition for every business transaction.
In all the catalogues of the Hermitage the painting bears the title 'Portrait of a young man'.

40 Portrait of a young man

Oil on canvas, 114 x 92
On the lower left, on a sheet of paper pinned to the tablecloth, there is the date and an inscription: A.D. 1656; Ratio Quique Reddenda (Every bill must be paid); the signature is under the inscription: Michael Sweerts F.
Inv. no. 3654

Provenance
Acquired in 1922 from the Museum of the Academy of Art in Petrograd.

N.G.

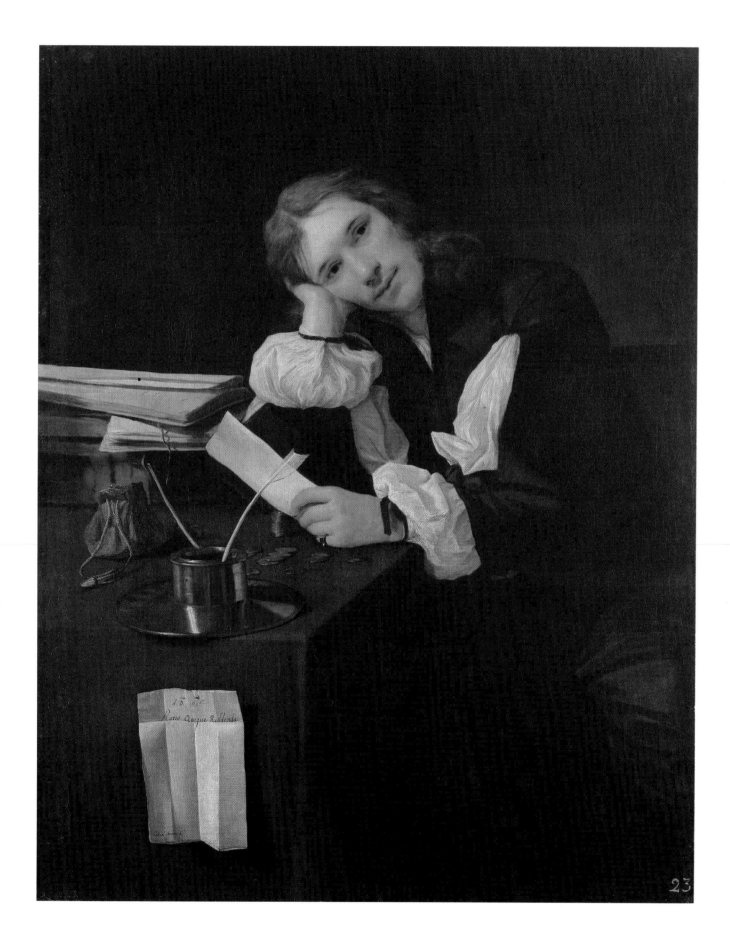

David Teniers de Jonge

1610 - 1690

Iconografisch en compositioneel gaat het schilderij van Teniers uit de Hermitage waarschijnlijk terug op 'De keuken van de apen' van Frans Francken II (Wilhelm-Lehmbruck Museum, Duisburg). Hierbij is vooral de didactische inhoud van het oorspronkelijke werk verloren gegaan. Teniers laat diverse moraliserende elementen weg die bij Francken aanwezig zijn: het schilderij boven de schoorsteen met de afbeelding van gulzige mensen in een keuken, de hond die de kamer probeert binnen te komen en 'die het kwaad en het egoïsme verpersoonlijkt' in de context van het werk. Men gaat ervan uit dat juist Francken in de schilderkunst de afbeelding heeft ingevoerd van baretten met veren op de koppen van apen (zie: Ursula Alice Härting, *Studien zur Kabinettbildmalerei des Frans Francken II 1581-1642,* Hildesheim, Zürich, New York, 1983, p.186-188). Een echo van de tegenstelling bij Francken tussen de menselijke bezigheden en hun imitaties door apen is bij Teniers de tekening van een mannenhoofd, die aan de muur is geprikt en contrasteert met de figuren van de apen. De apen, die menselijke handelingen nadoen (zoals bijvoorbeeld het kaartspelen in het schilderij uit de Hermitage) komen in vele andere werken van Teniers met dit thema voor. Zij verpersoonlijken het zinloos kopiëren van de natuur door de 'aapschilder', de lichtzinnige houding tot de klassieke kunst door de 'aapbeeldhouwers' (beide in het Prado, Madrid, cat.nrs. 1805, 1806). In plaats van de moraliserende tendenties bij Francken verschijnen er bij Teniers satirische motieven, met name het belachelijk maken van verschillende lagen van de maatschappij (bijvoorbeeld de monniken die van goed en veel eten houden in de figuur van de aap die gestoken is in een capucijnerkleed, in de schilderijen uit het Prado (Madrid), 'Rokende en drinkende apen' en 'Het feest der apen', cat.nrs. 1809, 1810). Het is mogelijk dat de differentiatie van de apen qua kostuum en plaatsing (opgemerkt door F. Labensky in 1838 in de passage over de leider van de apen die op een hoge tabouret troont) een parodie is op de sociale hiërarchie in de maatschappij van de mensen (zie: Roger Peyre, *David Teniers,* Parijs, z.j., p.104).

Het komt ons voor dat de serie 'Apen' van Teniers aan het eind van de 18e eeuw gebruikt werd als politieke satire. De compositie van een van de schilderijen is herhaald in een Frans primitief schilderij uit de periode van het Directorium onder de benaming 'De Meerderheid van het Directorium en de Minderheid'. Maar de signatuur van Teniers was niet volledig gereproduceerd door de anonieme graveur, die bovendien ook een andere datum plaatste: 'Tenier px. 1797' (zie: *l'Art de l'estampe et la Révolution Française,* Parijs, Musée Carnavalet, 1977, 27 juni-20 november, p.42, cat. nr. 210). In de catalogus wordt ook genoemd een analoge ets 'Vijf apen' van een anonieme meester, zonder vermelding van het schilderij van Teniers als bron.

A. Rosenberg (1901) plaatst het schilderij uit de Hermitage in de middenperiode van het werkzame leven van Teniers (1640-1660). N. Smolskaja (1962) preciseert de tijd: het midden van de jaren 40, waarmee men het geheel eens kan zijn. Het meest met dit schilderij komen overeen de gelijknamige schilderijen 'Het feest der apen' van Teniers (Alte Pinakothek, München; Prado, Madrid, cat.nr. 1810).

126

41 Apen in een keuken

Olieverf op doek (overgebracht van paneel op doek door A. Mitrochin in 1842), 36 x 50
Rechtsonder de signatuur: D. Teniers. F.
Inv.nr. 568

Herkomst
Verworven in 1815 uit de verzameling van keizerin Joséphine in het slot Malmaison bij Parijs; tot 1806 in de verzameling van de landgraaf van Hessen in Kassel.

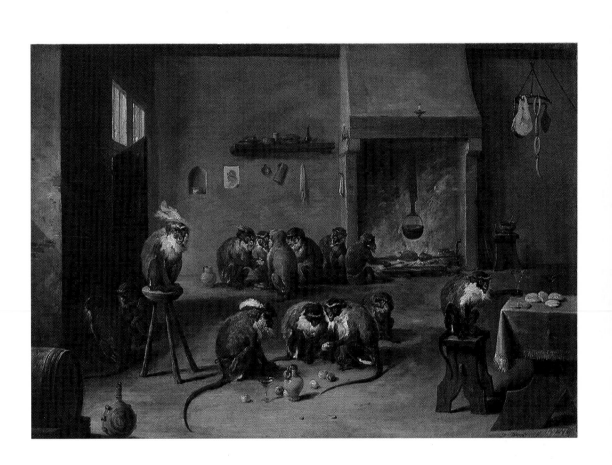

It is quite probable that Teniers' painting in the Hermitage is compositionally and iconographically based on 'The monkey-kitchen' by Frans Francken II (Wilhelm-Lehmbruck-Museum, Duisburg), although the didactic content of the original work is no longer present. Teniers omits several moralizing elements which are present in Francken's painting: the painting above the mantelpiece which depicts gluttonous people in a kitchen, the dog trying to enter the room 'which personifies evil and selfishness' in the context of the work. It is generally accepted that Francken was the first to introduce into painting the depiction of feathered berets on the heads of monkeys (see: Ursula Alice Härting, *Studien zur Kabinettbildmalerei des Frans Francken II 1581-1642,* Hildesheim, Zürich, New York, 1983, p.186-188). There is an echo in Teniers' painting of the contrast in Francken's work between human activities and their imitation by monkeys: the drawing of a man's head pinned to the door which is a contrast to the figures of the monkeys. Monkeys imitating human behaviour (such as playing cards in the Hermitage painting) occur in many other works of Teniers with this theme. They personify the senseless copying of nature by the 'monkeypainter' and the frivolous attitude towards classical art shown by the 'monkeysculptor' (both in the Prado, Madrid, cat. no. 1805, 1806). Teniers replaces Francken's moralizing tendencies with satirical motifs, such as ridiculing various classes of society (e.g. gluttonous monks in the figure of the monkey dressed as a Capuchin, in the paintings in the Prado (Madrid), 'Smoking and drinking monkeys' and 'The monkey-party', cat.no. 1809, 1810).

The differentiation of the monkeys with respect to their costumes and placement (as remarked on by F. Labensky in 1838 in de passage about the leader of the monkeys enthroned on a high stool) is possibly a parody of the social hierarchy in human society (see: Roger Peyre, *David Teniers,* Paris, no date, p.104)

The 'monkey' series of Teniers was used at the end of the 18th century as political satire. The composition of one of the paintings is reproduced in a French primitive painting from the period of the Directorate under the title 'The majority of the Directorate and the minority'. But the anonymous engraver did not completely reproduce Teniers' signature and he gave the work another date: 'Tenier px. 1797' (see: *L'Art de l'estampe et la Révolution Française,* Paris, Musée Carnavalet, 1977, June 27-November 20, p.42, cat. no.210). An analogous etching by an anonymous master, 'Five monkeys', is also listed in the catalogue, but Teniers is not mentioned as the source of the painting.

A. Rosenberg (1901) places the Hermitage painting in the middle period of Teniers' career (1640-1660). N. Smolskaya (1962) is more specific: the mid-1640's, a dating we totally agree with. Teniers' paintings 'The monkey-party' (Alte Pinakothek, Munich; Prado, Madrid, cat. no. 1810) bear the most resemblance to the Hermitage painting.

128

41 Monkeys in a kitchen

Oil on canvas (transferred from panel to canvas by A. Mitrochin in 1842), 36 x 50
Signed on the lower right: D. Teniers F.
Inv. no. 568

Provenance
Acquired in 1815 from the collection of Empress Joséphine in Castle Malmaison near Paris; until 1806 it was in the collection of the Landgrave of Hessen in Kassel.

Hollandse school

Theodor (Dirck) van Baburen

1 Het concert
Olieverf op doek, 99 x 130
Inv.nr. 772

Biografie
Niet later dan 1595, Utrecht (?) - 1624, Utrecht.
Leerling van Paulus Moreelse in Utrecht. Werkte
in Utrecht (1611, 1620-1624). Verbleef in Italië
(1612-1620), waar hij invloed onderging van
Caravaggio. Schilderde religieuze,
mythologische en alledaagse taferelen.
Catalogi van de Hermitage
cat.1863-1916, nr. 747; cat.1958, 2, p.130;
cat.1981, p.97.
Tentoonstellingen
1973 Leningrad, nr. 2.
Literatuur
Waagen, 1864, p.170; R.H. Wilenski, *An
Introduction to Dutch Art,* Londen, 1928, p.45;
A. von Schneider, *Caravaggio und die
Niederländer,* Marburg, 1933, p.43; ibid.,
Amsterdam, 1967, p.43; L.J. Slatkes, *Dirck van
Baburen,* Utrecht, 1965, cat.nr.A 26;
Vsevolozhskaya-Linnik, 1975, nrs. 113-116;
Nicolson, 1979, p.17.

I.L.

Abraham Bloemaert

130

2 Landschap met Tobias en de engel
Olieverf op doek, 139 x 107,5
Inv.nr. 3545

Biografie
1564, Gorinchem-1651, Utrecht.
Schilder, tekenaar en graveur. Leerling van zijn
vader, de architect en beeldhouwer Cornelis
Bloemaert, van Joost de Beer en Anthonis
Blocklandt in Utrecht. Verbleef in Parijs (1580-
1590), Amsterdam (1591-1592) en in Utrecht
(1593-1651). Schilderde religieuze,
mythologische en alledaagse taferelen, alsmede
landschappen en portretten.
Catalogi van de Hermitage
cat. 1958, 2, p.139; cat. 1981, p.104.
Tentoonstellingen
1921 Petrograd, p.7.
Literatuur
Ščerbačeva, 1924, p.5; C. Müller, 'Abraham
Bloemaert als Landschaftsmaler', *Oud-Holland*
1927, p.208; G. Delbanco, *Der Maler Abraham
Bloemaert (1564-1651),* Straatsburg, 1928,
cat.nr. 13; Fechner, 1963, p.16, 17; J. Fechner,
'Die Bilder von Abraham Bloemaert in der
Staatlichen Eremitage zu Leningrad', *Jahrbuch
des Kunsthistorischen Institutes der Universität
Graz,* 6, 1971, p.111-117, Taf. 9;
M. Roethlisberger, 'New Acquisition: Landscape
with Tobias and the Angel by Abraham
Bloemaert', *New Orleans Museum of Art
Quarterly,* 1980, maart, p.6-8.

I.L.

Gerard ter Borch

3 Het glas limonade
Olieverf op doek
(overgebracht van paneel op doek), 67 x 54
Inv.nr. 881

Biografie
1617, Zwolle - 1681, Deventer.
Leerling van zijn vader Gerard Ter Borch de
Oude en Pieter Molijn in Haarlem. Onderging
invloed van Frans Hals. Werkte in Haarlem, sinds
1635 lid van het schildersgilde. Münster
(Westfalen) 1646-1648, Amsterdam 1648, Zwolle
1650-1654 en na 1654 in Deventer. Bezocht in
1635 Londen, in 1640-1641 Rome en wellicht ook
Spanje. Genreschilder en portretschilder.
Catalogi van de Hermitage
cat. 1863-1916, nr. 870; cat. 1958, 2, p.281;
cat. 1981, p.173.
Tentoonstellingen
1974 Den Haag, nr. 52.
Literatuur
Livret, 1838, XL, p.35; Waagen, 1864, p.192;
Neustroev, 1898, p.258; Benua, 1910, p.345-
346; Hofstede de Groot, 5, 1912, nr. 87;
S.J. Gudlaugsson, 'De datering van de
schilderijen van Gerard Ter Borch',
Nederlandsch Kunsthistorisch Jaarboek, 1948-
1949, p.235-267; S.J. Gudlaugsson, *Gerard Ter
Borch,* Den Haag, 1960, nr. 192; B.P. Vipper,
*Očerki gollandskoj živopisi èpochi rascveta
(Essay's over de Hollandse schilderkunst uit de
bloeiperiode),* Moskou, 1962, p.156,158;
Kuznetsov-Linnik, 1982, nr. 101-102.

K.S.

4 Portret van Catrina Luenink
Olieverf op doek, 80 x 59
Inv.nr. 3783

Catalogi van de Hermitage
cat. 1958, 2, p.279; cat. 1981, p.173.
Tentoonstellingen
1977 Tokio-Kyoto, nr. 46; 1975-1976
Washington, nr. 22; 1981 Madrid, p.58.
Literatuur
*Katalog Kuševelskoj galerei Akademii
Chudožestv (Catalogus van de Kujseljovski-
galerij van de Kunstacademie),* Sint Petersburg,
1886, nr. 74; Hofstede de Groot, 5, 1912, nr. 407;
A. Pappé, 'Some unpublished Dutch Pictures in
the Hermitage', *The Burlington Magazine,* 1925,
p.47; S.J. Gudlaugsson, *Gerard Ter Borch,* Den
Haag, 1960, nr. 184; Kuznetsov-Linnik, 1982, nr. 52.

K.S.

Jan Both

5 Italiaans landschap met weg
Olieverf op doek, 96 x 136
Linksonder signatuur: Both, en onleesbaar
gedeelte van de datum
Inv.nr. 1896

Biografie
Omstreeks 1618, Utrecht-1652, Utrecht.
Schilder, tekenaar, etser. Leerling van zijn vader,
de glasschilder Dirck Both. Maakte reizen naar
Frankrijk en Italië, verbleef in Rome (1635-1641).
Werkte in Utrecht (1640-1652).
Landschapschilder.
Catalogi van de Hermitage
cat. 1863-1916, nr.1174; cat. 1958, 2, p.136;
cat. 1981, p.107.
Literatuur
Livret, 1838, p.14; Waagen, 1864, p.228; Benua,
1910, p.370; Hofstede de Groot, 9, 1926, nr. 65;
Fechner, 1963, p.121; J.D. Burke, *Jan Both:
Paintings, Drawings and Prints,* New York,
Londen, 1976, nr. 46; Tarasov, 1983, p.120.

I.S.

Hendrick ter Brugghen

6 Het concert
Olieverf op doek, 102 x 83
Rechts op het muziekblad een monogram en
datum: HTB 1626
Inv.nr. 5599

Biografie
1588, Deventer - 1629, Utrecht.
Leerling van Abraham Bloemaert in Utrecht,
navolger van Caravaggio. Werkte in Utrecht
(sinds 1616-1617 lid van het schildersgilde).
Bezocht Italië. Schilderde religieuze en
mythologische taferelen alsmede genrestukken.
Catalogi van de Hermitage
cat. 1958, 2, p.281; cat. 1981, p.173.
Tentoonstellingen
1973 Leningrad, nr. 60.
Literatuur
B. Nicolson, *Hendrick Terbrugghen,* Londen,
1958, cat. nr. A 38; Vsevolozhskaya -Linnik,
1975, nr. 12; Nicolson, 1979, p.99.

I.L.

Aert de Gelder

7 Zelfportret
Olieverf op doek, 79,5 x 64,5
Rechts op de achtergrond de signatuur:
A. de Gelder
Inv.nr. 790

Biografie
1645, Dordrecht - 1727, Dordrecht.
Leerling van Samuel van Hoogstraten in
Dordrecht en van Rembrandt (ca. 1660-1667) in
Amsterdam. Schilderde voornamelijk historische
en religieuze voorstellingen en portretten, minder
vaak genrestukken en landschappen.
Catalogi van de Hermitage
cat. 1916, nr. 831; cat. 1958, 2, p.177; cat. 1981,
p.126.
Tentoonstellingen
1956 Moskou-Leningrad, p.74; 1972 Leningrad,
nr. 323.

Column 1

Literatuur
Ch. Kramm, *De Levens en Werken der Hollandsche en Vlaamsche kunstschilders*, Amsterdam, 1857-1864, 1, p.556; P. Lacroix, *Revue universelle des Arts*, Parijs-Brussel, 1856-1865, vol.8, p.54, nr. 102; E.W. Moes, *Iconographia Batava*, Amsterdam, 1897, 1, nr. 2669; K. Lilienfeld, *Arent de Gelder*, Den Haag, 1914, p.107,114, cat.nr. 163.

I.L.

Jan van Goyen

8 Landschap met eik
Olieverf op doek, 83 x 105
Rechts op de boerenhut signatuur en datum:
v Goyen 1634
Inv.nr. 806

Biografie
1596, Leiden - 1656, Den Haag.
Schilder, tekenaar en etser. Leerling van Isaac van Swanenburgh in Leiden, later van Esaias van de Velde in Haarlem. Verbleef in Frankrijk (1614), Vlaanderen (1615) en in Duitsland; reisde veel in zijn eigen land. Werkte in Haarlem (1615-1617 en 1634), Leiden (vóór 1631) en in Den Haag (1631-1656). Landschapschilder.
Catalogi van de Hermitage
cat. 1958, 2, p.181; cat. 1981, p.127.
Tentoonstellingen
131 1908 S. Petersburg, nr. 455; 1968-1969 Belgrado, nr. 30; 1972 Warschau, nr. 44; 1981 Wenen, p.46; 1983 Tokio-Osaka, nr. 8.
Literatuur
V. Ščavinskij, 'Kartiny gollandskich masterov v Gatčinskom dvorce (Schilderijen van Hollandse meesters in het Gatchin-paleis), *Starye gody (Oude jaren)*, 1916, juli-september, p.69; Hofstede de Groot, 8, 1923, nr. 315; Ščerbačeva, 1924, p.8; H. Vollhard, *Die Grundtypen der Landschaftsbilder des Jan van Goyens und ihre Entwicklung*, Frankfurt am Main, 1927, p.174; N. Romanov, 'Landscape with Oaks by Jan van Goyen', *Oud-Holland*, 53, 1936, p.189; H. van de Waal, *Jan van Goyen*, Amsterdam, 1941, p.24; Fechner, 1963, p.30; W. Stechow, *Dutch Landscape Painting of the Seventeenth Century*, Londen, 1966, p.28, fig. 32; A. Dobrzycka, *Jan van Goyen*, Poznan, 1966, nr. 70; H.U. Beck, *Jan van Goyen*, Amsterdam, 1973, vol. 2, nr. 1132; Kuznetsov-Linnik 1982, nr. 185.

I.S.

Frans Hals

9 Portret van een man
Olieverf op doek, 84,5 x 67
Rechts op de achtergrond is een monogram: FH.
Inv.nr. 816

Biografie
1581-1585, Antwerpen - 1666, Haarlem
Leerling van Karel van Mander in Haarlem.
Werkte in Haarlem. Portretschilder.

Column 2

Catalogi van de Hermitage
cat. 1863-1916, nr.772; cat. 1958, 2, p.170; cat. 1981, p.l76.
Tentoonstellingen
1962 Haarlem, p.79; 1975-1976 Washington, nr. 21; 1981 Madrid, p.38.
Literatuur
A. Houbraken, *De Groote Schouburgh der Nederlantsche Konstschilders en Schilderessen*, Amsterdam, 1718, p.21; Waagen, 1864, p.172; Bode, 1883, p.130; Hofstede de Groot, 3, 1910, nr. 309; W. Bode en M. Binder, *Frans Hals, sein Leben und sein Werk*, Berlijn, 1914, p.266; W.R. Valentiner, *Frans Hals*, (Klassiker der Kunst), Stuttgart, Berlijn, Leipzig, 1923, p.258; A.M. Hind, *Catalogue of Dutch Drawings of the XVII century*, Londen, 1926, vol.3, p.110, nr. 3; I.Q. van Regteren Altena, 'Frans Hals teekenaar', *Oud Holland*, 1929, p.149-152; N.S. Trivas, *The Paintings of Frans Hals*, Londen, New York, 1941, p.96; J.Q. van Regteren Altena, *Holländische Meisterzeichnungen des siebzehnten Jahrhunderts*, Bazel, 1948, p.18, nr. 16; E.Ju. Fechner, 'Mužskoj portret raboty Fransa Chalsa (Portret van een man van Frans Hals)', *SGE*, 19, 1960, p.14-16; I.V. Linnik, *Frans Chals (Frans Hals)* Leningrad, 1967, nr. 36; S. Slive, *Frans Hals*, New York, 1970-74, 1, p.191-193, 2, p.299-300, 3, p.100-101, nr. 193; Kuznetsov-Linnik, 1982, nr. 37.

K.S.

Frans Hals de Jonge

10 De jonge soldaat
Olieverf op doek, 113 x 82,5
Linksonder een monogram: F.H
Inv.nr. 986

Biografie
1618, Haarlem - 1669, Haarlem.
Leerling van zijn vader Frans Hals. Werkte in Haarlem. Genreschilder en portrettist.
Catalogi van de Hermitage
cat. 1863-1916, nr. 774; cat. 1958, 2, p.170; cat. 1981, p.176.
Literatuur
Livret, 1838, p.34, nr. 20; Waagen, 1864, p.172; Bode, 1883, p.90; P.P. Semenov, *Ėtjudy po istorii niderlandskoj živopisi (Schetsen over de geschiedenis van de schilderkunst der Nederlanden)*, Sint Petersburg, 1885, deel 1, p.270; Neustroev, 1898, p.199; Hofstede de Groot, 3, 1910, p.143; Benua, 1920, p.286; A.M. Pappe, *Gollandskaja žanrovaja živopis (Hollandse genrekunst)*, Leningrad, 1927, p.17; B.P. Vipper, *Stanovlenie realizma v gollandskoj živopisi XVII veka (Het ontstaan van het realisme in de Hollandse schilderkunst van de 17e eeuw)*, Moskou, 1957, p.197; W.J. Müller, *Die Sprache der Bilder. Realität und Bedeutung in der niederländischen Malerei des 17. Jahrhunderts*, Braunschweig, 1978, nr. 27.

K.S.

Column 3

Willem Claesz Heda

11 Ontbijt met krab
Olieverf op doek, 118 x 118
Op de rand van het tafellaken signatuur en datum: Heda 1648
Inv.nr. 5606

Biografie
1594, Haarlem - tussen 1680 en 1682, Haarlem. Vanaf 1631 lid van het schildersgilde van Haarlem. Schilderde stillevens, bekend zijn ook enkele portretten van zijn hand.
Literatuur
Ščerbačeva, 1945, p.20; Ju. Kuznecov, *Zapadnoevropejskij natjurmort (Het Westeuropese stilleven)*, Leningrad, 1966, p.177-178; J. Rosenberg, S. Slive, E.H. ter Kuile, *Dutch Art and Architecture 1600-1800*, Baltimore, 1972, p.337; N.R.A. Vroom, *A modest message as intimated by the painters of the 'monochrome banketje'*, Schiedam, 1980, vol.2, cat. nr. 372.

I.S.

Bartholomeus van der Helst

12 Portret van een vrouw
Olieverf op doek, 70 x 60
In de rechter bovenhoek signatuur en datum:
B. van der Helst 1649
Inv.nr. 6833

Biografie
1613, Haarlem - 1670, Amsterdam.
Leerling van Nicolaes Elias in Amsterdam. Werkte in Amsterdam (vanaf 1653 lid van het schildersgilde). Portretschilder.
Tentoonstellingen
1968 - 1969 Belgrado, p.40.
Literatuur
Waagen, 1864, p.411; J.J. de Gelder, *Bartholomeus van der Helst*, Rotterdam, 1921, p.86, 212, cat.573.

K.S.

Melchior de Hondecoeter

13 Vogels in een park
Olieverf op doek, 136 x 164
Rechtsboven signatuur: M.D. Hondecoeter
Inv.nr. 1042

Biografie
1636, Utrecht - 1695, Amsterdam.
Schilder en graveur. Leerling van zijn vader Gysbert de Hondecoeter en van Jan-Baptist Weenix. Onderging invloed van Otto Marseus van Schrieck. Werkte in Utrecht, Den Haag (1659-1663) en in Amsterdam (1663-1695). Vervaardigde grote schilderijen van een decoratief karakter met afbeeldingen van vogels en jagerstrofeeën.
Catalogi van de Hermitage
cat. 1863-1916, nr. 1339; cat. 1958, 2, p.185; cat. 1981, p.183.

Literatuur
Waagen, 1864, p.272; Bode, 1873, p.44; M.I.
Ščerbačeva, *Gollandskij natjurmort (Het
Hollandse Stilleven)*, Leningrad, 1926, p.50;
Ščerbačeva, 1945, p.60; E.Ju. Fechner,
*Gollandskij natjurmort XVII veka (v sobranii
Gosudarstvennoj Ėrmitaži) (Het Hollandse
Stilleven van de 17e eeuw in de verzameling van
de Hermitage)*, Moskou, 1981, p.40, 175.

I.S.

Gerard van Honthorst

14 Christus in de tuin van Gethsemane (Smeekbede met betrekking tot de beker)
Olieverf op doek, 113 x 110
Inv.nr. 4612

Biografie
1590, Utrecht - 1656, Utrecht.
Schilder en etser. Leerling van Abraham
Bloemaert in Utrecht. Onderging invloed van
Caravaggio. Werkte in Rome (1610-1619),
Utrecht (1620-1630; 1652-1656; vanaf 1622 lid
van het schildersgilde), in Londen (1628) en in
Den Haag (1635-1652). Schilderde alledaagse
taferelen, religieuze, allegorische en
mythologische voorstellingen, alsmede
portretten.
Catalogi van de Hermitage
cat. 1958, 2, p.186; cat. 1981, p.184.
Tentoonstellingen
1956 Moskou-Leningrad, p.96; 1973 Leningrad,
nr. 73.
Literatuur
M.I. Ščerbačeva, 'Novye kartiny Gontgorsta v
sobranii Ėrmitaža (Nieuwe schilderijen van
Honthorst in de verzameling van de Hermitage)',
TGE, deel I, 1956, p.118-121; J.R. Judson, *Gerrit
van Honthorst*, Den Haag, 1959, cat. nr. 39;
Vsevolozhskaya-Linnik, 1975, nrs. 95-97;
Nicolson, 1979, p.58; Ju. Zolotov, *Žorž de la Tur
(Georges de la Tour)*, Moskou, 1979, p.56,72;
I. Linnik, *Gollandskaja živopis' XVII veka i
problemy atribucii gollandskich kartin (De
Hollandse schilderkunst van de 17e eeuw en de
problemen van de toeschrijving van Hollandse
schilderijen)*, Leningrad, 1980, p.72.

I.L.

Pieter de Hooch

15 Vrouw des huizes en dienstmaagd
Olieverf op doek, 53 x 42
Inv.nr. 943

Biografie
1629, Rotterdam-1684, Amsterdam.
Leerling van Nicolaes Berchem. Onderging
invloed van Jacob Duck, Anthonie Palamedesz,
Carel Fabritius en Johannes Vermeer van Delft.
Werkte in Rotterdam (1654), Delft (1655-1658) en
in Amsterdam (sinds 1663). Genreschilder.
Catalogi van de Hermitage
cat. 1863-1916, nr. 860; cat. 1958, 2, p.187;
cat. 1981, p.185.

Tentoonstellingen
1966 Den Haag - Parijs, nr. 24; 1972 Dresden,
nr. 19; 1977 Tokio-Kyoto, nr. 1; 1981 Madrid,
p.40.
Literatuur
Smith, 1842, IX, nr. 3; Waagen, 1864, p.140;
C. Hofstede de Groot, 'Proeve eener kritische
beschrijving van het werk van Pieter de Hooch',
Oud-Holland, 10, 1892, nr. 75; Wurzbach, 1,
1906, p.717; Hofstede de Groot,1, 1907, nr. 41;
H. Jantzen, *Farbenwahl und Farbengebung in
der Holländischen Malerei des
XVII. Jahrhunderts*, Parchim i. M., Z.d. (1912),
p.23; C. Brière-Misme, 'Tableaux inedits ou peu
connus de Pieter de Hooch', *Gazette des Beaux-
Arts*, 16, 1927, p.68; W.R. Valentiner, *Pieter de
Hooch, Des Meisters Gemälde in 180
Abbildungen mit einem Anhang über die
Genremaler um Pieter de Hooch und die Kunst
Hendrick Van der Burchs*, (Klassiker der Kunst),
Berlijn, Leipzig, 1929, Vol.35, p.13,17, nr. 47;
W.R. Valentiner, 'Pieter de Hooch', *Art in
America*, 15 (2), 1927, p.69; P.C. Sutton, *Pieter de
Hooch*, Oxford, 1980, p. 30, cat. nr. 46.

K.S.

Samuel Dircksz van Hoogstraten

16 Zelfportret
Olieverf op doek, 102 x 79
Inv. nr. 788

Biografie
1627, Dordrecht - 1678, Dordrecht.
Schilder, etser, dichter. Auteur van een
handleiding voor schilders:
'Inleyding tot de hooge schoole der
schilderkonst, anders de zichtbaere werelt',
1678, Rotterdam. Leerling van zijn vader Dirck
van Hoogstraten in Dordrecht en van Rembrandt
in Amsterdam. Werkte in Dordrecht (1648-1650;
1654-1662), Londen (1662-1666) en in Den Haag
(1668-1671), sinds 1668 lid van de vereniging
'Schilderkunst'.
Bezocht Wenen (1651) en Rome (1652).
Schilderde genrestukken, religieuze en historische
taferelen en portretten.
Catalogi van de Hermitage
cat. 1958, 2, p.142 (F. Bol 'Portret van een
kunstenaar'); cat: 1981, p.182 (Hoogstraten,
'Zelfportret').
Literatuur
A. Pappé, 'Bemerkungen zu einigen
Neuerwerbungen der Eremitage', *Oud-Holland*,
42, 1925, p.154; I. Linnik, *Gollandskaja živopis'
XVII veka i problemy atribucii kartin (De
Hollandse schilderkunst der 17e eeuw en de
problemen van de toeschrijving der schilderijen)*,
Leningrad, 1980, p.127.

I.L.

Willem Kalf

17 Dessert
Olieverf op doek, 105 x 87,5
Linksonder de signatuur: Kalf
Inv.nr. 2822

Biografie
1619, Rotterdam - 1693, Amsterdam.
Leerling van Hendrick Pot. Werkte in Amsterdam.
Woonde in Parijs (1642-1646) en wellicht kortere
tijd in Italië. Schilderde stillevens en kleine
schilderijen met afbeeldingen van interieurs van
boerenwoningen en keukens.
Catalogi van de Hermitage
cat. 1958, 2, p.198; cat. 1981, p.134.
Tentoonstellingen
1915 Petrograd, p.25; 1972 Dresden, nr. 21;
1981 Madrid, p.42; 1983 Dresden, nr. 86; 1984
Leningrad-Moskou, nr. 36.
Literatuur
Semenov, 1906, p.150, nr. 244; V. Ščavinskij,
'Istorija gollandskoj živopisi po kollekcii
P.P. Semenova-Tjan-Šanskogo (Geschiedenis
van de Hollandse schilderkunst naar de
verzameling van P.P. Semjonov-Tjan-Sjanski',
Starye gody (Oude jaren), 1909, april-juni, p.259;
Ščerbačeva, 1945, p.52-53; V. Lewinson-Lessing,
*The Hermitage, Leningrad: Dutch and Flemish
Masters*, Londen, 1964, nr. 68; Ju. Kuznecov,
*Zapadnoevropejskij natjurmort (Het
Westeuropese stilleven)*, Leningrad, 1966, p.184-
185, nr. 41; L. Grisebach, *Willem Kalf (1619-
1693)*, Berlijn, 1974, p.156, nr. 79; E.Ju. Fechner,
*Gollandskij natjurmort XVII veka
(v sobranii gosudarstven nogo Ėrmitaža)
(Het Hollandse stilleven van de 17e eeuw in de
verzameling van de Hermitage)*, Moskou, 1981,
p. 22, 23, nr. 45, 46; Kuznetsov-Linnik, 1982,
nr. 264.

I.S.

Pieter Lastman

18 Abraham op weg naar Kanaän
Olieverf op doek (van paneel op doek), 72 x 122
Links op de steen signatuur en datum:
Pietro Lastman fecit A[O] 1614
Inv.nr. 8306

Biografie
1583, Amsterdam - 1633, Amsterdam.
Leerling van Gerrit Pietersz Sweelinck en Cornelis
van Haarlem. Onderging invloed van Elsheimer.
Werkte in Rome (1603-1605) en in Amsterdam
(sinds 1605). Schilderde religieuze,
mythologische en historische taferelen.
Catalogi van de Hermitage
cat. 1958, 2, p.210; cat. 1981, p.141.
Tentoonstellingen
1956 Moskou-Leningrad, p.80; 1969 Leningrad
nr. 54.
Literatuur
P.P. Semenov, *Ėtjudy po istorii niderlandskoj
živopisi na osnovanii ee obrazcov (Schetsen over
de geschiedenis van de schilderkunst in de
Nederlanden)*, Sint Petersburg, 1885, deel 1,
p.158-159; Semenov, 1906, p.31; Kurt Freise,

132

Pieter Lastman, Sein Leben und Seine Kunst,
Leipzig, 1911; N. Vrangel 'Iskusstvo i gosudar'
Niklaj Pavlovic (De kunst en tsaar Nikolaj
Pavlovitsj)', *Starye gody (Oude jaren)*, 1913, juli-
september, p.91, nr. 162;
M.I. Ščerbačeva,'Kartiny Pitera Lastmana v
Ėrmitaže (Schilderijen van Pieter Lastman in de
Hermitage)', *Trudy Otdela*
zapadnoevropejskogo iskusstva,
(Wetenschappelijke werken van de afdeling
Westeuropese kunst), Leningrad, 1940, 1, p.40-
41, opm. 8; Astrid Tümpel, 'Claes Cornelisz
Moeyaert', *Oud-Holland*, 88, 1974, p.43,45;
Irma Wittrock, 'Abraham's Calling',
Konsthistorisk Tidskrift, 43, 1974, 8-1, p.10-11;
Ch. Tümpel, *Die Ikonographie der Amsterdamer*
Historienmalerei in der ersten Hälfte des
17. Jahrhunderts und die Reformation, Vestigie
Bibliae, 1980, B.2, p. 145; Kuznetsov-Linnik,
1982, nr. 119.

I.L.

Gabriël Metsu

19 De zieke en de dokter
Olieverf op doek, 61 x 48
Links, aan de bovenkant, boven de deur de
signatuur: G. Metsu
Inv.nr. 919

Biografie
1629, Leiden - 1667, Amsterdam.
Was vermoedelijk een leerling van Gerard Dou in
Leiden. Op de vorming van zijn oeuvre hebben
Jan Steen en Johannes Vermeer van Delft een
zekere invloed gehad. Hij werkte in Leiden (in
1648 was hij een van de oprichters van het
schildersgilde) en in Amsterdam (1657-
1667). Schilderde genrestukken en, minder vaak,
historische composities.
Catalogi van de Hermitage
cat. 1774, nr. 566; cat. 1863-1916, nr. 878;
cat. 1958, 2, p.218; cat. 1981, p.147.
Tentoonstellingen
1974 Le Havre, nr. 22; 1981 Madrid, p.44.
Literatuur
Livret, 1838, p.30, nr. 26; Waagen, 1864, p.195,
nr. 878; Hofstede de Groot, 1, 1907, nr. 114;
A.M. Pappe, *Gollandskaja žanrovaja živopis'*
(Hollandse genrekunst), Leningrad, 1927, p.15;
I.Q. van Regteren Altena, 'Gabriel Metsu as a
Draughtsman', *Master Drawings*, I, 1963, 2,
p.13-19; Fr.W. Robinson, *Gabriel Metsu (1629-*
1667). A study of his Place in Dutch Genre
Painting of the Golden Age, New York, 1974,
p.57, 85, noot 102; Kuznetsov-Linnik, 1982,
nr. 107.

K.S.

Isaack Jansz van Ostade

20 Het bevroren meer
Olieverf op doek, 69 x 80,5
Rechtsonder, op de muur van het huis, signatuur
en datum: Isack van Ostade 1648
Inv. nr. 907

Biografie
1621, Haarlem - 1649, Haarlem.
Werkte in Haarlem (vanaf 1643 lid van het
schildersgilde). De jongste broer en leerling van
A. van Ostade. Schilderde taferelen uit het
boerenleven en landschappen.
Catalogi van de Hermitage
cat. 1863-1916, nr. 964; cat. 1958, 2, p.235;
cat. 1981, p.156.
Tentoonstellingen
1960 Leningrad, nr. 43.
Literatuur
Livret, 1938, p.24, nr. 50; Smith, 9, 1842, nr. 10;
Waagen, 1864, p.210-211; Neustroev, 1898,
p.243; Hofstede de Groot, 3, 1910,
p.262;Ju.I. Kuznecov, *Adrian fan Ostade*
(Adriaen van Ostade), Leningrad, 1960, nr. 43;
Fechner, 1963, p.74, nr. 167, 177.

K.S.

Paulus Potter

21 De kettinghond
Olieverf op doek, 96,5 x 132
Rechts, op het hok, de signatuur: Paulus Potter f:
Inv.nr. 817

Biografie
1625, Enkhuizen - 1654, Amsterdam.
Schilder, tekenaar en etser. Leerling van zijn
vader Pieter Potter en wellicht ook van Nicolaes
Moeyaert. Werkte in Delft (vanaf 1646 lid van het
schildersgilde), Den Haag (1649-1650) en
Amsterdam (1652-1654). Landschap- en
dierenschilder.
Catalogi van de Hermitage
cat. 1863-1916, nr. 1055; cat. 1958, 2, p.241;
cat. 1981, p.160.
Tentoonstellingen
1977 Tokio-Kyoto, nr. 20.
Literatuur
Livret,1838, p:60, nr. 37; Smith, 9, 1842, nr. 22;
Waagen, 1864, p.225; Neustroev, 1898, p.293;
J. Six, 'Paul Potter', *L'art flamand et hollandais*, 7,
1907, p.8,11,12; Hofstede de Groot, 4, 1911,
nr. 132; A. Trubnikov, 'Chudožniki zverej i mertvoj
prirody (Schilders van dieren en de dode
natuur)', *Apollon*, 9, 1911, p.7; Benua, 1910,
p.393; L. Réau, 'La Galerie de tableaux de
l'Ermitage et la Collection Semenov', *Gazette des*
Beaux-Arts, 1912, 2, p.484; J.M. Nash, *The Age*
of Rembrandt and Vermeer, Phaidon (Oxford),
1972, nr. 114.

K.S.

Rembrandt Harmensz van Rijn

22 Flora
Olieverf op doek, 125 x 101
Linksonder signatuur en datum:
Rembrandt f. 1634
Inv.nr. 732

Biografie
1606, Leiden - 1669, Amsterdam.
Schilder, tekenaar en etser. Leerling van Jacob
Isaacsz. van Swanenburgh in Leiden (1624-1627)
en van Pieter Lastman in Amsterdam. Werkte in
Leiden (1625-1631) en in Amsterdam (vanaf
1631). Had talrijke leerlingen. Onder hen in
Leiden Gerard Dou, in Amsterdam Jacob
Backer, Govert Flinck, Gerbrandt van den
Eeckhout, Ferdinand Bol, Philips de Koninck,
Carel Fabritius, Barent Fabritius, Jan Victors,
Nicolaes Maes, Aert de Gelder. Schilderde
historische, religieuze, allegorische en
mythologische voorstellingen, alsmede
portretten.
Catalogi van de Hermitage
cat. 1863-1916, nr. 812; cat. 1958, 2, p.251;
cat. 1981, p.164.
Literatuur
Bode, 1883, p. 424; H. Voss, 'Rembrandt und
Tizian', *Repertorium für Kunstwissenschaft*, 28,
1905, p. 158; Valentiner, 1909, p. 137; Hofstede
de Groot, 6, 1915, nr. 206; W. Weisbach,
Rembrandt, Berlijn, 1926, p. 235; Benesch, 1935,
p. 17; E. Kieser, 'Über Rembrandts Verhältnis zur
Antike', *Zeitschrift für Kunstgeschichte*, 10, 1941/
1942, p. 155; R. Hamann, *Rembrandt*, Potsdam,
1948, p. 215, 216; J. Rosenberg, *Rembrandt,*
Cambridge (Mass.), 1948, vol. 1-2, p. 43;
Levinson-Lessing, 1956, p. 8; J. Held, 'Flora,
Goddess and Courtesan', *De artibus opuscula*
XL; Essays in Honor of Erwin Panofsky, New York,
1961, p. 201-218; Gerson, 1968, nr. 92; B. Haak,
Rembrandt, zijn leven, zijn werk, zijn tijd,
Amsterdam, 1968, p. 104; Rembrandt, 1971,
nr. 9.

I.L.

23 De Heilige Familie
Olieverf op doek, 117 x 91
Linksonder signatuur en datum: Rembrandt
f. 1645
Inv.nr. 741

Catalogi van de Hermitage
cat. 1863-1916, nr. 796; cat. 1958, 2, p.256:
cat. 1981, p.165.
Tentoonstellingen
1936 Moskou-Leningrad, nr. 16; 1956
Amsterdam-Rotterdam, nr. 50 ; 1969 Leningrad,
nr. 15; 1982 Tokio-Nagoya, nr. 5.
Literatuur
Bode, 1883, p.476; Valentiner, 1909, p.281;
Hofstede de Groot,6, 1915, nr. 94; W. Weisbach,
Rembrandt, Berlijn, 1926, p.154,156; Benesch,
1935, p.36,37; R. Hamann, *Rembrandt*, Potsdam,
1948, p.287,289; J. Rosenberg, *Rembrandt,*
Cambridge (Mass.), 1948, vol. 1-2, p.51,121-122;
Levinson-Lessing, 1956, p.11; K. Bauch,
Rembrandt. Gemälde, Berlijn, 1966, nr. 73;
Gerson, 1968, nr. 211; B. Haak, *Rembrandt, zijn*
leven, zijn werk, zijn tijd, Amsterdam, 1968,
p.188-189; Bredius, nr. 570; Rembrandt, 1971,
nr. 16.

I.L.

24 Portret van een man

Olieverf op doek, 71 x 61
Links bij de schouder, signatuur en datum:
Rembrandt f 1661
Inv.nr. 751

Catalogi van de Hermitage
cat. 1863-1916, nr. 281; cat. 1958, 2, p.259;
cat. 1981, p.165.
Tentoonstellingen
1936 Moskou-Leningrad, nr. 26; 1956 Moskou-
Leningrad, p.60; 1969 Leningrad, nr. 21; 1982
Tokio-Nagoya, nr. 9.
Literatuur
Bode, 1883, p. 503,602; Valentiner, 1909, p.496;
Hofstede de Groot, 6, 1915, nr. 441;
W.R. Valentiner, *Wiedergefundene Gemälde*,
Berlijn, Leipzig, 1923, p.89, 104, 105; Benesch,
1935, p.66; Levinson-Lessing, 1956, p.8;
K. Bauch, *Rembrandt. Gemälde*, Berlijn, 1966,
nr. 239; Gerson, 1968, nr. 402; Bredius, nr. 309;
Rembrandt, 1971, nr. 27.

I.L.

Jacob Isaacksz van Ruisdael

25 Het moeras

Olieverf op doek, 77,5 x 99
Linksonder signatuur: J. v. Ruisdael
Inv.nr. 934

134 **Biografie**
1628/29, Haarlem - 1682, Amsterdam.
Schilder en etser. Neef en wellicht ook leerling
van Salomon van Ruysdael. Onderging invloed
van Cornelis Vroom. Werkte in Haarlem (vanaf
1648 lid van het schildersgilde) en in Amsterdam
(vanaf 1657). Landschapschilder.
Catalogi van de Hermitage
cat. 1863-1916, nr.1136; cat. 1958, 2, p.250;
cat. 1981, p.163.
Tentoonstellingen
1975-1976 Washington, nr. 23; 1981 Wenen,
p.118; 1981-1982 Den Haag-Cambridge, nr.36;
1983 Tokio-Osaka, nr. 21.
Literatuur
Livret, 1838, nr. 4; Smith, 6, 1835, nr. 306;
A. Somov, *Kartiny imperatorskogo Èrmitaža
(Schilderijen van de keizerlijke Hermitage)*, 1859,
p.114; Waagen, 1864, p.243; W. Bode, *Die
Gemälde Galerie in der Kaiserlichen Eremitage*,
St. Petersburg, 1873, p.39; E. Michel, *Jacob van
Ruisdael*, Parijs, 1890, p.60; Benua, 1910, p.411;
Hofstede de Groot, 4, 1911, nr. 508; W. Bode,
*Die Meister der holländischen und flämischen
Malerschulen*, Leipzig, 1919, p.186; F. Roh,
Holländische Malerei, Jena, 1921, p.331;
Ščerbačeva, 1924, p.21; J. Rosenberg, *Jacob
van Ruisdael*, Berlijn, 1928, p.48,49,91, nr. 313,
pl.103; K.E. Simon, *Jacob van Ruisdael*, Berlijn,
1930, p.46; H. Gerson, 'The Development of
Ruisdael', *The Burlington Magazine*, 1934,
augustus, p.79; E.Ju. Fechner, *Jakob van Rejsdal'
i ego kartiny v Gosudarstvennom Èrmitaže
(Jacob van Ruisdael en zijn schilderijen in de
Hermitage)*, Leningrad, 1958, p.17; B.P. Vipper,
*Očerki gollandskoj živopisi èpochi rascveta
(Essay's over de Hollandse schilderkunst uit de

bloeitijd), Moskou, 1962, p.87; Fechner, 1963,
p.70,93-94, afb. 66,68; W. Stechow, *Dutch
Landscape Painting*, Londen, 1966, p.75;
J. Rosenberg, S. Slive, E.H. ter Kuile, *Dutch Art
and Architecture: 1600-1800*, Baltimore, 1972,
p.268, pl.214; J. Kuznetsov, 'Sur le symbolisme
dans les paysages de Jacob van Ruisdael',
Bulletin du Musée National de Varsovie, 41,
1973, p.31; S. Slive, H. Hoetink, *Jacob van
Ruisdael*, New York, 1982, p.108; Tarasov, 1983,
p.221.

I.S.

26 Waterval in Noorwegen

Olieverf op doek, 108 x 142,5
Rechtsonder signatuur: J. v. Ruisdael
Inv.nr. 942

Catalogi van de Hermitage
cat. 1863-1916, nr. 1145; cat. 1958, 2, p.250;
cat. 1981, p.163.
Tentoonstellingen
1968-1969 Belgrado, nr. 34.
Literatuur
A. Somov, *Kartiny imperatorskogo Èrmitaža
(Schilderijen van de Keizerlijke Hermitage)*, Sint
Petersburg, 1859, p.113; Waagen, 1864, p.244;
W. Bode, *Die Gemälde Galerie in der
Kaiserlichen Eremitage*, St. Petersburg, 1873,
p.39; Hofstede de Groot, 4, 1911, nr. 276;
J. Rosenberg, *Jacob van Ruisdael*, Berlijn, 1928,
nr. 178; E.Ju. Fechner, *Jakob van Rejsdal' i ego
kartiny v Gosudarstvennom Èrmitaže (Jacob van
Ruisdael en zijn schilderijen in de Hermitage)*,
Leningrad, 1958, p.19; Fechner, 1963, p.94;
J. Kuznetsov, 'Sur le Symbolisme dans les
paysages de Jacob van Ruisdael', *Bulletin du
Musée National de Varsovie*, 14, 1973, p.35;
S. Slive, H. Hoetink, *Jacob van Ruisdael*, New
York, 1982, p.107; Tarasov, 1983, p.224.

I.S.

Jan Steen

27 Het huwelijkscontract

Olieverf op doek, 65 x 83
Linksonder een onduidelijke signatuur: J. Steen
Inv.nr. 795

Biografie
1625/26, Leiden - 1679, Leiden.
Leerling van Nicolaus Knüpfer in Utrecht, Adriaen
van Ostade in Haarlem en Jan van Goyen in Den
Haag. Werkte in Leiden (1644-1649, 1670-1679),
Den Haag (1649-1654), Delft (1654-1656),
Warmond (1656-1660) en in Haarlem (1661-
1670). Genreschilder.
Catalogi van de Hermitage
cat. 1893, nr. 1789; cat. 1958, 2, p.270;
cat. 1981, p.169.
Tentoonstellingen
1968-1969 Belgrado, nr. 36; 1981 Madrid, p.56.
Literatuur
Waagen, 1864, p.368; Hofstede de Groot,
1, 1907, nr. 466; Ju.I. Kuznecov, 'Kartiny Jana
Stena v Gosudarstvennom Èrmitaže (Schilderijen

van Jan Steen in de Hermitage)', *Ežegodnik
Instituta istorii iskusstv (Jaarboek van het Instituut
voor kunstgeschiedenis)*, Moskou, 1957, p.380.

K.S.

Abraham Lambertsz van den Tempel

28 Portret van een weduwe

Olieverf op doek, 123 x 103,5
Rechts, onder het beeld van Amor, signatuur en
datum: A. van Tempel A° 1670
Inv.nr. 2825

Biografie
1622, Leeuwarden - 1672, Amsterdam.
Leerling van zijn vader Lambert Jacobsz en van
Jacob Backer. Onderging invloed van
Bartholomeus van der Helst. Werkte in Leiden
(vanaf 1648 lid van het schildersgilde) en in
Amsterdam (vanaf 1660). Portrettist, schilderde
ook historische en allegorische taferelen.
Catalogi van de Hermitage
cat. 1958, 2, p.279; cat. 1981, p.173.
Literatuur
Semenov, 1906, p.99, cat. 509.

K.S.

Adriaen van de Velde

29 De rust tijdens de reis

Olieverf op doek, 89 x 111
Links, op de steen, signatuur en datum:
A. v. Velde 1660
Inv.nr. 6827

Biografie
1636, Amsterdam - 1672, Amsterdam.
Schilder en etser. Leerling van zijn vader, Willem
van de Velde de Oude in Amsterdam en Jan
Wijnants in Haarlem. Onderging invloed van
Philips Wouwerman. Schilderde vaak de stoffage
in schilderijen van Jan Wijnants, Philips Koninck
en Frederick de Moucheron. Schilderde
landschappen met dieren, alsmede schilderijen
met alledaagse en religieuze taferelen en
portretten.
Catalogi van de Hermitage
cat. 1958, 2, p.150; cat. 1981, p.114.
Literatuur
P. Remy, *Catalogue de Tableaux précieux....qui
composent le Cabinet de feu M. Blondel de
Gagny, Trésorier-Général de la Caisse des
Amortissements*, Parijs, 1776, nr. 159; *Catalogue
raisonné des tableaux qui composent la
Collection du Comte A. de Stroganoff*, Sint
Petersburg, 1793, nr. 57 ('Les voyageurs');
*Catalogue des tableaux, qui composent la
Collection du Comte A. de Stroganoff*, Sint
Petersburg, 1800, nr. 72; Ch. Blanc, *Le Trésor de
la curiosité....*, Parijs, 1857, vol.I, p.339; Waagen,
1864, p.405; A. Benua, 'Stroganovskij dvorec i
Stroganovskaja galereja v S.-Peterburge (Het
Stroganov-paleis en de Stroganov-galerij in Sint
Petersburg)', *Chudožestvennye sokrovišča Rossii
(Kunstschatten van Rusland)*, 9, 1901, p.171;
Fechner, 1963, p.77, 178; E.Ju. Fechner,

Gollandskaja žanrovaja živopis' XVII veka (v sobranii Gosudarstvennogo Ėrmitaža) (De Hollandse genrekunst van de 17e eeuw (in de verzameling van de Hermitage), Moskou, 1979, p.247, nr. 86.

I.S.

Jan-Baptist Weenix

30 Doorwaadbare plaats in de rivier
Olieverf op doek, 100 x 131,5
Rechts op de ruïne de signatuur en een halfvervaagde datum: Gio Batist Weenix 1647
Inv.nr. 3740

Biografie
1621, Amsterdam - 1660/61 'Huis ter Mey' bij Utrecht.
Leerling van Abraham Bloemaert in Utrecht en Nicolaes Moeyaert in Amsterdam. Werkte in Italië, voornamelijk in Rome (1642-1646), in Amsterdam (1647-1649), Utrecht (1649) en in 'Huis ter Mey' (1649-1660). Schilderde Italiaanse landschappen, zeehavens, stillevens met jagerstrofeeën en portretten.
Catalogi van de Hermitage
cat. 1958, 2, p.153; cat. 1981, p.116.
Tentoonstellingen
1983 Tokio-Osaka, nr. 118.
Literatuur
Katalog kollekcii chudožestvennych proizvedenij, postupivšich po zaveščaniju grafa N.A. Kuševleva-Bezborodko v sobstvennost' Imperatorskoj S.-Peterburgskoj Akademii chudožestv (Catalogus van de collectie van kunstvoorwerpen die bij wilsbeschikking van graaf N.A. Kusjeljov-Bezborodko in bezit zijn gekomen van de Keizerlijke Kunstacademie), Sint Petersburg, 1863, nr. 65; *Katalog kartinnoj galerei grafa N.A. Kuševleva-Bezborodko, nyne prinadležaščej Imperatorskoj Akademii chudožestv (Catalogus van de schilderijengalerij van graaf N.A. Kusjeljov-Bezborodko, die nu toebehoort aan de Keizerlijke Kunstacademie),* Sint Petersburg, 1868, p.21; *Katalog galerei grafa N.A. Kuševleva-Bezborodko (Catalogus van de galerij van graaf N.A. Kusjeljov-Bezborodko),* Sint Petersburg, 1886, nr. 10; Ščerbačeva, 1924, p.14; Ju. Kuznecov, *Gollandskaja živopis' XVII veka v muzejach SSSR (De Hollandse schilderkunst van de 17de eeuw in de musea van de U.S.S.R.),* Moskou, 1959, nr. 37; Fechner, 1963, p.124,172; E.Ju. Fechner, *Gollandskaja žanrovaja živopis' XVII veka (De Hollandse genre-schilderkunst van de 17de eeuw),* Moskou, 1979, p.44; Kuznetsov-Linnik, 1982, nr. 199.

I.S.

Philips Wouwerman

31 Gezicht in de omgeving van Haarlem
Olieverf op doek, 76 x 67
Inv.nr. 853
Pendant van Inv.nr. 854

Biografie
1619, Haarlem - 1668, Haarlem.
Leerling van zijn vader Pauwels Joosten Wouwerman en van Frans Hals. Onderg/ing invloed van Pieter van Laer. Werkte in Haarlem. Schilderde landschappen met jagers-, oorlogs- en genretaferelen. Ook zijn enkele schilderijen van hem bekend met religieuze en mythologische afbeeldingen.
Catalogi van de Hermitage
cat. 1863-1916, nr. 1017; cat. 1958, 2, p.165; cat. 1981, p.111.
Tentoonstellingen
1983 Tokio-Osaka, nr. 14.
Literatuur
Smith suppl.nr. 70; Waagen 1864, p.221; Hofstede de Groot, 2, 1908, nr. 1083; Fechner, 1963, p.76,170,178; Kuznetsov-Linnik, 1982, nr.225.

K.S.

Anthonie van Dyck

32 Portret van een familie
Olieverf op doek, 113,5 x 93,5
Inv.nr. 543

Biografie
1599, Antwerpen - 1641, Londen.
Leerling van H. van Balen. Werkte van 1616/17 tot 1620 in het atelier van Rubens. Was sinds 1618 lid van het Antwerpse schildersgilde. Ging in 1620/21 voor niet lange tijd naar Engeland. Werkte in 1622-1627 in Italië, voornamelijk in Rome, Genua alsmede in Venetië en Palermo. Keerde eind 1627 terug naar Antwerpen, waar hij hofschilder werd van de Infante Isabella. Werkte sinds 1632 in Londen als hofschilder van Karel I. Bezocht in 1634 en 1641 Antwerpen. Portretschilder, schilderde ook religieuze en mythologische voorstellingen, vervaardigde etsen.
Catalogi van de Hermitage
cat. 1774, nr. 881; cat. 1863-1916, nr. 627; cat. 1958, 2, p.52; cat. 1981, p.38.
Tentoonstellingen
1910 Brussel, nr. 117; 1938 Leningrad, nr. 33; 1967 Montreal, nr. 65; 1972 Leningrad, nr. 331; 1975-1976 Washington, nr. 17; 1978 Leningrad, nr. 9; 1980 Ottawa, nr. 72; 1981 Wenen, p.34-37.
Literatuur
Catalogue historique du Cabinet de Peinture et Sculpture française de M. de Lalive, Paris, 1764, p. 114; Smith, 3, 1831, p.28, nr. 300; 9, 1842, p.381, nr. 51; Ch. Blanc, *Le Trésor de la Curiosité,* Parijs, 1857, T.1, p.165; Waagen, 1864, p.149; L. Cust, *Anthony Van Dyck, A Historical Study of his Life and Works,* Londen, 1900, p.18, 236, nr. 56; M. Rooses, 'Die Vlämischen Meister in der Ermitage, Antoon Van Dyck', *Zeitschrift für bildende Kunst,* 1904, p.116; E. Heidrich, *Vlämische Malerei,* Jena, 1913, p.34; G. Glück, *Van Dyck, Des Meisters Gemälde,* Stuttgart-Berlijn, 1931, afb. 108; M.Ja. Varšavskaja, *Van Dejk: Kartiny v Ėrmitaže (Van Dyck: Schilderijen in de Hermitage),* Leningrad, 1963, p.100-101; E. Larsen, *L'opera completa di Van Dyck,* Milaan, 1980, 2 Vols., cat.nr. 128; O. Millar, *Van Dyck in England,* National Portrait Gallery, Londen, 1982, p.12.

N.G.

33 Zelfportret
Olieverf op doek, 116 x 93,5
Inv.nr. 548

Catalogi van de Hermitage
cat. 1774, nr. 1025; cat. 1863-1916, nr. 628; cat. 1958, 2, p.56; cat. 1981, p.39.
Tentoonstellingen
1938 Leningrad, nr. 36; 1972 Leningrad, nr. 333; 1972 Moskou, p.51, 62; 1978 Leningrad, nr. 12; 1980 Ottawa, nr. 77; 1981 Wenen, p.38-41; 1983 Tokio-Osaka, nr. A.
Literatuur
(I.B. Lacurne de Sainte Palay), *Catalogue des Tableaux du Cabinet de M. Crozat, Baron de Thiers,* Parijs 1755, p.7; Livret, 1838, p.361; Smith,

9, 1842, p.395, nr. 98; Waagen, 1864, p.150; L. Cust, *Anthony Van Dyck, A Historical Study of His Life and Works,* Londen, 1900, p.19,233, nr. 42; V.G. Lisenko, *Van Dejk (Van Dyck),* Leningrad, 1926, p.5-6; G. Glück, *Van Dyck, Des Meisters Gemälde,* Stuttgart, Berlijn, 1931, Taf.122; G. Glück, 'Self-Portraits by Van Dyck and Jordaens', *The Burlington Magazine,* 65, 1934, november, p.195; L. van Puyvelde, *Van Dyck,* Brussel, Amsterdam, 1950, p.96, 125, 130; S. Speth-Holterhoff, *Les peintres flamands de cabinets d'amateurs,* Brussel, 1957, p.25; H. Gerson, E.H. Ter Kuile, *Art and Architecture in Belgium 1600 to 1800,* Harmondsworth, 1960, p.121; M.Ja. Varšavskaja, *Van Dejk, Kartiny v Ėrmitaže (Van Dyck, Schilderijen in de Hermitage),* Leningrad, 1963, p.110-112; E. Larsen, *L'opera completa di Van Dyck,* Milaan, 1980, 2 Vols, cat.nr. 256; O. Millar, *Van Dyck in England,* Londen, 1982, p.15.

N.G.

Jan Fyt

34 Haas, vruchten en papegaai
Olieverf op doek, 70,5 x 97
Signatuur en datum linksonder op een blaadje papier: Joannes Fyt 1647
Inv.nr. 616

Biografie
1611, Antwerpen - 1661, Antwerpen.
In 1621 leerling van H. van den Berch, werkte daarna in het atelier van F. Snyders. Vanaf 1629 lid van het Antwerpse schildersgilde. Na 1631 reisde hij langere tijd, woonde en werkte in Parijs (1633-1634), Venetië en Rome. In 1641 keerde hij terug naar Antwerpen. Schilderde stillevens en dieren.
Catalogi van de Hermitage
cat. 1774, nr. 457; cat. 1958, 2, p.110; cat. 1981, p.77.
Tentoonstellingen
1983 Dresden, nr. 64; 1984 Leningrad-Moskou, nr. 105.
Literatuur
V.F. Levinson-Lessing, *Snejders i flamandskij natjurmort (Snyders en het Vlaamse stilleven),* Leningrad, 1926, p.36.

N.G.

Jacob Jordaens

35 Zelfportret met ouders, broers en zusters
Olieverf op doek, 175,5 x 137,5
Inv.nr. 484

Biografie
1593, Antwerpen - 1678, Antwerpen.
Sinds 1607 leerling van A. van Noort, bij wie ook Rubens in de leer is geweest. Sinds 1615 lid van het Antwerpse schildersgilde. Ging in de jaren 50 over naar het Calvinisme, maar bleef opdrachten uitvoeren voor katholieke kerken en kloosters. Schilderde religieuze, mythologische, historische en allegorische voorstellingen, portretten en

taferelen uit het dagelijks leven.
Catalogi van de Hermitage
cat. 1863-1916, nr. 652; cat. 1958, 2, p.65; cat. 1981, p.49.
Tentoonstellingen
1938 Leningrad, nr. 60; 1968-1969 Ottawa, nr. 3; 1972 Leningrad, nr. 339; 1977 Tokio-Kyoto, nr. 14; 1978 Leningrad, nr. 15; 1979 Leningrad, nr. 1.
Literatuur
Livret, 1838, p.339; *Aedes Walpolianae,* 1752, p.65; Waagen, 1864, p.155; P. Buschmann, *Jacques Jordaens eț Son oeuvre,* Brussel, 1905, p.85-86; M. Rooses, *Jordaens Leben und Werke,* Stuttgart, Berlijn, Leipzig, 1906, p.54; J.S. Held, 'Jordaens' Portraits of His Family', *Art Bulletin,* 22, (1940), p.70-82; R.-A. d'Hulst, *De Tekeningen van Jacob Jordaens,* Brussel 1956, p.22; M. Jaffé, 'Reflections on the Jordaens Exhibition', *The National Gallery of Canada, Ottawa,* 13, 1969, p.8, nr. 3; N. Gricaj, 'Portrety Jakoba Jordansa v Ėrmitaže (Portretten van Jacob Jordaens in de Hermitage)', *TGE,* Leningrad, 18, 1977, p.83-87; N.I. Gricaj, 'Rubens i Jordans', in het boek: *Zapadnoevropejskoe iskusstvo XVII veka* (Westeuropese kunst van de 17e eeuw), Leningrad, 1981, p.39-40; J.S. Held, *Rubens and his circle,* Princeton, 1982, p.9-24.

N.G.

Pieter Paul Rubens

36 Caritas Romana (Cimon en Pero)
Olieverf op doek (overgebracht van paneel op doek), 140,5 x 180,3
Inv.nr. 470

Biografie
1577, Siegen (Duitsland) - 1640, Antwerpen.
In 1591-1598 leerling van Tobias Verhaegt, Adam van Noort en Otto Venius in Antwerpen Vanaf 1598 lid van het Antwerpse schildersgilde. Van 1600 tot 1608 hofschilder van de hertog van Mantua, werkte in Rome, Mantua, Genua, Venetië en Spanje. Na terugkeer in Antwerpen (1608) ontving hij de titel van hofschilder van de Spaanse bestuurders van de Nederlanden, de Infante Isabella en aartshertog Albert. Maakte in 1622/23 en 1625 reizen naar Parijs, tussen 1625 en 1632 reizen met diplomatieke opdrachten naar Holland, Spanje en Engeland, waar koning Karel I hem tot ridder verhief. Werkte voornamelijk in Antwerpen.
Catalogi van de Hermitage
cat. 1774, nr. 30; cat. 1863 - 1916, nr. 1785; cat. 1958, 2, p.79; cat. 1981, p.61.
Tentoonstellingen
1978 Leningrad, nr. 21.
Literatuur
Smith, 2, 1831, p.159, nr.556; 9, 1842, p.303, nr. 218; Livret, 1838, p.363; Waagen, 1864, p.138; M. Rooses, *L'oeuvre de P.P. Rubens. Histoire et description de ses tableaux et dessins,* Antwerpen, 1890, 4, p.105-107, nr. 870; A.A. Neustroev, 'Rubens i ego kartiny v galeree imperatorskogo Ėrmitaža (Rubens en zijn schilderijen in de galerij van de Keizerlijke Hermitage)', *Starye gody (Oude*

jaren), 1909, januari-februari, p.23; D.A. Šmidt, *Rubens i Jordans (Rubens en Jordaens),* Leningrad, 1926, p.16; M. Varšavskaja, *Kartiny Rubensa v Ėrmitaže (Schilderijen van Rubens in de Hermitage),* Leningrad, 1975, p.72-75; M.J. Varšavskaja, 'Rubens i antverpenskie romanisty (Rubens en de Antwerpse romanisten)', In het boek: *Zapadnoevropejskoe iskusstvo XVII veka (De Westeuropese kunst van de 17de eeuw), Publikacii i issledovanija (Publicaties en onderzoekingen),* Leningrad, 1981, p.8-9.

N.G.

37 Landschap met regenboog
Olieverf op doek (overgebracht van paneel op doek), 86 x 130
Inv.nr. 482

Biografie
Catalogi van de Hermitage
cat. 1774, nr. 45; cat. 1863-1916, nr. 595, cat. 1958, 2, p.93; cat. 1981, p.64.
Tentoonstellingen
1968-1969 Belgrado, nr. 19; 1978 Leningrad, nr. 45; 1983 Tokio-Osaka, nr. 5.
Literatuur
R. de Piles, *Le Cabinet de Monseigneur le duc de Richelieu,* Parijs, 1677, p.146; Livret, 1838, p.10; Smith, 9, 1842, p.293, nr. 181; Waagen, 1864, p.142-143; M. Rooses, *L'oeuvre de P.P. Rubens. Histoire et description de ses tableaux et dessins,* 1890, vol. 4, p.372-374, nr. 1184; D.A. Šmidt, *Rubens i Jordans (Rubens en Jordaens),* Leningrad, 1926, p.23; L. Burchard, 'Die neuerworbene Landschaft von Rubens im Kaiser-Friedrich-Museum', *Jahrbuch der Preussischen Kunstsammlungen',* 1928, p.62 e.v.; G. Glück, *Rubens, Van Dyck und ihr Kreis,* Wenen, 1933, p.157-158, 160; H. Hermann, *Untersuchungen über die Landschaftsgemälde von Rubens,* Stuttgart, 1936, p.22, 56, 73-74; G. Glück, *Die Landschaften von P.P. Rubens,* Wenen, 1945, p.36-37, nr. 34; H.G. Evers, *Peter Paul Rubens,* München, 1942, p.364-366; J. Müller Hofstede, 'Zwei Hirtenidyllen des späten Rubens', *Pantheon,* 1966, p.38; M. Jaffé, 'Landscape by Rubens and Another by Van Dyck', *The Burlington Magazine,* 1966, augustus, p.413; M. Varšavskaja, *Kartiny Rubensa v Ėrmitaže (Schilderijen van Rubens in de Hermitage),* Leningrad, 1975, p. 195-199; L. Vergara, *Rubens and the Poetics of Landscape,* New Haven, 1982, p.57-63.

N.G.

Frans Snyders

38 Vruchten in een schaal op een rood tafelkleed
Olieverf op doek (overgebracht van paneel op doek door A. Sidorov in 1867), 59,8 x 90,8
Inv.nr. 612

Biografie

1579, Antwerpen - 1657, Antwerpen.
Leerling van P. Brueghel de Jonge en wellicht ook van Van Balen. In 1602 opgenomen in het schildersgilde van Antwerpen. In !608-1609 werkte hij in Italië. Omstreeks 1612 kwam hij in nauw contact met Rubens, met wie hij voortdurend samenwerkte, evenals met andere schilders uit diens omgeving: A. van Dyck, J. Jordaens, C. de Vos, J. Boeckhorst. Schilderde stillevens en dieren.

Catalogi van de Hermitage

cat. 1863-1916, nr. 1318; cat . 1958, 2, p.100; cat. 1981, p.69.

Tentoonstellingen

1977 Tokio-Kyoto, nr. 13; 1978 Leningrad, nr. 77.

Literatuur

Livret, 1838, p.220, nr.77; Waagen, 1864, p.269; Benua, 1910, p.239; V.F. Levinson-Lessing, *Snejders i flamandskij natjurmort (Snyders en het Vlaamse stilleven)*, Leningrad, 1926, p.19.

N.G.

39 Het vogelconcert

Olieverf op doek, 136,5 x 240
Inv.nr. 607

Catalogi van de Hermitage

cat. 1863-1916, nr. 1324; cat. 1958, 2, p.99; cat. 1981, p.69.

Literatuur

Aedes Walpolianae, 1752, p.38; Waagen, 1864, p.269; Wurzbach, 2, 1910, p.634; Benua, 1910, p.239; V.F. Levinson-Lessing, *Snejders i flamandskij natjurmort (Snyders en het Vlaamse stilleven)*, Leningrad, 1926, p.18; A. Pigler, *Barockthemen.....*, Boedapest, 2, 1956, p.574; A.P. de Mirimonde, 'Les concerts parodiques chez les maîtres du Nord', *Gazette des Beaux-Arts*, 64, 1964, p.265-266.

N.G.

Michiel Sweerts

40 Portret van een jongeman

Olieverf op doek, 114 x 92
Linksonder, op een blad papier dat aan het tafelkleed is vastgespeld, de datum en een opschrift: A.D. 1656; Ratio Quique Reddenda (Iedere rekening dient betaald te worden); onder het opschrift de signatuur: Michael Sweerts F.
Inv.nr. 3654

Biografie

1624, Brussel - 1664, Goa (India).
Werkte in Rome (1646-1654), Brussel (1656), Amsterdam (1661), Marseille (1662) en daarna in India. Schilderde portretten en alledaagse en religieuze taferelen.

Catalogi van de Hermitage

cat. 1958, 2, p.268 (De Hollandse schilderkunst van de XVII-XVIII eeuw); cat. 1981, p.68 (De Vlaamse schilderkunst van de XVII-XVIII eeuw).

Tentoonstellingen

1938 Leningrad, nr. 173; 1972 Moskou, p.70.

Literatuur

A. Somov, *Kartinnaja galereja Imperatorskoj Akademii chudožestv. Katalog proizvedenij inostrannoj živopisi (De Schilderijengalerij van de Keizerlijke Kunstacademie. Catalogus van werken van buitenlandse schilderkunst)*, Sint Petersburg, 1874, nr. 537 ('Het bankroet'); W. Martin, 'Michiel Sweerts als schilder', *Oud Holland*, 1907, p.133-156; A. Néoustroieff, 'Niederländische Gemälde in der Kaiserlichen Akademie der Künste zu St. Petersburg', *Zeitschrift für bildende Kunst*, N.F., 18, 1907, p.38; V. Bloch, 'Michael Sweerts und Italien', *Jahrbuch der Staatlichen Kunstsammlungen in Baden-Württemberg*, 2, 1965, p.168, 169, 171; V. Bloch, *Michael Sweerts*, Den Haag, 1968, p.23, pl.19; Kuznetsov-Linnik, 1982, nr. 44-45.

N.G.

David Teniers de Jonge

41 Apen in een keuken

Olieverf op doek (overgebracht van paneel op doek door A. Mitrochin in 1842), 36 x 50
Rechtsonder de signatuur: D. Teniers. F.
Inv.nr. 568

Biografie

1610, Antwerpen - 1690, Brussel.
Zoon en leerling van David Teniers de Oude. In 1632 opgenomen in het schildersgilde van Antwerpen. In 1651 verhuisde hij naar Brussel waar hij hofschilder werd en conservator van de galerij van de Spaanse stadhouder aartshertog Leopold-Wilhelm. In het midden van de jaren 60 nam hij actief deel aan de organisatie van de Antwerpse Academie. Werkte vaak met andere schilders samen.

Catalogi van de Hermitage

cat. 1863-1916, nr. 699; cat. 1958, 2, p.108; cat. 1981, p.75.

Tentoonstellingen

1960 Leningrad, p.8; 1977, Tokio-Kyoto, nr. 16.

Literatuur

Livret, 1838, p.398; Waagen, 1864, p.162; Neustroev, 1898, p.233; A. Rosenberg, *Teniers der Jüngere*, Bielefeld, Leipzig, 1901, p.93; Wurzbach, 2, 1910, p.698; W. von Bode, *Die Meister der Holländischen und Flämischen Malerschulen*, Leipzig, 1958, p.539; R.H. Wilenski, *Flemish painters 1430-1830*, Londen, 1960, vol.1, p.667; N.F. Smolskaja, *Tenirs (Teniers)*, Leningrad, 1962, p.13-14; Serge Grandjean, *Inventaire après décès de L'Impératrice Joséphine à Malmaison*, Parijs, 1964, p. 151, nr. 1073; E. Bénézit, *Dictionnaire critique et documentaire des Peintres, Sculpteurs, Dessinateurs et Graveurs*, Parijs, 1976, p. 10, p.113; B. Piotrovsky, I. Linnik, *Western European Painting in the Hermitage*, Leningrad, 1984, nr. 68.

N.B.

Biographical data, lists of catalogues of the Hermitage, of exhibitions and literature

Dutch school

Theodor (Dirck) van Baburen

1 The concert
Oil on canvas, 99 x 130
Inv. no. 772

Biography
1595 or earlier, Utrecht (?) - 1624, Utrecht
Pupil of Paulus Moreelse in Utrecht. Worked in
Utrecht (1611, 1620-1624). Resided in Italy
(1612-1620), where he was influenced by
Caravaggio. Painted religious, mythological and
genre scenes.
Catalogues of the Hermitage
cat. 1863-1916, no. 747; cat. 1958, 2, p. 130:
cat. 1981, p. 97.
Exhibitions
1973 Leningrad, no. 2.
Literature
Waagen, 1864, p. 170; R. H. Wilenski, *An
Introduction to Dutch Art,* London, 1928, p. 45:
A. von Schneider, *Caravaggio und die
Niederländer,* Marburg, 1933, p. 43; ibid.,
Amsterdam, 1967, p. 43: L. J. Slatkes, *Dirck van
Baburen,* Utrecht, 1965, cat. no. A 26;
Vsevolozhskaya-Linnik, l975, nos. 113-116;
Nicolson, 1979, p. 17.

I.L.

Abraham Bloemaert

138 **2 Landscape with Tobias and the angel**
Oil on canvas, 139 x 107,5
Inv. no. 3545

Biography
1564, Gorinchem - 1651, Utrecht
Made paintings, drawings and etchings. Pupil of
his father, the architect and sculptor Cornelis
Bloemaert, and of Joost de Beer and Anthonis
Blocklandt in Utrecht. Resided in Paris (1580-
1590), Amsterdam (1591-1592) and Utrecht
(1593-1651). Painted religious, mythological and
genre scenes as well as landscapes and
portraits.
Catalogues of the Hermitage
cat. 1958, 2, p. 139; cat. 1981, p. 104.
Exhibitions
1921 Petrograd, p. 7.
Literature
Ščerbačeva, 1924, p. 5; C. Müller 'Abraham
Bloemaert als Landschaftsmaler, *Oud Holland*
1927, p. 208; G. Delbanco, *Der Maler Abraham
Bloemaert (1564-1651),* Straatsburg, 1928,
cat. no. 13; Fechner, 1963, p. 16, 17; J. Fechner,
'Die Bilder von Abraham Bloemaert in der
Staatlichen Eremitage zu Leningrad', *Jahrbuch
des Kunsthistorischen Institutes der Universität
Graz,* 6, 1971, p. 111-117, fig. 9;
M. Roethlisberger, 'New Acquisition: Landscape
with Tobias and the Angel by Abraham
Bloemaert'. *New Orleans Museum of Art
Quarterly,* 1980, March p. 6-8.

I.L.

Gerard ter Borch

3 The glass of lemonade
Oil on canvas (transferred from a panel
to canvas), 67 x 54
Inv. no. 881

Biography
1617, Zwolle - 1681, Deventer
Pupil of his father Gerard Ter Borch the Elder and
Pieter Molijn in Haarlem. Influenced by Frans
Hals. Worked in Haarlem (became a member of
the guild of painters in 1635). Münster
(Westphalia) 1646-1648, Amsterdam 1648,
Zwolle 1650-1654 and after 1654 in Deventer.
Visited London in 1635, Rome in 1640-1641 and
possibly Spain. Painted genre scenes and
portraits.
Catalogues of the Hermitage
cat. 1863-1916, no. 870; cat. 1958, 2., p. 281;
cat. 1981, p. 173.
Exhibitions
1974 The Hague, no. 52.
Literature
Livret, 1838, XL, p. 35; Waagen, 1864, p. 192;
Neustroev, 1898, p. 258; Benua, 1910, p. 345-
346: Hofstede de Groot, 5, 1912, no. 87;
S.J. Gudlaugsson, 'De datering van de
schilderijen van Gerard Ter Borch',
Nederlandsch Kunsthistorisch Jaarboek, 1948-
1949, p. 235-267: S.J. Gudlaugsson, *Gerard Ter
Borch,* The Hague, 1960, no. 192; B.P. Vipper.
*Očerki gollandskoj živopisi epochi rascveta
(Essays on Dutch painting in the Golden Age),*
Moscow, 1962, p. 156, 158; Kuznetsov-Linnik,
1982, no. 101-102.

K.S.

4 Portrait of Catrina Luenink
Oil on canvas, 80 x 59
Inv. no. 3783

Catalogues of the Hermitage
cat. 1958, 2, p. 279; cat. 1981, p. 173.
Exhibitions
1977 Tokyo-Kyoto, no. 46; 1975-1976
Washington, no. 22; 1981 Madrid, p. 58.
Literature
*Katalog Kušelevskoj galerei Akademii
Ghudožestv (Catalogue of the Kušelevski Gallery
of the Academy of Art),* Saint Petersburg, 1886,
no. 74; Hofstede de Groot, 5, 1912, no. 407;
A. Pappé, 'Some unpublished Dutch pictures in
the Hermitage', *The Burlington Magazine,* 1925,
January, p. 47; S.J. Gudlaugsson, *Gerard Ter
Borch,* The Hague, 1960, no. 184; Kuznetsov-
Linnik, 1982, no. 52.

K.S.

Jan Both

5 Italian landscape with a path
Oil on canvas, 96 x 136
Signed on the lower left: Both, with illegible
portion of the date.
Inv. no. 1896

Biography
Ca. 1618, Utrecht - 1652, Utrecht
Made paintings, drawings and etchings. Pupil of
his father, the glass-etcher Dirck Both. Travelled
to France and Italy, resided in Rome (1635-1641).
Worked in Utrecht (1640-1652). Landscape
painter.
Catalogues of the Hermitage
cat. 1863-1916, no. 1174; cat. 1958, 2, p. 136;
cat. 1981, p. 107.
Literature
Livret, 1838, p. 14; Waagen, 1864, p. 228;
Benua, 1910, p. 370; Hofstede de Groot, 9, 1926,
no. 65; Fechner, 1963, p. 121; J.D. Burke, *Jan
Both: Paintings, Drawings and Prints,* New York/-
London, 1976, no. 46; Tarasov, 1983, p. 120.

I.S.

Hendrick ter Brugghen

6 The concert
Oil on canvas, 102 x 83
There is a monogram and date on the right of the
sheet of music: HTB 1626.
Inv. no. 5599

Biography
1588, Deventer - 1629, Utrecht
Pupil of Abraham Bloemaert in Utrecht, follower
of Caravaggio. Worked in Utrecht (member of
the guild of painters from 1616-1617). Visited
Italy. Painted religious, mythological and genre
scenes.
Catalogues of the Hermitage
cat. 1958, 2, p. 281; cat. 1981, p. 173.
Exhibitions
1973 Leningrad, no. 60.
Literature
B. Nicolson, *Hendrick Terbrugghen,* London,
1958, cat. no. A 38; Vsevolozhskaya-Linnik,
1975, no. 12; Nicolson, 1979, p. 99.

I.L.

Aert de Gelder

7 Self-portrait
Oil on canvas, 79,5 x 64,5
Signed on the right background: A. de Gelder.
Inv. no. 790

Biography
1645, Dordrecht - 1727, Dordrecht
Pupil of Samuel van Hoogstraeten in Dordrecht
and of Rembrandt (ca. 1660-1667) in
Amsterdam. Painted primarily historical and
religious scenes and portraits as well as some
genre scenes and landscapes.
Catalogues of the Hermitage
cat. 1916, no. 831; cat. 1958, 2, p. 177;
cat. 1981, p. 126.
Exhibitions
1956 Moscow-Leningrad, p. 74; 1972 Leningrad,
no. 323.
Literature
Ch. Kramm. *De Levens en Werken der
Hollandsche en Vlaamsche kunstschilders,*

Amsterdam, 1857-1864, I, p. 556: P. Lacroix. *Revue universelle des Arts,* Paris-Brussels, 1856-1865, vol. 8, p. 54, no. 102; E.W. Moes, *Iconographia Batava,* Amsterdam, 1897, I, no. 2669; K. Lilienfeld, *Arent de Gelder,* The Hague, 1914, p. 107-114, cat. no. 163.

I.L.

Jan van Goyen

8 Landscape with oak tree
Oil on canvas, 83 x 105
Signature and date on the right of the hut:
v Goyen 1634.
Inv. no. 806

Biography
1596, Leiden - 1656, The Hague
Made paintings, drawings and etchings. Pupil of Isaack van Swanenburgh in Leiden, later of Esaias van de Velde in Haarlem. Resided in France (1614), Flanders (1615) and Germany; travelled extensively in his own country. Worked in Haarlem (1615 - 1617 and 1634), Leiden (before 1631) and The Hague (1631 - 1656). Landscape painter.
Catalogues of the Hermitage
cat. 1958, 2, p. 181: cat. 1981, p. 127.
Exhibitions
1908 St. Petersburg, no. 455; 1968-1969 Belgrade, no. 30; 1972 Warsaw, no. 44; 1981 Vienna, p. 46; 1983 Tokyo-Osaka, no. 8.
Literature
V. Ščavinskij, Kartiny gollandskich masterov v Gatčinskom dvorce (Paintings by Dutch masters in the Gatchin Palace)', *Starye gody,* 1916, July-September, p. 69; Hofstede de Groot, 8, 1923, no. 315; Ščerbačeva, 1924, p. 8; H. Vollhard, *Die Grundtypen der Landschaftsbilder des Jan van Goyens und ihre Entwicklung,* Frankfurt am Main, 1927, p. 174; N. Romanov, 'Landscape with Oaks by Jan van Goyen'. Oud-Holland, 53, 1936, p. 189; H. van de Waal, *Jan van Goyen,* Amsterdam, 1941, p. 24; Fechner, 1963, p. 30: W. Stechow, *Dutch Landscape Painting of the Seventeenth Century,* London, 1966, p. 28, fig. 32; A. Dobrzycka, *Jan van Goyen,* Poznan, 1966, no. 70; H.U. Beck, *Jan van Goyen,* Amsterdam, 1973, vol. II, no. 1132; Kuznetsov-Linnik, 1982, no. 185.

I.S.

Frans Hals

9 Portrait of a man
Oil on canvas, 84,5 x 67
There is a monogram in the right background: FH.
Inv. no. 816

Biography
1581/1585, Antwerp - 1666, Haarlem
Pupil of Karel van Mander in Haarlem. Worked in Haarlem. Portrait painter.

Catalogues of the Hermitage
cat. 1863-1916, no. 772: cat. 1958, 2, p. 170; cat. 1981, p. 176.
Exhibitions
1962 Haarlem, p. 79; 1975-1976 Washington, no. 21; 1981 Madrid, p. 38.
Literature
A. Houbraken, *De Groote Schouburgh der Nederlantsche Konstschilders en Schilderessen,* Amsterdam, 1718, p. 21; Waagen, 1864, p. 172; Bode, 1883, p. 130; Hofstede de Groot, 3, 1910, no. 309; W. Bode and M. Binder. *Frans Hals, sein Leben und sein Werk,* Berlin, 1914, p. 266; W.R. Valentiner, *Frans Hals,* (Klassiker der Kunst), Stuttgart, Berlin, Leipzig, 1923, p. 258: A.M. Hind, *Catalogue of Dutch Drawings of the XVII Century,* London, 1926, vol. 3, p.110, no. 3; I.Q. van Regteren Altena, 'Frans Hals teekenaar', *Oud-Holland,* 1929, p. 149-152; N.S. Trivas. *The Paintings of Frans Hals,* London, New York, 1941, p. 96: J.Q. van Regteren Altena, *Holländische Meisterzeichnungen des siebzehnten Jahrhunderts,* Basel, 1948, p. 18, no. 16; E.Ju. Fechner, 'Mužskoj portret raboty Fransa Chalsa (Portrait of a man by Frans Hals)', *SGE,* 19, 1960, p. 14-16; I.V. Linnik, *Frans Chals,* (Frans Hals) Leningrad, 1967, no. 36; S. Slive, *Frans Hals,* New York, 1970-74, I, p. 191-193, 2, p. 299-300, 3, p. 100-101; no. 193: Kuznetsov-Linnik, 1982, no. 37.

K.S.

Frans Hals the Younger

10 The young soldier
Oil on canvas, 113 x 82,5
There is a monogram in the lower left corner: F.H
Inv. no. 986

Biography
1618, Haarlem - 1669, Haarlem
Pupil of his father Frans Hals. Worked in Haarlem. Painted portraits and genre scenes.
Catalogues of the Hermitage
cat. 1863-1916, no. 774; cat. 1958, 2. p. 170; cat. 1981, p. 176.
Literature
Livret, 1838, p. 34, no. 20; Waagen, 1864, p. 172; Bode, 1883, p. 90; P.P. Semenov, *Etyudy po istorii niderlandskoj zivopisi (Sketches on the history of painting in the Netherlands),* Saint Petersburg, 1885, vol. 1, p. 270; Neustroev, 1898, p. 199; Hofstede de Groot, 3, 1910, p. 143; Benua, 1920, p. 286; A.M. Pappe, *Gollandskaja žanrovaja živopisi* (Dutch genre art), Leningrad, 1927, p. 17; B.P. Vipper, *Stanovlenie realizma v gollandskoj živopisi XVII veka (The development of realism in 17th-century Dutch painting),* Moscow, 1957, p. 197; W.J. Müller in *Die Sprache der Bilder. Realität und Bedeutung in der niederländischen Malerei des 17. Jahrhunderts,* Braunschweig, 1978, no. 27.

K.S.

Willem Claesz Heda

11 Breakfast with crab
Oil on canvas, 118 x 118
Signed and dated on the edge of the tablecloth: Heda 1648
Inv. no. 5606

Biography
1594, Haarlem - 1680/1682, Haarlem
Member of the Haarlem guild of painters from 1631. Painted still life scenes as well as several portraits.
Literature
Ščerbačeva, 1945, p. 20; Yu. Kuznecov, *Zapadnoevropejski natjurmort (The Western European still life),* Leningrad, 1966, p. 177-178; J. Rosenberg, S. Slive, E.H. ter Kuile. *Dutch Art and Architecture 1600-1800,* Baltimore, 1972, p.337; N.R.A. Vroom, *A modest message as intimated by the painters of the 'monochrome banketje',* Schiedam, 1980, vol. 2, cat. no. 372.

I.S.

Bartholomeus van der Helst

12 Portrait of a woman
Oil on canvas, 70 x 60
Signed and dated in the upper right corner: B. van der Helst 1649.
Inv. no. 6833.

Biography
1613, Haarlem - 1670, Amsterdam
Pupil of Nicolaes Elias in Amsterdam. Worked in Amsterdam (from 1653 member of the guild of painters). Portraitist.
Exhibitions
1968-1969 Belgrade, p. 40.
Literature
Waagen, 1864, p. 411; J.J. de Gelder, *Bartholomeus van der Helst,* Rotterdam, 1921, p. 86, 212, cat. 573.

K.S.

Melchior de Hondecoeter

13 Birds in a park
Oil on canvas, 136 x 164
Signed on the upper right: M.D. Hondecoeter.
Inv. no. 1042

Biography
1636, Utrecht - 1695, Amsterdam
Painter and engraver. Pupil of his father Gysbert de Hondecoeter and of Jan-Baptist Weenix. Influenced by Otto Marseus van Schrieck. Worked in Utrecht, The Hague (1659-1663) and Amsterdam (1663-1695). Made large paintings of a decorative nature with portrayals of birds and hunting trophies.
Catalogues of the Hermitage
cat. 1863-1916, no. 1339; cat. 1958, 2, p. 185; cat. 1981, p. 183.

Literature
Waagen, 1864, p. 272; Bode, 1873, p. 44;
M.I. Ščerbačeva, *Gollandskij natjurmort (The
Dutch Still Life)*, Leningrad, 1926, p. 50;
Ščerbačeva, 1945, p. 60; E.Ju.Fechner,
*Gollandskij natjurmort XVII veka (v sobranii
Gosudarstvennoj Ermitaži) (Dutch still-life
paintings of the 17th century in the collection of
the Hermitage)*, Moscow, 1981, pp. 40, 175.

I.S.

Gerard van Honthorst

14 Christ in the garden of Gethsemane
(The prayer of the cup)
Oil on canvas, 113 x 110
Inv. no. 4612

Biography
1590, Utrecht - 1656, Utrecht
Painter and etcher. Pupil of Abraham Bloemaert
in Utrecht. Influenced by Caravaggio. Worked in
Rome (1610-1619), Utrecht (1620-1630; 1652-
1656; member of the guild of painters from 1622)
London (1628) and The Hague (1635-1652).
Painted everyday scenes, religious, allegorical
and mythological subjects as well as portraits.
Catalogues of the Hermitage
cat. 1958, 2, p. 186; cat. 1981, p. 184.
Exhibitions
1956 Moscow-Leningrad, p. 96; 1973 Leningrad,
no. 73.

Literature
M.I. Ščerbačeva, 'Novye kartiny Gontgorsta v
sobranii Ermitaža (New paintings by Honthorst in
the collection of the Hermitage)', *TGE*, vol. 1,
1956, pp. 118-121; J.R. Judson, *Gerrit van
Honthorst*, The Hague, 1959, cat. no. 39;
Vsevolozhskaya-Linnik, 1975, nos. 95-97:
Nicolson, 1979, p. 58; Yu. Zolotov, *Žorž de la Tur
(Georges de la Tour)*, Moscow, 1979, pp. 56, 72;
I. Linnik, *Gollandskaja živopis' XVII veka i p
roblemy atribucii gollandskich kartin (Dutch
painting of the 17th century and the problems of
attribution of Dutch paintings)*, Leningrad, 1980,
p. 72.

I.L.

Pieter de Hooch

15 Lady and maid
Oil on canvas, 53 x 42
Inv. no. 943

Biography
1629, Rotterdam - 1684, Amsterdam
Pupil of Nicolaes Berchem. Influenced by Jacob
Duck, Anthonie Palamedesz, Carel Fabritius and
Johannes Vermeer of Delft. Worked in Rotterdam
(1654), Delft (1655-1658) and Amsterdam (from
1663). Genre painter.
Catalogues of the Hermitage
cat. 1863-1916, no. 860; cat. 1958, 2, p. 187;
cat. 1981, p. 185.

Exhibitions
1966 The Hague-Paris, no. 24; 1972 Dresden,
no. 19: 1977 Tokyo-Kyoto, no. I: 1981 Madrid,
p. 40.
Literature
Smith, IX, 1842, no. 3: Waagen, 1864, p. 140;
C. Hofstede de Groot, 'Proeve eener kritische
beschrijving van het werk van Pieter de Hooch',
Oud Holland, 10, 1892, no. 75; Wurzbach I,
1906, p. 717; Hofstede de Groot, 1, 1907, no. 41;
H. Jantzen, *Farbenwahl und Farbengebung in
der Holländischen Malerei des XVII.
Jahrhunderts*, Parchim i. M., n.d. (1912), p. 23;
C. Brière-Misme, 'Tableaux inedits ou peu
connus de Pieter de Hooch', *Gazette des Beaux-
Arts*, 16, 1927, p. 68; W.R. Valentiner, *Pieter de
Hooch. Des Meisters Gemälde in 180
Abbildungen mit einem Anhang über die
Genremaler um Pieter de Hooch und die Kunst
Hendrick van der Burchs*, (Klassiker der Kunst),
Berlin, Leipzig, 1929, vol. 35, pp. 13, 17, no. 47;
W.R. Valentiner, 'Pieter de Hooch', *Art in
America*, 15 (2), 1927, p. 69; P.C. Sutton. *Pieter
de Hooch*, Oxford, 1980, p. 30, cat. no. 46.

K.S.

Samuel Dircksz van Hoogstraten

16 Self-portrait
Oil on canvas, 102 x 79
Inv. no. 788

Biography
1627, Dordrecht - 1678, Dordrecht
Painter, etcher, poet. Author of a handbook for
painters: 'Inleyding tot de hooge schoole der
schilderkonst, anders de zichtbaere werelt', 1678,
Rotterdam.
Pupil of his father Dirck van Hoogstraten in
Dordrecht and of Rembrandt in Amsterdam.
Worked in Dordrecht (1648-1650; 1654-1662),
London (1662-1666) and The Hague (1668-
1671), from 1668 member of the society '
Schilderkunst'. Visited Vienna (1651) and Rome
(1652). Painted genre, religious and historical
scenes as well as portraits.
Catalogues of the Hermitage
cat. 1958, 2, p. 142 (F. Bol,'Portrait of an artist'):
cat. 1981, p.182 (Hoogstraten, 'Self-portrait').
Literature
A. Pappé, 'Bemerkungen zu einigen
Neuerwerbungen der Eremitage', *Oud Holland*,
42, 1925, p.154; I. Linnik, *Gollandskaja zivopis'
XVII veka i problemy atribucii kartin (Dutch
Painting of the 17th century and the problems of
their attribution)*, Leningrad, 1980, p. 127.

I.L.

Willem Kalf

17 Dessert
Oil on canvas, 105 x 87,5
Signed in the lower left corner: Kalf
Inv. no. 2822

Biography
1619, Rotterdam - 1693, Amsterdam
Pupil of Hendrick Pot. Worked in Amsterdam.
Resided in Paris (1642-1646) and probably for a
shorter period of time in Italy. Painted still life
representations and small paintings depicting
interiors of farmhouses and kitchens.
Catalogues of the Hermitage
cat. 1958, 2, p. 198; cat. 1981, p. 134.
Exhibitions
1915 Petrograd, p. 25; 1972 Dresden, no. 21;
1981 Madrid, p. 42; 1983 Dresden, no. 86; 1984
Leningrad-Moscow, no. 36.
Literature
Semenov, 1906, p. 150, no. 244; V. Ščavinskij,
'Istorija gollandskoj živopisi po kollekcii
P.P. Semenova-Tjan-Sanskogo (A history of
Dutch painting based on works in the collection of
P.P. Semyonov-Tyan-Shanski)', *Starye gody*,
1909, April-June, p. 259; Scerbaceva, 1945,
pp. 52-53; V. Lewinson-Lessing, *The Hermitage,
Leningrad: Dutch and Flemish Masters*, London,
1964, no. 68: Yu. Kuznecov, *Zapadnoevropejski
natjurmort (The Western European still-life)*,
Leningrad, 1966, pp. 184-185, no. 41;
L. Grisebach, *Willem Kalf (1619-1693)*, Berlin,
1974, p. 156, no. 79; E.Ju,Fechner, *Gollandskij
natjurmort XVII veka (v sobranii
gosudarstvennogo Ermitaza) (Dutch still-life in
the 17th century, in the collection of the
Hermitage)*, Moscow, 1981, pp.22-23; nos. 45,
46; Kuznetsov-Linnik, 1982, no. 264.

I.S.

Pieter Lastman

18 Abraham on the road to Canaan
Oil on canvas (from panel on canvas) 72 x 122
Signed and dated on the left of the rock: Pietro
Lastman fecit A° 1614
Inv. no. 8306

Biography
1583, Amsterdam - 1633, Amsterdam
Pupil of Gerrit Pietersz Sweelinck and Cornelis
van Haarlem. Influenced by Elsheimer. Worked in
Rome (1603-1605) and Amsterdam (from 1605).
Painted religious, mythological and historical
scenes.
Catalogues of the Hermitage
cat. 1958, 2, p. 210: cat. 1981, p. 141.
Exhibitions
1956 Moscow-Leningrad, p. 80; 1969 Leningrad,
no. 54.
Literature
P.P. Semenov, *Etjudy po istorii niderlandskoy
živopisi na osnovanii ee obrazcov (Sketches on
the history of painting in the Netherlands)*, Saint
Petersburg, 1885, Vol. I, p.158-159; Semenov,
1906, p. 31; Kurt Freise, *Pieter Lastman, Sein
Leben und Seine Kunst*, Leipzig, 1911;
N. Vrangel, 'Iskusstvo i gosudar' Niklay Pavlovic
(Art and Czar Nikolai Pavlovitsch)', *Starye gody*,
1913, July-September, p. 91, no. 162;
M.I. Ščerbačeva, 'Kartiny Pitera Lastmana v
Ermitaže (Paintings by Pieter Lastman in the
Hermitage)', *Trudy Otdela*

140

zapadnoevropejskogo iskusstva, (*Scientific Works of the Department of Western European Art*), Leningrad, 1940, I, p. 40-41, note 8: Astrid Tümpel, 'Claes Cornelis Moeyaert', *Oud Holland,* 88, 1974, p. 43,45; Irma Wittrock, 'Abraham's calling', *Konsthistorisk Tidskrift,* 43, 1974, 8-I, p.10-11; Ch. Tümpel, *Die Ikonographie der Amsterdamer Historienmalerei in der ersten Hälfte des 17. Jahrhunderts und die Reformation,* Vestigie Bibliae, 1980, B. 2, p. 145: Kuznetsov-Linnik, 1982, no. 119.

I.L.

Gabriël Metsu

19 The patient and the doctor
Oil on canvas, 61 x 48
Signed on the upper left, above the door:
G. Metsu
Inv. no. 919

Biography
1629, Leiden - 1667, Amsterdam
Probably a pupil of Gerard Dou in Leiden. Jan Steen and Johannes Vermeer had a certain influence on his work. Worked in Leiden (he was one of the founders of the guild of painters in 1648) and Amsterdam (1657-1667). Painted genre scenes, and, less frequently, historical compositions.
Catalogues of the Hermitage
cat. 1774, no. 566; cat. 1863-1916, no. 878; cat. 1958, 2, p. 218; cat. 1981, p. 147.
Exhibitions
1974 Le Havre, no. 22; 1981 Madrid, p. 44.
Literature
Livret, 1838, p. 30, no. 26: Waagen, 1864, p. 195, no. 878; Hofstede de Groot, 1, 1907, no. 114; A.M. Pappé, *Gollandskaja žanrovaia žipovis' (Dutch genre painting),* Leningrad, 1927, p. 15; J.Q. van Regteren Altena, 'Gabriel Metsu as a draughtsman', *Master Drawings,* 1963, p.13-19; Fr. W. Robinson, *Gabriel Metsu (1629-1667). A study of his place in Dutch Genre Painting of the Golden Age,* New York, 1974, p. 57, 85, note 102; Kuznetsov-Linnik, 1982, no. 107.

K.S.

Isaack Jansz van Ostade

20 The frozen lake
Oil on canvas, 59 x 80,5
Signed and dated on the lower right (on the wall of the house): Isack van Ostade 1648.
Inv. no. 907

Biography
1621, Haarlem - 1649, Haarlem
Worked in Haarlem (member of the guild of painters from 1643). Pupil and youngest brother of A. van Ostade. Painted landscapes and scenes from peasant life.
Catalogues of the Hermitage
cat. 1863-1916, no. 964; cat. 1958, 2, p. 235; cat. 1981, p. 156.

Exhibitions
1960 Leningrad, no. 43.
Literature
Livret, 1838, p. 24, no. 50; Smith, 9, 1842, no. 10; Waagen, 1864, p. 210-211; Neustroev, 1898, p. 243; Hofstede de Groot, 3, 1910, p. 262; Ju. I. Kuznetsov, *Adrian fan Ostade (Adriaen van Ostade),* Leningrad, 1960, no. 43; Fechner, 1963, p. 74, no. 167,177.

K.S.

Paulus Potter

21 The watchdog
Oil on canvas, 96,5 x 132
Signed on the right (on the kennel):
Paulus Potter f:
Inv. no. 817

Biography
1625, Enkhuizen - 1654, Amsterdam
Made paintings, drawings and etchings. Pupil of his father Pieter Potter and possibly of Nicolaes Moeyaert. Worked in Delft (member of the guild of painters from 1646), The Hague (1649-1650) and Amsterdam (1652-1654).
Painted landscapes and animals.
Catalogues of the Hermitage
cat. 1863-1916, no. 1055; cat. 1958, 2, p.241; cat. 1981, p.160.
Exhibitions
1977 Tokyo-Kyoto, no. 20.
Literature
Livret, 1838, p.60, no. 37; Smith, 9, 1842, no. 22; Waagen, 1864, p.225; Neustroev, 1898, p.293; J. Six, 'Paul Potter', *L'art flamand et hollandais,* 7, 1907, p.8, 11, 12; Hofstede de Groot, 4, 1911, nr. 132; A. Trubnikov, 'Chudožniki zverej i mertvoj prirody (Painters of animals and natures mortes), *Apollon,* 9, 1911, p.7; Benua, 1910, p.393; L. Réau,'La Galerie de tableaux de l'Ermitage et la Collection Semenov', *Gazette des Beaux-Arts,* 1912, p.484; J.M. Nash, *The age of Rembrandt and Vermeer,* Phaidon (Oxford), 1972, nr. 114.

K.S.

Rembrandt Harmensz van Rijn

22 Flora
Oil on canvas, 125 x 101
Signed and dated on the lower left:
Rembrandt f. 1634
Inv. no. 732

Biography
1606, Leiden - 1669, Amsterdam
Made paintings, drawings and etchings. Pupil of Jacob Isaacsz. van Swanenburgh in Leiden (1624-1627) and Pieter Lastman in Amsterdam. Worked in Leiden (1625-1631) and Amsterdam (from 1631). Had numerous pupils: in Leiden Gerard Dou, in Amsterdam Jacob Backer, Govert Flinck, Gerbrandt van den Eeckhout, Ferdinand Bol, Philips de Koninck, Carel Fabritius, Barent Fabritius, Jan Victors, Nicolaes Maes, Aert

de Gelder. Painted historical, religious, allegorical and mythological scenes as well as portraits.
Catalogues of the Hermitage
cat. 1863-1916, no. 812; cat. 1958, 2, p.251; cat. 1981, p.164.
Literature
Bode, 1883, p.424; H. Voss, 'Rembrandt und Tizian', *Repertorium für Kunstwissenschaft,* 28, 1905 , p.158; Valentiner, 1909, p.137; Hofstede de Groot, 6, 1915, no. 206; W. Drost, *Barockmalerei in den germanischen Ländern,* Wildpark-Potsdam, 1926, p.153; W. Weisbach, *Rembrandt,* Berlin, 1926, p.235; Benesch, 1935, p.17; E. Kieser, 'Über Rembrandts Verhältnis zur Antike', *Zeitschrift für Kunstgeschichte,* 10, 1941/ 1942, p.155; R. Hamann, *Rembrandt,* Potsdam, 1948, p.215, 216; J. Rosenberg, *Rembrandt,* Cambridge (Mass.), 1948, vol. 1-2, p.43; Levinson-Lessing, 1956, p.8; J. Held, 'Flora, Goddess and Courtesan', *De artibus opuscula; Essays in Honor of Erwin Panofsky,* New York, 1961, p.201-218; Gerson, 1968, no. 92; B. Haak, *Rembrandt, zijn leven, zijn werk, zijn tijd,* Amsterdam, 1968, p.104; Rembrandt, 1971, no. 9.

I.L.

23 The Holy Family
Oil on canvas, 117 x 91
Signed and dated on the lower left:
Rembrandt f. 1645
Inv. no. 741

Catalogues of the Hermitage
cat. 1863-1916, no. 796; cat. 1958, 2, p.256; cat. 1981, p.165.
Exhibitions
1936, Moscow-Leningrad, no. 16; 1956, Amsterdam-Rotterdam, no. 50;
1969 Leningrad, no. 15; 1982 Tokyo-Nagoya, no. 5.
Literature
Bode, 1883, p.476; Valentiner, 1909, p.281; Hofstede de Groot, 6, 1915, no. 94; W. Weisbach, *Rembrandt,* Berlin, 1926, p.154, 156; Benesch, 1935, p.36,37; R. Hamann, *Rembrandt,* Potsdam, 1948, p.287, 289; J. Rosenberg, *Rembrandt,* Cambridge (Mass.), 1948, vol. 1-2, p.51, 121-122; Levinson-Lessing, 1956, p.11; K. Bauch, *Rembrandt. Gemälde,* Berlin, 1966, no. 73; Gerson, 1968, no. 211; B. Haak, *Rembrandt, zijn leven, zijn werk, zijn tijd,* Amsterdam, 1968, p.188-189; Bredius, no. 570; Rembrandt, 1971, no. 16.

I.L.

24 Portrait of a man
Oil on canvas, 71 x 61
Signed and dated on the left, near the shoulder:
Rembrandt f. 1661.
Inv. no. 751

Catalogues of the Hermitage
cat. 1863-1916, no. 281; cat. 1958, 2, p.259;
cat. 1981, p.165.
Exhibitions
1936 Moscow-Leningrad, no. 26; 1956 Moscow-
Leningrad, p.60; 1969 Leningrad, no. 21; 1982
Tokyo-Nagoya, no. 9.
Literature
Bode, 1883, p.503, 602; Valentiner, 1909, p.496;
Hofstede de Groot, 6, 1915, no. 441;
W.R. Valentiner, Wiedergefundene Gemälde,
Berlin, Leipzig, 1923, p.89, 104, 105; Benesch,
1935, p.66; Levinson-Lessing, 1956, p.8;
K. Bauch, Rembrandt, Gemälde, Berlin, 1966,
no. 239; Gerson, 1968, no. 402; Bredius, no 309;
Rembrandt, 1971, no. 27.

I.L.

Jacob Isaacksz van Ruisdael

25 The marsh
Oil on canvas, 77,5 x 99
Signed on the lower left: J. v. Ruisdael.
Inv. no. 934

Biography
1628/29, Haarlem - 1682, Amsterdam
Painter and etcher. Nephew and possibly also
student of Salomon van Ruysdael. Influenced by
Cornelis Vroom. Worked in Haarlem (member of
the guild of painters from 1648) and Amsterdam
(from 1657). Landscape painter.
Catalogues of the Hermitage
cat. 1863-1916, no. 1136; cat. 1958, 2, p.250;
cat. 1981, p.163.
Exhibitions
1975-1976 Washington, no. 23; 1981 Vienna,
p.118; 1981-1982 The Hague-Cambridge,
no. 36; 1983 Tokyo-Osaka, no. 21.
Literature
Livret, 1838, no. 4; Smith, 6, 1835, no. 306;
A. Somov, Kartiny imperatorskogo Èrmitaža
(Paintings from the imperial Hermitage), 1859,
p.114; Waagen, 1864, p.243: W. Bode, Die
Gemälde Galerie in der Kaiserlichen Eremitage,
St. Petersburg, 1873, p.39; E. Michel, Jacob van
Ruisdael, Paris, 1890, p.60; Benua, 1910, p.411;
Hofstede de Groot, 4, 1911, no. 508; W. Bode,
Die Meister der holländischen und flämischen
Malerschulen, Leipzig, 1919, p.186; F. Roh,
Holländische Malerei, Jena, 1921, p.331;
Ščerbačeva, 1924, p.21; J. Rosenberg, Jacob
van Ruisdael, Berlin, 1928, p.48, 49, 91, no. 313,
pl. 103; K.E. Simon, Jacob van Ruisdael, Berlin,
1930, p.46; H. Gerson, 'The development of
Ruisdael', The Burlington Magazine, 1934
August, p.79; E. Ju. Fechner, Jakob van Rejsdal' i
ego kartiny v Gosudarstvennom Èrmitaže (Jacob
van Ruisdael and his paintings in the Hermitage),
Leningrad, 1958, p.17; B.P. Vipper, Očerki
gollandskoj žipovisi èpochi rascveta (Essays on
Dutch-painting in the Golden Age), Moscow,
1962, p.87; Fechner, 1963, p.70, 93-94, pl. 66,
68; W. Stechow, Dutch Landscape Painting,
London, 1966, p.75; J. Rosenberg, S. Slive,
E.H. ter Kuile, Dutch Art and Architecture: 1600-
1800, Baltimore, 1972, p.268, pl. 214;

J. Kuznetsov, 'Sur le symbolisme dans les
paysages de Jacob van Ruisdael', Bulletin du
Musée National de Varsovie, 14, 1973, p.31;
S. Slive, H. Hoetink, Jacob van Ruisdael, New
York, 1982, p.108; Tarasov. 1983, p.221.

I.S.

26 Waterfall in Norway
Oil on canvas, 108 x 142,5
Signed on the lower right: J. v. Ruisdael.
Inv. no. 942

Catalogues of the Hermitage
cat. 1863-1916, no. 1145; cat. 1958, 2, p.250;
cat. 1981, p.163.
Exhibitions
1968-1969 Belgrade, no. 34.
Literature
A. Somov, Kartiny imperatorskogo Èrmitaža
(Paintings from the Imperial Hermitage), Saint
Petersburg, 1859, p.113; Waagen, 1864, p.244;
W. Bode, Die Gemälde Galerie in der
Kaiserlichen Eremitage, St. Petersburg, 1873,
p.39; Hofstede de Groot, 4, 1911, no. 276;
J. Rosenberg, Jacob van Ruisdael, Berlin, 1928,
no. 178; E. Ju. Fechner, Jakob van Rejsdal' i ego
kartiny v Gosudarstvennom Èrmitaže (Jacob van
Ruisdael and his paintings in the Hermitage),
Leningrad, 1958, p.19; Fechner, 1963, p.94;
J. Kuznetsov, 'Sur le symbolisme dans les
paysages de Jacob van Ruisdael', Bulletin du
Musée National de Varsovie, 14, 1973, p.35;
S. Slive, H. Hoetink, Jacob van Ruisdael, New
York, 1982, p.107; Tarasov, 1983, p.224.

I.S.

Jan Steen

27 The marriage contract
Oil on canvas, 65 x 83
There is an indistinct signature on the lower left:
J. Steen
Inv. no. 795

Biography
1625/26, Leiden - 1679, Leiden
Pupil of Nicolaus Knüpfer in Utrecht, Adriaen van
Ostade in Haarlem and Jan van Goyen in The
Hague. Worked in Leiden (1644-1649, 1670-
1679), The Hague (1649-1654), Delft 1654-1656),
Warmond (1656-1660) and Haarlem (1661-
1670). Genre painter.
Catalogues of the Hermitage
cat. 1893, no. 1789; cat. 1958, 2, p.270;
cat. 1981, p.169.
Exhibitions
1968-1969 Belgrade, no. 36; 1981 Madrid, p.56.
Literature
Waagen, 1864, p.368; Hofstede de Groot,
1, 1907, no. 466; Ju. I. Kuznecov, 'Kartiny Jana
Stena v Gosudarstvennom Èrmitaže (Paintings by
Jan Steen in the Hermitage)', Ežegodnik Instituta
istorii iskusstv (Yearbook of the Institute of the
history of art), Moscow, 1957, p.380.

K.S.

Abraham Lambertsz van den Tempel

28 Portrait of a widow
Oil on canvas, 123 x 103,5
Signed and dated on the right, under the image
of Amor: A. van Tempel A° 1670.
Inv.no. 2825

Biography
1622, Leeuwarden - 1672, Amsterdam
Pupil of his father Lambert Jacobsz and of Jacob
Backer. Influenced by Bartholomeus van der
Helst. Worked in Leiden (member of the guild of
painters from 1648) and Amsterdam (from
1660). Painted portraits as well as historical and
allegorical scenes.
Catalogues of the Hermitage
cat. 1958, 2, p.279; cat. 1981, p.173.
Literature
Semenov, 1906, p.99, cat. 509.

K.S.

Adriaen van de Velde

29 The halt during the journey
Oil on canvas, 89 x 111
Signed and dated on the rock on the left:
A.v.Velde 1660
Inv. no. 6827.

Biography
1636, Amsterdam - 1672, Amsterdam
Made paintings and etchings. Pupil of his father
Willem van de Velde the Elder in Amsterdam and
of Jan Wijnants in Haarlem. Influenced by Philips
Wouwerman. Often painted the details in
paintings by Jan Wijnants, Philips Koninck and
Frederick de Moucheron. Painted landscapes
with animals, everyday scenes, religious scenes
and portraits.
Catalogues of the Hermitage
cat. 1958, 2, p.150; cat. 1981, p.114.
Literature
P.Remy, Catalogue de Tableaux précieux...qui
composent le Cabinet de feu M. Blondel de
Gagny, Trésorier-Général de la Caisse des
Amortissements, Paris, 1776, no. 159; Catalogue
raisonné des tableaux qui composent la
Collection du Comte A. de Stroganoff, St.
Petersburg, 1793, no. 57 ('Les voyageurs');
Catalogue des tableaux, qui composent la
Collection du Comte A. de Stroganoff,
St. Petersburg, 1800, no. 72; Ch. Blanc, Le Trésor
de la curiosité...., Paris, 1857, vol. 1, p.339;
Waagen, 1864, p.405; A. Benua, 'Stroganovskij
dvorec i Stroganovskaja galereja v S.-Peterburge
(The Stroganov Palace and the Stroganov
Gallery in St. Petersburg)', Chudožestvennye
sokroviŝča Rossii (Russian Art Treasures), 9, 1901,
p.171; Fechner, 1963, p.77, 178; E. Ju. Fechner,
Gollandskaja žanrovaja živopis' XVII veka (v
sobranii Gosudarstvennogo Èrmitaža))(Dutch
grene painting of the 17th century (in the
collection of the Hermitage)), Moscow, 1979,
p.247, no. 86.

I.S.

142

Jan-Baptist Weenix

30 Ford in the river
Oil on canvas, 100 x 131,5
The signature and a partially illegible date are on the right of the ruin: Gio Batist Weenix 1647
Inv. no. 3740

Biography
1621, Amsterdam - 1660/61 'Huis ter Mey' near Utrecht
Pupil of Abraham Bloemaert in Utrecht and Nicolaes Moeyaert in Amsterdam.
Worked in Italy, primarily in Rome (1642-1646), in Amsterdam (1647-1649), Utrecht (1649) and in 'Huis ter Mey' (1649-1660). Painted Italian landscapes, seaports, still-life representations whith hunting trophies and portraits.
Catalogues of the Hermitage
cat. 1958, 2, p.153; cat. 1981, p.116.
Exhibitions
1983 Tokyo-Osaka, no 118.
Literature
Katalog kollekcii chudoźestvennych proizvedendij, postupivšich po zaveščaniju grafa N.A. Kuševela-Bezborodko v sobstvennost' Imperatorskoj S.-Peterburgskoj Akademii chudoźestv (Catalogue of the collection of objects d'art left by the legacy of Count N.A. Kushelyov-Bezborodko to the Imperial Academy of Art), St. Petersburg, 1863, no. 5; *Katalog Kartinnoj galerei grafa N.A. Kuševela-Bezborodko, nyne prinadležaščej Imperatorskoj Akademii chudoźestv (Catalogue of the painting gallery of Count N.A. Kushelyov-Bezborodko, now in the possession of the Imperial Academy of Art),* St. Petersburg, 1868, p.21; *Katalog galerei grafa N.A. Kuševela-Bezborodko (Catalogue of the gallery of Count N.A. Kushelyov-Bezborodko),* St.Petersburg, 1886, no. 10; Ščerbačeva, 1924, p.14; Ju. Kuznecov, *Gollandskaja živopis' XVII veka v muzejach SSSR (Dutch paintings of the 17th century in the museums of the U.S.S.R.),* Moscow, 1959, no. 37; Fechner, 1963, p.124, 172; E. Ju. Fechner, *Gollandskaja zanrovaja zivopis' XVII veka (Dutch genre painting of the 17th century),* Moscow, 1979, p.44; Kuznetsov-Linnik, 1982, no. 199.

I.S.

Philips Wouwerman

31 Scene near Haarlem
Oil on canvas, 76 x 67
Inv. no. 853
Companion piece of Inv. no. 854

Biography
1619, Haarlem - 1668, Haarlem
Pupil of his father Pauwels Joosten Wouwerman and Frans Hals. Influenced by Pieter van Laer. Worked in Haarlem. Painted landscapes with hunting, war and genre scenes. There are also several paintings of religious and mythological scenes.

Catalogues of the Hermitage
cat. 1863-1916, no. 1017; cat. 1958, 2, p.165; cat. 1981, p.111.
Exhibitions
1983 Tokyo-Osaka, no.14.
Literature
Smith suppl. no. 70; Waagen, 1864, p.221; Hofstede de Groot, 2, 1908, no. 1083; Fechner, 1963, p.76, 170, 178; Kuznetsov-Linnik, 1982, no. 225.

K.S.

Anthonie van Dyck

32 Portrait of a family
Oil on canvas, 113,5 x 93,5
Inv. no. 543

Biography
1599, Antwerp - 1641, London
Pupil of H. van Balen. Worked from 1616/17 until 1620 in Rubens' atelier. Member of the guild of painters in Antwerp from 1618. Went to England for a short period of time in 1620/21. Worked in 1622-1627 in Italy, primarily in Rome and Genoa as well as in Venice and Palermo. Returned to Antwerp late in 1627 where he became court painter to the Infante Isabella. Worked in London from 1632 as court painter to Charles I. Visited Antwerp in 1634 and 1641. Painted portraits, religious and mythological scenes, made etchings.
Catalogues of the Hermitage
cat. 1774, no. 881; cat. 1863-1916, no. 627; cat. 1958, 2, p. 52; cat. 1981, p. 38.
Exhibitions
1910 Brussels, no. 117; 1938 Leningrad, no. 33; 1967 Montreal, no. 65; 1972 Leningrad, no. 331; 1975-1976 Washington, no. 17; 1978 Leningrad, no. 9; 1980 Ottawa, no. 72; 1981 Vienna, p.34-37.
Literature
Catalogue historique du Cabinet de Peinture et Sculpture française de M. de Lalive, Paris, 1764, p.114; Smith, 3, 1831, p.28, no. 300; 9, 1842, p.381, no. 51; Ch. Blanc, *Le Trésor de la Curiosité,* Paris, 1857, T.I, p.165; Waagen, 1864, p.149; L. Cust, *Anthony van Dyck, A Historical Study of his Life and Works,* London, 1900, p.18, 236, no. 56; M. Rooses, 'Die Vlämischen Meister in der Ermitage, Antoon Van Dyck', *Zeitschrift für bildende Kunst,* 1904 , p.116; E. Heidrich. *Vlämische Malerei,* Jena, 1913, p.34; G. Glück, *Van Dyck, Des Meisters Gemälde,* Stuttgart-Berlin, 1931, fig. 108; M. Ja. Varšavskaya, *Van Dejk; Kartiny v Ėrmitaže (Van Dyck: Paintings in the Hermitage),* Leningrad, 1963, p.100-101; E. Larsen, *L'opera completa di Van Dyck,* Milan, 1980, 2 vols., cat. no. 128; O. Millar, *Van Dyck in England,* National Portrait Gallery, London, 1982, p.12.

N.G.

33 Self-portrait
Oil on canvas, 116 x 93,5
Inv. no. 548

Catalogues of the Hermitage
cat. 1774, no. 1025; cat. 1863-1916, no. 628; cat. 1958, 2, p. 56; cat. 1981, p. 39.
Exhibitions
1938 Leningrad, no. 36; 1972 Leningrad, no. 333; 1972 Moscow, p.51, 62; 1978 Leningrad, no. 12; 1980 Ottawa, no. 77; 1981 Vienna, p.38-41; 1983 Tokyo-Osaka, no. A.
Literature
(I.B. Lacurne de Sainte Palay), *Catalogue des Tableaux du Cabinet de M. Crozat, Baron de Thiers,* Paris, 1755, p.7; Livret, 1838, p.361; Smith, 9, 1842, p.395, no. 98; Waagen, 1864, p.150;

143

L. Cust, *Anthony van Dyck, A Historical Study of His Life and Works*, London, 1900, p.19, 233, no. 42; V.G. Lisenko, *Van Dejk (Van Dyck)*, Leningrad, 1926, p.5-6; G. Glück, *Van Dyck, Des Meisters Gemälde*, Stuttgart, Berlin, 1931, table 122; G. Glück, 'Self-Portraits by Van Dyck and Jordaens', *The Burlington Magazine*, 65 1934, November, p.195; L. van Puyvelde, *Van Dyck*, Brussels, Amsterdam, 1950, p.96, 125, 130; S. Speth-Holterhoff, *Les peintres flamands de cabinets d'amateurs*, Brussels, 1957, p.25; H. Gerson, E.H. Ter Kuile, *Art and Architecture in Belgium 1600 to 1800*, Harmondsworth, 1960, p.121; M. Ja. Varšavskaya, *Van Dejk, Kartiny v Ermitaže (Van Dyck, Paintings in the Hermitage)*, Leningrad, 1963, p.110-112; E. Larsen, *L'opera completa di Van Dyck*, Milan, 1980, 2 Vols., cat. no. 256; O. Millar, *Van Dyck in England*, London, 1982, p.15.

N.G.

Jan Fyt

34 Hare, fruit and parrot
Oil on canvas, 70,5 x 97
Signed and dated on the lower left of a sheet of paper: Joannes Fyt 1647
Inv. no. 616

Biography
1611, Antwerp - 1661, Amsterdam
Pupil of H. van den Berch in 1621, worked later in the atelier of F. Snyders. Member of the Antwerp guild of painters from 1629. Made extensive journeys after 1631, lived and worked in Paris (1633-1634), Venice and Rome. He returned to Antwerp in 1641. Painted still-life representations and animals.
Catalogues of the Hermitage
cat. 1774, no. 457; cat. 1958, 2, p.110; cat. 1981, p.77.
Exhibitions
1983 Dresden, no. 64; 1984 Leningrad-Moscow, no. 105.
Literature
V.F. Levinson-Lessing, *Snejders i flamandskij natjurmort (Snyders and the Flemish still life)*, Leningrad, 1926, p.36.

N.G.

Jacob Jordaens

35 Self-portrait with parents, brothers and sisters
Oil on canvas, 175,5 x 137,5
Inv. no. 484

Biography
1593, Antwerp - 1678, Antwerp
From 1607 pupil of A. van Noort, who was also the teacher of Rubens. Member of the Antwerp guild of painters from 1615. Converted to Calvinism in the 1650's, but continued working for Catholic churches and monasteries. Painted religious, mythological, historical and allegorical scenes, portraits and scenes from daily life.

Catalogues of the Hermitage
cat. 1863-1916, no. 652; cat. 1958, 2, p.65; cat. 1981, p.49.
Exhibitions
1938 Leningrad, no. 60; 1968-1969 Ottawa, no. 3; 1972 Leningrad, no. 339; 1977 Tokyo-Kyoto, no. 14; 1978 Leningrad, no. 15; 1979 Leningrad. no.1.
Literature
Livret, 1838, p.339; *Aedes Walpolianae*, 1752, p.65; Waagen, 1864, p.155; P. Buschmann, *Jacques Jordaens et son oeuvre*, Brussels, 1905, p.85-81; M. Rooses, *Jordaens Leben und Werke*, Stuttgart, Berlin, Leipzig, 1906, p.54; J.S. Held, 'Jordaens' Portraits of His Family', *Art Bulletin*, 22, 1940, p.70-82; R.A. d'Hulst, *De Tekeningen van Jacob Jordaens*, Brussels, 1956, p.22; M. Jaffé 'Reflections on the Jordaens Exhibition', *The National Gallery of Canada, Ottawa*, 13, 1969, p.8, no. 3; N. Gricaj, 'Portrety Jakoba Jordansa v Ermitaže (Portraits by Jacob Jordaens in the Hermitage)', *TGE*, Leningrad, 18, 1977, p.83-87; N.I. Gricaj, 'Rubens i Jordans', in the book: *Zapadnoevropejskoe iskusstvo XVII veka (Western European art in the 17th century)*, Leningrad, 1981, p.39-40; J.S. Held, *Rubens and his circle*, Princeton, 1982, p.9-24.

N.G.

Pieter Paul Rubens

36 Roman Charity (Cimon and Pero)
Oil on canvas (transferred from panel to canvas), 140,5 x 180,3
Inv. no. 470

Biography
1577, Siegen (Germany) - 1640, Antwerp
From 1591-1598 pupil of Tobias Verhaegt, Adam van Noort and Otto Venius in Antwerp. Member of the Antwerp guild of painters from 1598. Court painter to the Duke of Mantua from 1600 to 1608. Worked in Rome, Mantua, Genoa, Venice and Spain. After returning to Antwerp (1608) he received the title of court painter to the Spanish regents of the Netherlands, the Infante Isabella and Archduke Albert. Travelled to Paris in 1622/23 and 1625; between 1625 and 1632 made trips with diplomatic assignments to Holland, Spain and England, where Charles I made him a knight. Worked primarily in Antwerp.
Catalogues of the Hermitage
cat. 1774, no. 30; cat. 1863-1916, no. 1785; cat. 1958, 2, p.79; cat. 1981, p.61.
Exhibitions
1978 Leningrad, no. 21.
Literature
Smith, 2, 1831, p.159, no. 556; 9, 1842, p.303, no. 218; Livret, 1838, p.363; Waagen, 1864, p.138; M. Rooses, *L'oeuvre de P.P. Rubens. Histoire et description de ses tableaux et dessins*, Antwerp, 1890, 4, p.105-107, no. 870; A.A. Neustroev, 'Rubens i ego kartiny v galeree imperatorskogo Ermitaža (Rubens and his paintings in the gallery of the Imperial Hermitage)', *Starye Gody (Past Years)*, 1909, January-February, p.23; D.A. Šmidt, *Rubens i Jordans (Rubens and Jordaens)*, Leningrad,

1926, p.16; M. Varšavskaja, *Kartiny Rubensa v Ermitaže (Paintings of Rubens in the Hermitage)*, Leningrad, 1975, p.72-75; M.J. Varšavskaja, 'Rubens i antverpenskie romanisty (Rubens and the Antwerp romanists)', in the book: *Zapadnoevropejskoe iskusstvo XVII veka (Western European art of the 17th century) Publikacii i issledovanija (Publications and investigations)*, Leningrad, 1981, p.8-9.

N.G.

37 Landscape with rainbow
Oil on canvas (transferred from panel to canvas), 86 x 130
Inv. no.482

Catalogues of the Hermitage
cat. 1774, no. 45; cat. 1863-1916, no. 595; cat. 1958, 2, p.93; cat. 1981, p.64.
Exhibitions
1968-1969 Belgrade, no. 19; 1978 Leningrad, no. 45; 1983 Tokyo-Osaka, no. 5.
Literature
R. de Piles, *Le Cabinet de Monseigneur le duc de Richelieu*, Paris, 1677, p.146; Livret, 1838, p.10; Smith, 9, 1842, p.293, no. 181; Waagen, 1864, p.142-143; M. Rooses, *L'oeuvre de P.P. Rubens. Histoire et description de ses tableaux et dessins*, 1890, vol. 4, p.372-374, no. 1184; D.A. Šmidt, *Rubens i Jordans (Rubens and Jordaens)*, Leningrad, 1926, p.23; L. Burchard, 'Die neuverworbene Landschaft von Rubens im Kaiser-Friedrich-Museum', *Jahrbuch der Preussischen Kunstsammlungen*, 1928, p.62 ff; G. Glück, *Rubens, Van Dyck und ihr Kreis*, Vienna, 1933, p.157-158, 160; H. Hermann, *Untersuchungen über die Landschaftsgemälde von Rubens*, Stuttgart, 1936, p.22, 56, 73-74; G. Glück, *Die Landschaften von P.P. Rubens*, Vienna, 1945, p.36-37, no. 34; H.G. Evers, *Peter Paul Rubens*, Munich, 1942, p.364-366; J. Müller Hofstede, 'Zwei Hirtenidyllen des späten Rubens', *Pantheon*, 1966, p.38; M. Jaffé, 'Landscape by Rubens and another by Van Dyck', *The Burlington Magazine*, 1966, August, p.413; M. Varšavskaja, *Kartiny Rubensa v Ermitaže (Paintings of Rubens in the Hermitage)*, Leningrad, 1975, p.195-199; L. Vergara, *Rubens and the Poetics of Landscape*, New Haven , 1982, p.57-63.

N.G.

Frans Snyders

38 Fruit in a bowl on a red tablecloth
Oil on canvas (transferred from panel to canvas by A. Sidorov in 1867), 59,8 x 90,8
Inv. no. 612

Biography
1579, Antwerp - 1657, Amsterdam.
Pupil of P. Brueghel the Younger and possibly also of Van Balen. Became a member of the Antwerp guild of painters in 1602. He worked in Italy in 1608-1609. Ca. 1612 he came into close contact with Rubens with whom he quite often worked. He also worked with other painters from

144

Rubens' circle: A. van Dyck, J. Jordaens, C. de Vos and J. Boeckhorst. Painted still-life representations and animals.
Catalogues of the Hermitage
cat. 1863-1916, no. 1318; cat. 1958, 2, p.100; cat. 1981, 2, p.69.
Exhibitions
1977 Tokyo-Kyoto, no. 13; 1978 Leningrad, no. 77.
Literature
Livret, 1838, p.220, no. 77; Waagen, 1864, p.269; Benua, 1910, p.239; V.F. Levinson-Lessing, *Snejders i flamandskij natjurmort (Snyders and the Flemish still life)*, Leningrad, 1926, p.19.

N.G.

39 The bird-concert
Oil on canvas, 136,5 x 240
Inv. no. 607

Catalogues of the Hermitage
cat. 1863-1916, no. 1324; cat. 1958, 2, p.99; cat, 1981, p.69.
Literature
Aedes Walpolianae, 1752, p.38; Waagen, 1864, p.269; Wurzbach, 2, 1910, p.634; Benua, 1910, p.239; V.F. Levinson-Lessing, *Snejders i flamandskij natjurmort (Snyders and the Flemish still life)*, Leningrad, 1926, p.18; A. Pigler, *Barockthemen...,* Budapest, 2, 1956, p.574; A.P. de Mirimonde, 'Les concerts parodiques chez les maîtres du Nord', *Gazette des Beaux-Arts,* 64, 1964, p.265-266.

N.G.

Michiel Sweerts

40 Portrait of a young man
Oil on canvas, 114 x 92
On the lower left, on a sheet of paper pinned to the tablecloth, there is the date and an inscription: A.D. 1656; Ratio Quique Reddenda (Every bill must be paid); the signature is under the inscription: Michael Sweerts F.
Inv. no. 3654

Biography
1624, Brussels - 1664, Goa (India)
Worked in Rome (1646-1654), Brussels (1656), Amsterdam (1661), Marseille (1662) and thereafter in India. Painted portraits, everyday scenes and religious scenes.
Catalogues of the Hermitage
cat. 1958, 2, p.268 (Dutch painting of the 17th-18th century); cat. 1981, p.68 (Flemish painting of the 17th-18th century).
Exhibitions
1938 Leningrad, no. 173; 1972 Moscow, p.70.
Literature
A. Somov, *Kartinnaja galereja Imperatorskoj Akademii chudožestv. Katalog proizvedenij inostrannoj žipovisi (The painting gallery of the Imperial Academy of Art. Catalogue of foreign paintings),* St. Petersburg, 1874, no. 537 ('The bankruptcy'): W. Martin, 'Michiel Sweerts als schilder', *Oud Holland,* 1907, p.133-156; A. Néoustroïeff, 'Niederländische Gemalde in der Kaiserlichen Akademie der Künste zu St. Petersburg', *Zeitschrift für bildende Kunst,* N.F., 18, 1907, p.38: V. Bloch, 'Michael Sweerts und Italien', *Jahrbuch der Staatlichen Kunstsammlungen in Baden-Württemberg,* 2, 1965, p.168, 169, 171; V. Bloch, *Michael Sweerts,* The Hague, 1968, p.23, pl. 19; Kuznetsov-Linnik, 1982, no. 44-45.

N.G.

David Teniers the Younger

41 Monkeys in a kitchen
Oil on canvas (transferred from panel to canvas by A. Mitrochin in 1842), 36 x 50
Signed on the lower right: D. Teniers F.
Inv. no. 568

Biography
1610, Antwerp - 1690, Brussels
Son and pupil of David Teniers the Elder. Became a member of the Antwerp guild of painters in 1632. He moved to Brussels in 1651 where he became court painter and curator of the gallery of the Spanish governor Archduke Leopold-Wilhelm. In the mid-1660's he took an active part in the organization of the Antwerp Academy. He often worked together with other painters.
Catalogues of the Hermitage
cat. 1863-1916, no. 699; cat. 1958, 2, p.108; cat. 1981, p.75.
Exhibitions
1960 Leningrad, p.8; 1977 Tokyo-Kyoto, no. 16.
Literature
Livret, 1838, p.398: Waagen, 1864, p.162; Neustroev, 1898, p.233; A. Rosenberg, *Teniers der Jüngere,* Bielefeld, Leipzig, 1901, p.93; Würzbach, 2, 1910, p.698; W. von Bode, *Die Meister der Holländischen und Flämischen Malerschulen,* Leipzig, 1958, p.539; R.H. Wilenski, *Flemish painters 1430-1830,* London, 1960, vol. 1, p.667; N.F. Smolskaja, *Tenirs (Teniers),* Leningrad, 1962, p.13-14; Serge Grandjean, *Inventaire après decès de L'Impératrice Joséphine à Malmaison,* Paris, 1964, p.151, no. 1073; E. Bénézit, *Dictionnaire critique et documentaire des Peintres, Sculpteurs, Dessinateurs et Graveurs,* Paris, 1976, t. 10, p.113; B. Piotrovsky, I. Linnik, *Western European Painting in the Hermitage,* Leningrad, 1984, no. 68.

N.B.

Lijst van afkortingen

GMF
Gosudarstvennyj muzejnyj fond (Staats Museum Depot)
LGZK
Leningradskaja gosudarstvennaja zakupočnaja komissija (Leningradse Staats Aankoopcommissie)

Tentoonstellingen

1908 Sint Petersburg
Starye gody. Katalog vystavki kartin. (Oude jaren. Catalogus van de schilderijententoonstelling), november-december, 1908.
1910 Brussel
L'art belge au XVIIe siècle, Brussel, 1910.
1915 Petrograd
Pamjati P.P. Semenova-Tjan-Šanskogo. Vystavka. (Ter herinnering aan P.P. Semjonov-Tjan-Sjanski. Tentoonstelling), Petrograd, 1915.
1921 Petrograd
Katalog chudožestvennych proizvedenij, priobretennych. Obščestvom pooščrenija chudožestv i prinesennych v dar Gosudarstvennym muzejam 1 nojabrja 1921. (Catalogus van kunstvoorwerpen die door de Maatschappij tot bevordering der kunsten verworven zijn en op 1 november 1921 aan de Staatsmusea zijn geschonken), Petrograd, 1921.
1936 Moskou-Leningrad
Rembrandt van Rejn... Katalog vystavki. (Rembrandt van Rijn... Tentoonstellingscatalogus), Moskou-Leningrad, 1936.
1938 Leningrad
Ėrmitaž. Vystavka portreta. (De Hermitage. Tentoonstelling van het portret), Leningrad, 1938.
1956 Moskou-Leningrad
Rembrandt i ego škola. (Rembrandt en zijn school), Moskou-Leningrad, 1956.
1956 Amsterdam-Rotterdam
Rembrandt, tentoonstelling ter herdenking van de geboorte van Rembrandt. Schilderijen, Rijksmuseum, Amsterdam, 18 mei-5 augustus; Museum Boymans, Rotterdam, 8 augustus-21 oktober 1956.
1960 Leningrad
Adrian fan Ostade. Vystavka proizvedenij chudožnika k 350-letiju so dnja roždenija. (Adriaen van Ostade. Tentoonstelling van werken van de schilder ter gelegenheid van zijn 350-ste geboortedag), Leningrad, 1960.
1960 Leningrad
Tenirs v sobranii Ėrmitaža. (Teniers in de verzameling van de Hermitage), Leningrad, 1960.
1962 Haarlem
Frans Hals, Haarlem, Frans Hals Museum, 1962.
1966 Den Haag-Parijs
In het licht van Vermeer, Den Haag, Mauritshuis, 1966.
1967 Montreal
Terre des hommes. Exposition internationale des Beaux-Arts, Montreal, 1967.
1968 Tokio-Kyoto
Masterpieces of Rembrandt, The Tokyo National Museum, 2 april-16 mei, 1968, The Kyoto National Museum, 25 mei-14 juli 1968.

1969 Leningrad
Rembrandt, ego predšestvenniki i posledovateli. Katalog. (Rembrandt, zijn voorgangers en navolgers. Catalogus), Leningrad, 1969.
1968-1969 Belgrado
Narodni Muzij u Beogradu, deržavni Ėrmitaž u Leningradu, Dela zapadnoevropskich slikara 16.-18. veka iz zbirki državnogo Ėrmitaža, Narodni Muzij u Beogradu, Novembar 1968-januar 1969. (Het Volksmuseum in Belgrado, de Hermitage in Leningrad. Werken van Westeuropese schilders van de 16e-18e eeuw uit de verzameling van de Hermitage), Volksmuseum in Belgrado, november 1968-januari 1969.
1972 Leningrad
Iskusstvo portreta. (Portretkunst), Leningrad, 1972.
1972 Moskou
Portret v evropejskoj živopisi XV- načala XX veka. (Het portret in de Europese schilderkunst van de 15e tot begin 20ste eeuw), Moskou, 1972.
1972 Dresden
Meisterwerke aus der Ermitage Leningrad und aus dem Puschkin-Museum Moskau, Dresden, 1972.
1972 Warschau
Europäische Landschaftsmalerei 1550-1650, Warschau, Praag, Boedapest, Leningrad, Dresden, 1972.
1973 Leningrad
Karavadžo i karavadžisty. (Caravaggio en de Caravaggisten), Leningrad, 1973.
1974 Den Haag
Gerard Ter Borch, Den Haag, 1974.
1974 Le Havre
Maîtres flamands et hollandais du Musée de l'Ermitage, Musée des Beaux-Arts, Le Havre, 12 november-16 december, 1974.
1975-1976 Washington
Master Paintings from the Hermitage and the Russian Museum, Leningrad, Washington, New York, Detroit, Los Angeles, Houston, Mexico, Winnipeg, Montreal, 1975-1976.
1977 Tokio-Kyoto
Master Paintings from the Hermitage Museum Leningrad, The National Museum of Western Art, 10 september-23 oktober 1977; The Kyoto Municipal Museum of Art, 4 november-11 december 1977.
1978 Leningrad
Rubens i flamandskoe barokko. (Rubens en de Vlaamse barok), Leningrad, 1978.
1979 Leningrad
Jakob Jordans. Katalog vystavki. (Jacob Jordaens. Tentoonstellingscatalogus), Leningrad, 1979.
1980 Ottawa
The Young van Dyck, National Gallery of Canada, Ottawa, 1980.
1981 Wenen
Gemälde aus der Eremitage und dem Puschkin Museum. Ausstellung von Meisterwerken des 17. Jahrhunderts aus den Staatlichen Museen von Leningrad und Moskau, Kunsthistorisches Museum, Wenen, 13 mei-9 augustus 1981.
1981 Madrid
Tesoros del Ermitage, Museo del Prado, Madrid, april-juli, 1981.
1981-1982 Den Haag-Cambridge
Jacob van Ruisdael, Mauritshuis, Koninklijk

Kabinet van Schilderijen, Den Haag, 1 oktober 1981-3 januari 1982; Fogg Art Museum, Harvard University, Cambridge, Massachusetts, 18 januari-11 april 1982.
1982 Tokio-Nagoya
Tentoonstelling van schilderijen van Rembrandt uit de collecties van de Hermitage, Tokio-Nagoya, 11 september-3 november 1982 (in het Japans).
1983 Tokio-Osaka
17th Century Dutch and Flemish Paintings and Drawings from the Hermitage Leningrad, Tokio, Osaka, 29 oktober-11 december 1983.
1983 Dresden
Das Stilleben und sein Gegenstand. Eine gemeinschaftsausstellung der UdSSR, der ČSSR und der DDR, Albertinum, Dresden, 23 september-30 november 1983.
1984 Leningrad-Moskou
Natjurmort v evropejskoj živopisi XVI- načala XX veka. Vystavka kartin iz muzeev SSSR i GDR. (Het stilleven in de Europese schilderkunst van de 16e-begin 20ste eeuw. Tentoonstelling van schilderijen uit musea van de U.S.S.R. en de D.D.R.), Leningrad-Moskou, 1984.

Literatuur

Aedes Walpolianae, 1752
Aedes Walpolianae: or a Description of the Collection of Pictures at Houghton Hall in Norfolk, the Seat of the R.H. Sir Robert Walpole, Earl of Orford, 2nd. ed. with additions, Londen, 1752.
Cat. 1774
(E. Minich), *Catalogue de tableaux qui se trouvent dans les Galeries et dans les Cabinets du Palais Impérial de Saint-Pétersbourg*, 1774.
Bartsch, 1802
A. Bartsch, *Le peintre-graveur*, Wenen, 1802-1820, dl. 1-21.
Smith, 1829
J. Smith, *A Catalogue Raisonné of the Works of the Most Eminent Dutch, Flemish and French Painters...*, Londen, 1829-1842, dl. 1-9.
Livret, 1838
(F. Labensky), *Livret de la Galerie Impérial de l'Ermitage de Saint-Pétersbourg*, Sint-Petersburg, 1838.
Cat. 1863-1916
Katalog kartinnoj galerei Imperatorskogo Ėrmitaža (Catalogus van de schilderijengalerij van de Keizerlijke Hermitage), 1863-1916.
Waagen, 1864
G.F. Waagen, *Die Gemäldesammlung in der Kaiserlichen Eremitage zu St. Petersburg, nebst Bemerkungen über andere dortige Kunstsammlungen*, München, 1864.
Bode, 1873
W. Bode, *Die Gemälde Galerie in der Kaiserlichen Eremitage*, Sint Petersburg, 1873.
Bode, 1883
W. Bode, *Studien zur Geschichte der holländischen Malerei*, Braunschweig, 1883.
Neustroev, 1898
A.A. Neustroev, *Kartinnaja galereja Imperatorskogo Ėrmitaža (De schilderijengalerij van de Keizerlijke*

146

Hermitage), Sint Petersburg, 1898.
Semenov, 1906
P.P. Semenov, *Etudes sur les peintres des écoles hollandaise, flamande et néerlandaise qu'on trouve dans la collection Semenov et les autres collections publiques et privées de St. Pétersbourg*, Sint Petersburg, 1906.
Wurzbach, 1906
A. von Wurzbach, *Niederländisches Künstler-Lexikon*, Wenen en Leipzig, 1906-1911, 3 dln, .
Hofstede de Groot, 1907
C. Hofstede de Groot, *Beschreibendes und kritisches Verzeichnis der Werke der hervorragendsten holländischen Maler des XVII. Jahrhunderts*, Esslingen, Stuttgart, Parijs, 1907-1928, 10 dln.
Valentiner, 1909
W.R. Valentiner. *Rembrandt. Des Meisters Gemälde*, Stuttgart, Leipzig, 1909 ('Klassiker der Kunst').
Benua, 1910
A. Benua, *Putevoditel' po Kartinnoj galeree Imperatorskogo Èrmitaža (A. Benois, Gids door de Schilderijengalerij van de Keizerlijke Hermitage)*, Sint Petersburg, 1910.
Ščerbačeva, 1924
M.K. Ščerbačeva, 'K novoj razveske gollandcev v Èrmitaže (Bij de nieuwe ophanging van de Hollandse schilderijen in de Hermitage)', *Sredi kollekcionerov (Onder verzamelaars)*, 1924, sept.-dec.
Benesch, 1935
O. Benesch, *Rembrandt. Werk und Forschung*, Wenen, 1935.
Ščerbačeva, 1945
M.I. Ščerbačeva, *Natjurmort v gollandskoj živopisi (Het stilleven in de Hollandse schilderkunst)*, Leningrad, 1945.
Benesch, 1954
O. Benesch, *The drawings of Rembrandt*, Londen, 1954-1957, dl. 1-7.
Levinson-Lessing, 1956
V.F. Levinson-Lessing, *Rembrandt van Rejn (Rembrandt van Rijn)*, Moskou, 1956.
Cat. 1958
Gosudarstvennyj Èrmitaž. Otdel zapadnoevropejskogo iskusstva. Katalog živopisi (De Hermitage. Afdeling Westeuropese kunst. Catalogus van de schilderkunst), Leningrad-Moskou, 1958, deel 2.
Fechner, 1963
E. Ju. Fechner, *Gollandskaja pejzažnaja živopis' XVII veka v Èrmitaže (De Hollandse landschap-schilderkunst van de 17e eeuw in de Hermitage)*, Leningrad, 1963.
Gerson, 1968
H. Gerson, *Rembrandt Paintings*, Amsterdam, 1968.
Bredius, 1969
A. Bredius, *Rembrandt. The Complete Edition of the Paintings* (revised by H. Gerson), Londen, 1969 (1st ed. 1935).
Rembrandt, 1971
Rembrandt Garmens van Rejn. Kartiny chudožnika v musejach Sovetskogo Sojuza (Rembrandt Harmensz van Rijn. Schilderijen van de schilder in de musea van de Sovjet-Unie), Leningrad, 1971.

Vsevolozhskaya-Linnik, 1975
Caravaggio and his Followers, Painting in Soviet Museums, Leningrad, 1975.
Nicolson, 1979
B. Nicolson, *The International caravaggesque Movement*, Oxford, 1979.
Cat. 1981
Gosudarstvennyj Èrmitaž. Zapadnoevropejskaja živopis' (De Hermitage. Westeuropese schilderkunst), Leningrad, 1981.
Kuznetsov-Linnik, 1982
Dutch Painting in Soviet Museums, Introduced by Yury Kuznetsov. Compiled and annotated by Irene Linnik; Leningrad, 1982.
Tarasov, 1983
Ju. Tarasov, *Gollandskij pejzaž XVII veka (Het Hollandse landschap van de 17e eeuw)*, Moskou, 1983.
SGE
Soobščenija Gosudarstvennogo Èrmitaža (Mededelingen van de Hermitage).
TGE
Trudy Gosudarstvennogo Èrmitaža (Wetenschappelijke werken van de Hermitage).

147

List of abbreviations

GMF
Gosudarstvennyj muzejnyj fond (State Museum Depot)
LGZK
Leningradskaja gosudarstvennaja zakupočnaja komissija (State Commission of Acquisitions, Leningrad)

Exhibitions

1908 St. Petersburg
Starye gody. Katalog vystavki kartin. (Past years. Catalogue of the exhibition of paintings), November-December, 1980.
1910 Brussels
L'art belge au XVIIe siècle, Brussels, 1910.
1915 Petrograd
Pamjati P.P. Semenova-Tjan-Šanskogo. Vystavka. (Reminiscences of P.P. Semyonov-Tyan-Shanski. Exhibition), Petrograd, 1915.
1921 Petrograd
Katalog chudožestvennych proizvedenij, priobretennych Obščestvom poooščenija chudožestv i prinesennych v dar Gosudarstvennym muzejam 1 nojabrja 1921. (Catalogue of objets d'art acquired by the Society for the promotion of the arts and donated to the State museums on November 1, 1921), Petrograd, 1921.
1936 Moscow-Leningrad
Rembrandt van Rejn... Katalog vystavki. (Rembrandt van Rijn... Catalogue of the exhibition), Moscow-Leningrad, 1936.
1938 Leningrad
Ėrmitaž. Vystavka portreta. (The Hermitage. Portrait exhibition), Leningrad, 1938.
1956 Moscow-Leningrad
Rembrandt i ego škola. (Rembrandt and his school), Moscow-Leningrad, 1956.
1956 Amsterdam-Rotterdam
Rembrandt, tentoonstelling ter herdenking van de geboorte van Rembrandt. Schilderijen, Rijksmuseum, Amsterdam, May 18-Augusr 5; Museum Boymans, Rotterdam, August 8-October 21, 1956.
1960 Leningrad
Adrian fan Ostade. Vystavka proizvedenij chudožnika k 350-letiju so dnja roždenija. (Adriaen van Ostade. An exhibition of the painter's works on the occasion of his 350th birthday), Leningrad, 1960.
1960 Leningrad
Tenirs v sobranii Ėrmitaža. (Teniers in the collection of the Hermitage), Leningrad, 1960.
1962 Haarlem
Frans Hals, Haarlem, Frans Hals Museum, 1962.
1966 The Hague-Paris
In het licht van Vermeer, Mauritshuis, The Hague, 1966.
1967 Montreal
Terre des hommes. Exposition internationale des Beaux-Arts, Montreal, 1967.
1968 Tokyo-Kyoto
Masterpieces of Rembrandt, The Tokyo National Museum, April 2-May 16, 1968, The Kyoto National Museum, May 25-July 14 1968.

1969 Leningrad
Rembrandt, ego predšestvenniki i posledovateli. Katalog. (Rembrandt, his predecessors and his followers. Catalogue), Leningrad, 1969.
1968-1969 Belgrade
Narodni Muzij u Beogradu, deržavni Ėrmitaž u Leningradu, Dela zapadnoevropskich slikara 16.-18. veka iz zbirki državnogo Ėrmitaža, Narodni Muzij u Beogradu, Novembar 1968-Januar 1969. *(The People's Museum in Belgrade, the Hermitage in Leningrad. Works of Western European painters of the 16th-18th century from the collection of the Hermitage)*, People's Museum in Belgrade, november 1968-january 1969.
1972 Leningrad
Iskusstvo portreta. (The art of the portrait), Leningrad, 1972.
1972 Moscow
Portret v evropejskoj živopisi XV- načala XX veka. (The portrait in European painting from the 15th to the early 20th century), Moscow, 1972.
1972 Dresden
Meisterwerke aus der Ermitage Leningrad und aus dem Puschkin-Museum Moskau, Dresden, 1972.
1972 Warsaw
Europäische Landschaftsmalerei 1550-1650, Warsaw, Prague, Budapest, Leningrad, Dresden, 1972.
1973 Leningrad
Karavadžo i karavadžisty. (Caravaggio and the Caravaggists), Leningrad, 1973.
1974 The Hague
Gerard Ter Borch, The Hague, 1974.
1974 Le Havre
Maîtres flamands et hollandais du Musée de l'Ermitage, Musée des Beaux-Arts, Le Havre, 12 November-16 December, 1974.
1975-1976 Washington
Master Paintings from the Hermitage and the Russian Museum, Leningrad, Washington, New York, Detroit, Los Angeles, Houston, Mexico, Winnipeg, Montreal, 1975-1976.
1977 Tokyo-Kyoto
Master Paintings from the Hermitage Museum Leningrad, The National Museum of Western Art, 10 September-23 October 1977; The Kyoto Municipal Museum of Art, 4 November-11 December, 1977.
1978 Leningrad
Rubens i flamandskoe barokko. (Rubens and the Flemish Baroque), Leningrad, 1978.
1979 Leningrad
Jakob Jordans. Katalog vystavki. (Jacob Jordaens. Catalogue of the exhibition), Leningrad, 1979.
1980 Ottawa
The Young van Dyck, National Gallery of Canada, Ottawa, 1980.
1981 Vienna
Gemälde aus der Eremitage und dem Puschkin Museum. Ausstellung von Meisterwerken des 17. Jahrhunderts aus den Staatlichen Museen von Leningrad und Moskau, Kunsthistorisches Museum, Vienna, May 13-August 9, 1981.
1981 Madrid
Tesoros del Ermitage, Museo del Prado, Madrid, April-July, 1981.

1981-1982 The Hague-Cambridge
Jacob van Ruisdael, Mauritshuis, Koninklijk Kabinet van Schilderijen, The Hague, 1 October 1981-3 January 1982; Fogg Art Museum, Harvard University, Cambridge, Massachusetts, 18 January-11 April, 1982.
1982 Tokyo-Nagoya
Exhibition of paintings by Rembrandt from the collections of the Hermitage, Tokyo-Nagoya, 11 September-3 November, 1982 (in Japanese).
1983 Tokyo-Osaka
17th Century Dutch and Flemish Paintings and Drawings from the Hermitage Leningrad, Tokyo, Osaka, 29 October-11 December, 1983.
1983 Dresden
Das Stilleben und sein Gegenstand. Eine gemeinschaftsausstellung der UdSSR, der ČSSR und der DDR, Albertinum, Dresden, 23 September-30 November, 1983.
1984 Leningrad-Moscow
Natjurmort v evropejskoj živopisi XVI-načala XX veka. Vystavka kartin iz muzeev SSSR i GDR. (The still life in European painting from the 16th to the early 20th century. An exhibition of paintings from museums in the U.S.S.R. and the People's Republic of Germany), Leningrad-Moscow, 1984.

Literature

Aedes Walpolianae, 1752
Aedes Walpolianae: or a Description of the Collection of Pictures at Houghton Hall in Norfolk, the Seat of the R.H. Sir Robert Walpole, Earl of Orford, 2nd. ed. with additions, London, 1752.
Cat. 1774
(E. Minich), *Catalogue de tableaux qui se trouvent dans les Galeries et dans les Cabinets du Palais Impérial de Saint-Pétersbourg*, 1774.
Bartsch, 1802
A. Bartsch, *Le peintre-graveur*, Vienna, 1802-1820, vol. 1-21.
Smith, 1829
J. Smith, *A Catalogue Raisonné of the Works of the Most Eminent Dutch, Flemish and French Painters...*, London, 1829-1842, vol. 1-9.
Livret, 1838
(F. Labensky), *Livret de la Galerie Impérial de l'Ermitage de Saint-Pétersbourg*, St. Petersburg, 1838.
Cat. 1863-1916
Katalog kartinnoj galeri Imperatorskogo Ėrmitaža (Catalogue of the painting gallery of the Imperial Hermitage), 1863-1916.
Waagen, 1864
G.F. Waagen, *Die Gemäldesammlung in der Kaiserlichen Eremitage zu St. Petersburg, nebst Bemerkungen über andere dortige Kunstsammlungen*, Munich, 1864.
Bode, 1873
W. Bode, *Die Gemälde Galerie in der Kaiserlichen Eremitage*, St. Petersburg, 1873.
Bode, 1883
W. Bode, *Studien zur Geschichte der holländischen Malerei*, Braunschweig, 1883.

Neustroev, 1898
A.A. Neustroev, *Kartinnaja galereja
Imperatorskogo Èrmitaža (The painting gallery of
the Imperial Hermitage)*, St. Petersburg, 1898.
Semenov, 1906
P.P. Semenov, *Etudes sur les peintres des écoles
hollandaise, flamande et néerlandaise qu'on
trouve dans la collection Semenov et les autres
collections publiques et privées de
St. Pétersbourg*, St. Petersburg, 1906.
Wurzbach, 1906
A. von Wurzbach, *Niederländisches Künstler-
Lexikon*, Vienna and Leipzig, 1906-1911, 3 vols.
Hofstede de Groot, 1907
C. Hofstede de Groot, *Beschreibendes und ·
kritisches Verzeichnis der Werke der
hervorragendsten holländischen Maler des XVII.
Jahrhunderts*, Esslingen, Stuttgart, Paris,
1907-1928, 10 vols.
Valentiner, 1909
W.R. Valentiner. *Rembrandt. Des Meisters
Gemälde*, Stuttgart-Leipzig, 1909 ('Klassiker der
Kunst').
Benua, 1910
A. Benua, *Putevoditel' po Kartinnoj galeree
Imperatorskogo Èrmitaža (A. Benois, A guide for
the painting gallery of the Imperial Hermitage)*,
St. Petersburg, 1910.
Ščerbačeva, 1924
M.K. Ščerbačeva, 'K novoj razveske gollandcev v
Èrmitaže (On the occasion of the recent hanging
of Dutch paintings in the Hermitage)', *Sredi
kollekcionerov (Among collectors)*, 1924,
Sept.-Dec.
Benesch, 1935
O. Benesch, *Rembrandt. Werk und Forschung*,
Vienna, 1935.
Ščerbačeva, 1945
M.I. Ščerbačeva, *Natjurmort v gollandskoj
živopisi (The still life in Dutch painting)*, Leningrad,
1945.
Benesch, 1954
O. Benesch, *The drawings of Rembrandt*,
London, 1954-1957, vol. 1-7.
Levinson-Lessing, 1956
V.F. Levinson-Lessing, *Rembrandt van Rejn
(Rembrandt van Rijn)*, Moscow, 1956.
Cat. 1958
*Gosudarstvennyj Èrmitaž. Otdel
zapadnoevropejskogo iskusstva. Katalog živopisi
(The Hermitage. The Western European
Department. Catalogue of the paintings)*,
Leningrad-Moscow, 1958, vol. 2.
Fechner, 1963
E. Ju. Fechner, *Gollandskaja pejzažnaja živopis'
XVII veka v Èrmitaže (Dutch landscape painting
of the 17th century in the Hermitage)*, Leningrad,
1963.
Gerson, 1968
H. Gerson, *Rembrandt Paintings*, Amsterdam,
1968.
Bredius, 1969
A. Bredius, *Rembrandt. The Complete Edition of
the Paintings* (revised by H. Gerson), London,
1969 (1st ed. 1935).
Rembrandt, 1971
*Rembrandt Garmens van Rejn. Kartiny
chudožnika v musejach Sovetskogo Sojuza
(Rembrandt Harmensz van Rijn. His paintings in
Soviet museums)*, Leningrad, 1971.
Vsevolozhskaya-Linnik, 1975
*Caravaggio and his Followers, Painting in Soviet
Museums*, Leningrad, 1975.
Nicolson, 1979
B. Nicolson, *The International caravaggesque
Movement*, Oxford, 1979.
Cat. 1981
*Gosudarstvennyj Èrmitaž. Zapadnoevropejskaja
živopis' (The Hermitage. Western European
painting)*, Leningrad, 1981.
Kuznetsov-Linnik, 1982
Dutch Painting in Soviet Museums. Introduced by
Yury Kuznetsov. Compiled and annotated by
Irene Linnik; Leningrad, 1982.
Tarasov, 1983
Ju. Tarasov, *Gollandskij pejzaž XVII veka (The
Dutch landscape of the 17th century)*, Moscow,
1983.
SGE
*Soobščenija Gosudarstvennogo Èrmitaža
(Announcements from the Hermitage)*.
TGE
*Trudy Gosudarstvennogo Èrmitaža (Scholarly
works of the Hermitage)*.

Colofon

Tentoonstelling

Organisatie
Dr. W.A.L. Beeren
Drs. J. Giltaij

Administratie en Financiën
secretariaat:
Mevr. J.J.M. van Hekken-van Hulten
Mevr. P.F. van Schendel
Mevr. A.C. Peekstok
dienst Personeel en Financiën DGM:
J.D.H. Bronder
G. van der Heijden
J. Tersteeg (BvB)

Inrichting
ontwerp:
architectuur
Bureau Bauer, Amsterdam
Marijke van der Wijst, Tam Tadema

grafische vormgeving
Total Design, Amsterdam
Daphne Duijvelshoff-van Peski, Reynoud Homan

uitvoering:
afdeling technische presentatie / Museum Boymans-van Beuningen
A.J. Boeren, W.J. Metzelaar, A.G. van Capellen
met medewerkers

Huishoudelijke dienst
M. Lindenbergh

Voorlichting en educatie
M. Bertheux
Drs. P. Donker Duyvis
Drs. J. de Man
Mevr. R. van der Plas

Catalogus

Auteurs
Natalija Babina (N.B.) (cat.nr. 41)
Natalija Gritsaj (N.G.) (cat.nrs. 32, 33, 34, 35, 36, 37, 38, 39, 40)
Irina Linnik (I.L.) (inleiding en cat.nrs. 1, 2, 6, 7, 14, 16, 18, 22, 23, 24)
Klara Semjonova (K.S.) (cat.nrs. 3, 4, 9, 10, 12, 15, 19, 20, 21, 27, 28, 31)
Irina Sokolova (I.S.) (cat.nrs. 5, 8, 11, 13, 17, 25, 26, 29, 30)

Redactie
Drs. J. Giltaij

Vertalingen
Drs. H.F.C. Pijnenburg, Rotterdam (Russisch-Nederlands)
E. Wulfert, Amsterdam (Nederlands-Engels)

Verzorging
Total Design, Amsterdam
Daphne Duijvelshoff-van Peski, Reynoud Homan

Zetwerk
Gemeentedrukkerij, Rotterdam

Druk
De Grafische, Haarlem

Litho's
Lithotronic, Hengelo
Omslag: Drukkerij Thieme, Nijmegen

150